난생 처음 한번 들어보는
클래식 수업

9 드뷔시,
소리로 그린 풍경

사회평론

난생 처음 한번 들어보는 클래식 수업 9
_ 드뷔시, 소리로 그린 풍경

2024년 11월 29일 초판 1쇄 인쇄
2024년 12월 6일 초판 1쇄 펴냄

지은이　민은기

단행본사업본부　강상훈
기획·책임편집　이희원
편집위원　최연희
편집　엄귀영 석현혜 윤다혜 조자양
경영지원본부　나연희 주광근 오민정 정민희 김수아 김승현
마케팅본부　윤영채 정하연 안은지

디자인　위앤드
그림　강한
사보　손세안
지도　김지희
인쇄　영신사

펴낸이　윤철호
펴낸곳　(주)사회평론

등록번호　제10-876호(1993년 10월 6일)
전화　02-326-1182(마케팅)
주소　서울시 마포구 월드컵북로6길 56 사평빌딩
이메일　naneditor@sapyoung.com

ⓒ민은기, 2024

ISBN　979-11-6273-336-3　03600

책값은 뒤표지에 있습니다.

사전 동의 없는 무단 전재 및 복제를 금합니다.
잘못 만들어진 책은 구입하신 서점에서 바꾸어 드립니다.

난생 처음 한번 들어보는
클래식 수업

9 드뷔시,
소리로 그린 풍경

민은기 지음

벨 에포크가 낳은
소리의 연금술사

— 9권을 열며

안녕하신가요?

1년 만에 인사를 드립니다. 세월 참 빠르지요? 여러분의 한 해는 어떠셨는지요. 저는 여러분께 들려줄 새로운 강의를 구상하면서 이것저것 자료들을 챙겨 보느라 꽤 분주하게 보냈습니다.

난처한 클래식 시리즈를 처음 시작할 때만 해도 클래식 음악을 좋아하는 독자들께 조금이나마 도움을 드리려는 생각이었습니다만, 강의를 거듭할수록 제일 큰 도움을 받는 건 오히려 저인 듯합니다. 쉽게 설명하려고 애쓰다 보니 애매하게 알던 것은 확실히 짚고 넘어가게 되고, 맥락을 이해시키려다 보니 배경지식도 더 공부하게 되더군요. 이번 강의를 준비하면서는 예술의 본질에 대해 진지한 고민도 해봤습니다. 강의가 다루는 시대가 바로 예술의 개념이 재정의된 19세기 말 벨 에포크거든요.

...

이번 강의의 주인공은 드뷔시입니다. 드뷔시는 난처한 클래식 강의의 다른 주인공들에 비해 덜 알려진 작곡가입니다. 그러나 20세기에

나온 예술 음악 중 그의 작품은 오늘날 가장 많은 사랑을 받고 있어요. 여러분도 언젠가는 드뷔시의 음악을 들어보았을 겁니다. 단지 그 음악을 만든 이가 드뷔시인지 몰랐을 뿐이지요. 그래서 드뷔시를 두고 클래식 음악 역사에서 마지막으로 대중에게 널리 각인된 작곡가라고들 합니다. 후대에는 그만큼 폭넓은 사랑을 받는 클래식 작곡가가 나오지 않았으니까요.

드뷔시는 인상주의 음악가로 불립니다. 드뷔시의 음악은 인상주의 화가들이 추구했던 것과 비슷한 면이 많기 때문이지요. 인상주의 화가들이 사물을 있는 그대로 묘사하기보다 순간적으로 포착되는 인상에 집중했던 것처럼, 드뷔시 역시 내면의 소리에 귀 기울이며 지금껏 누구도 들려준 적 없는 자신만의 '사운드'를 찾습니다. 그리고 기존의 방식들을 거부하고 직접 음계나 화성을 만들기까지 해요. 아무도 가보지 않은 길을 걷는다는 게 결코 쉬운 일이 아닌데도 말이지요.

드뷔시가 주로 활동한 곳이 19세기 말 프랑스 파리라는 점도 눈길을 끕니다. 드뷔시가 살던 파리는 활기 넘치는 도시였습니다. 새로 정비된 도로에는 가스등이 켜지고 지하철이 개통되었으며 에펠탑이 자리했지요. 말 그대로 '벨 에포크', 아름다운 시절이었습니다. 하지만 하층민 가정에서 태어난 드뷔시의 시작은 파리의 아름다움과는 거리가 멀었습니다. 그래도 세상에 나쁜 일만 있으란 법은 없는 걸까요. 삭막한 도시의 밑바닥에서 싹튼 반항심은 후에 그가 개성 있는 예술가로 우뚝 서는 원동력이 됩니다.

드뷔시는 1차 세계대전이 한창이던 때에 세상을 떠났습니다. 최초의 세계대전은 이전의 전쟁들과는 비교 자체가 불가능할 정도로 끔찍한 피해와 깊은 상처를 남겼어요. 헤아릴 수 없이 많은 생명이 꺼져갔고 도시와 문명은 처참하게 파괴되었죠. 인간의 잔인함을 목도한 예술가들은 더 이상 아름다운 것만 그려낼 수 없었습니다. 인간 내면의 불안과 고통 같은 날것의 감정을 예술에 담아내기 시작했지요. 그리고 드뷔시가 평생 혁신을 시도했던 것처럼 다른 예술가들도 기존의 예술적 전통과 관습을 부정했어요. 드뷔시가 현대음악의 시대를 열었다고 평가받는 건 바로 이 때문입니다.

드뷔시가 들려주는 사운드는 진정 아름답습니다. 다양한 빛과 색채를 머금은 소리가 한 폭의 그림처럼 아롱지는 느낌입니다. 드뷔시는 '소리의 연금술사'임에 틀림이 없습니다. 그래서일까요. 드뷔시의 음악이 만들어진 지 100여 년이 되었고 이후 수많은 모방이 있었음에도 그의 소리는 여전히 매력적이고 신선합니다.

환상적인 소리를 그려내기까지의 여정은 과연 어떤 모습으로 우릴 기다릴까요? 이제 드뷔시를 만나러 예술의 도시 파리로 떠납니다.

민은기 드림

차례

9권을 열며 ... **005**
클래식 수업을 더 생생하게 읽는 법 **010**

I 꺼지지 않는 도시의 불빛
– 파리의 벨 에포크

01 '인상'적인 예술의 시대 **017**
02 위태롭고 아름다운 벨 에포크 **045**

II 자유로운 영혼
– 드뷔시와 파리 음악원

01 가난한 집안의 유일한 희망 **067**
02 불성실한 천재 **095**

III 바람 잘 날 없는 나날
– 보헤미안 작곡가

01 어긋남과 엇갈림 **115**
02 여백을 메운 어둠과 빛 **151**
03 예술과 현실의 간극 **171**

IV 그럼에도 찬란하게
– 새 출발, 그리고 마지막

01 불편한 아름다움 ················· 203
02 눈물로 일군 음악 ················· 229

V 혁신의 최전선
– 모더니즘의 초상

01 '어제'조차 식상한 '오늘' ················· 255
02 추상의 시대 ················· 281
03 새바람이 불어오는 곳 ················· 307

작품 목록 ················· 330
사진 제공 ················· 335

클래식 수업을
더 생생하게 읽는 법

1. 음악을 들으면서 읽고 싶다면

방법 1. QR코드 스캔

위의 QR코드를 인식하면,『난생 처음 한번 들어보는 클래식 수업 9권』에 나오는 곡들을 모아놓은 재생 목록으로 이동할 수 있습니다.
특별히 중요한 곡의 경우 ☞ 본문 내에 QR코드가 있습니다.
QR코드를 스캔하면 음악을 들을 수 있는 페이지로 연결됩니다.

참고 QR코드 스캔 방법 (아래 방법은 스마트폰 기종에 따라 달라질 수 있습니다.)

① 네이버, 다음 등 포털 사이트 앱 설치
② 네이버 검색 바의 오른쪽 녹색 아이콘 클릭 ⋯ QR 바코드 아이콘 클릭
　⋯ 코드 검색
③ 스마트폰 화면의 안내에 따라 QR코드 스캔

방법 2. 공식 사이트 난처한+톡 www.nantalk.kr

공식 사이트에서 QR코드로 들을 수 있는 음악뿐 아니라
스피커 표시 🔊가 되어 있는 음악도 모두 들을 수 있습니다.

위치 메인 화면 ⋯› 클래식 ⋯› 음악 감상

2. 직접 질문해보고 싶다면

공식 사이트에서는 난처한 시리즈를 읽으면서 궁금했던 점을
직접 질문할 수 있습니다.
좋은 질문은 책 내용에 반영할 예정입니다.

3. 더 풍부한 정보를 얻고 싶다면

클래식 음악에 대해 더 많은 이야기가 궁금하다면
공식 사이트를 방문해주세요.
더 풍성하고 재미있는 클래식 이야기를 만나볼 수 있습니다.

※ QR코드는 덴소 웨이브(DENSO WAVE) 회사의 등록상표입니다.

일러두기

1. 본문에는 내용 이해를 돕기 위한 가상의 청자가 등장합니다. 청자의 대사는 강의자와 구분하기 위해 색글씨로 표시했습니다.
2. 미술 작품의 캡션은 작가명, 작품명, 연대 순으로 표기했습니다. 독서의 편의를 위해 본문에서는 별도의 부호로 표시하지 않았습니다.
3. 단행본은 『 』, 논문과 신문은 「 」, 음악 작품집은 《 》, 음악 작품과 영화는 〈 〉로 표기했습니다.
4. 외국의 인명, 지명은 국립국어원 어문 규정의 외래어 표기법을 따랐습니다. 다만 관용적으로 굳어지거나 저자의 의도에 따른 일부 용어는 예외를 두었습니다.
5. 집필 과정에서 선행 연구 자료 및 문헌을 참고한 부분이 있더라도 교양서 출판 형식의 특성상 별도 각주는 표시하지 않았습니다.

I

꺼지지 않는 도시의 불빛

― 파리의 벨 에포크

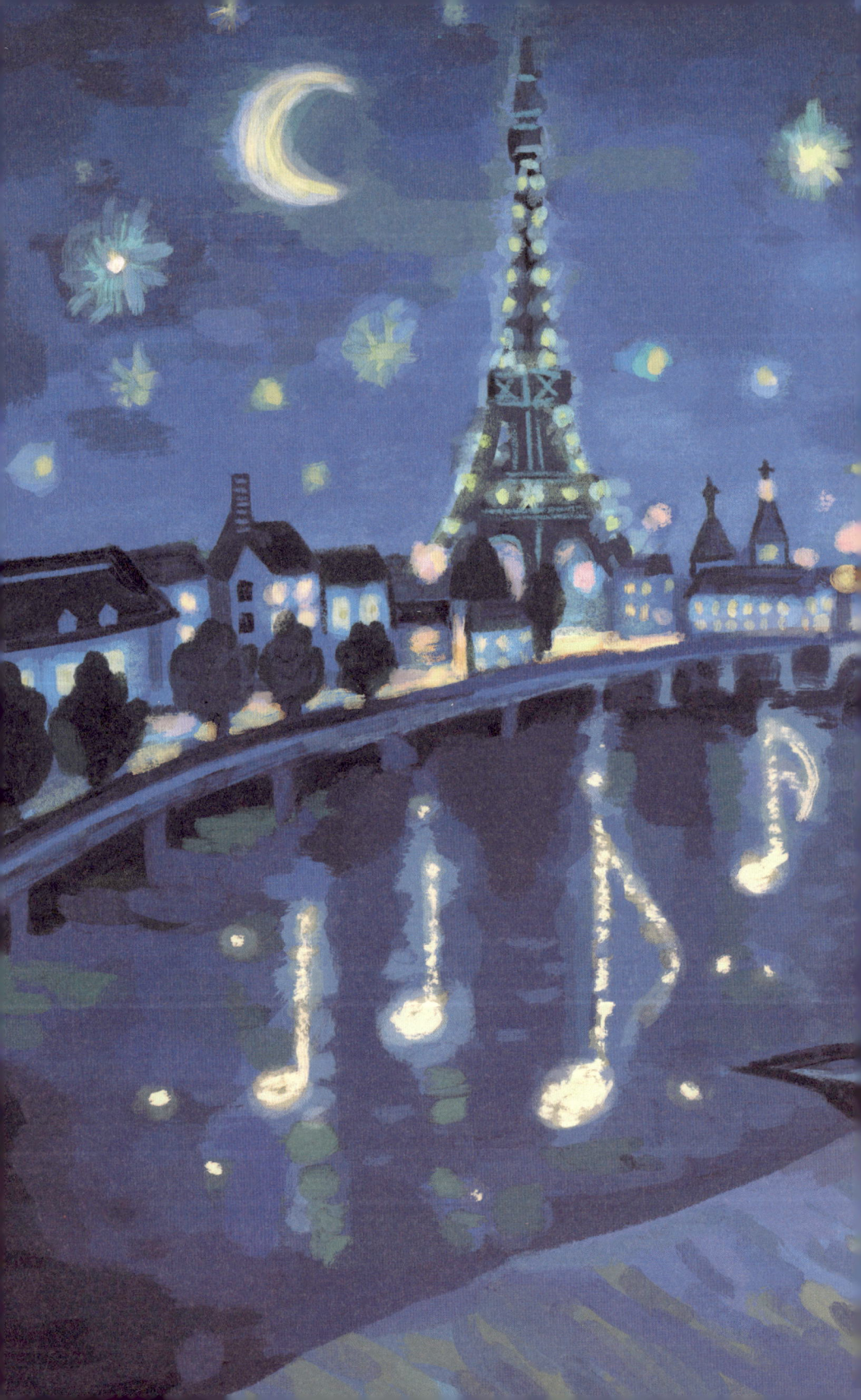

마음의 풍경이 깃든 음악

시시각각 변하는 빛과 공기처럼
파리의 변신은 거침없고 눈부셨다.
서로 다른 형태와 온도로 자리한 풍경은
캔버스를 물들였고 오선지에도 내려앉았다.

빛은 끊임없이 변화하고,
매 순간 대상의 분위기와 매력을 바꾸어놓는다.

— 클로드 모네

이 QR코드로
유튜브 재생 목록을 볼 수 있어요!

01

'인상'적인
예술의 시대

#19세기 #프랑스 파리 #인상주의 #상징주의
#클로드 드뷔시

여러분은 지금 종이책을 펼쳐 보고 있겠지만 손 닿는 곳에 스마트폰을 놓아두지 않았나요?

맞아요. 저도 모르게 스마트폰이 옆에 잘 있는지 자꾸 확인하게 돼요.

대부분 그럴 거예요. 우리는 스마트폰과 소셜 네트워크 서비스로 소통하는 시대를 살고 있으니까요. 매 순간을 촬영하고 그걸 세상과 실시간으로 공유하죠. 그래서 스마트폰을 커뮤니케이션의 혁명이라고들 하는 거고요. 그런데 상상을 한번 해보죠. 우리가 너무나 흔히 찍고 있는 사진이 최초로 발명되었을 당시 풍경을요. 대상이 그대로 재현되는 걸 난생처음 본 사람들은 정말 놀라지 않았을까요?

하긴 천지가 개벽할 일이었을 거예요.

조선시대에 조상들은 카메라가 대상을 똑같이 찍어내는 걸 보고 신

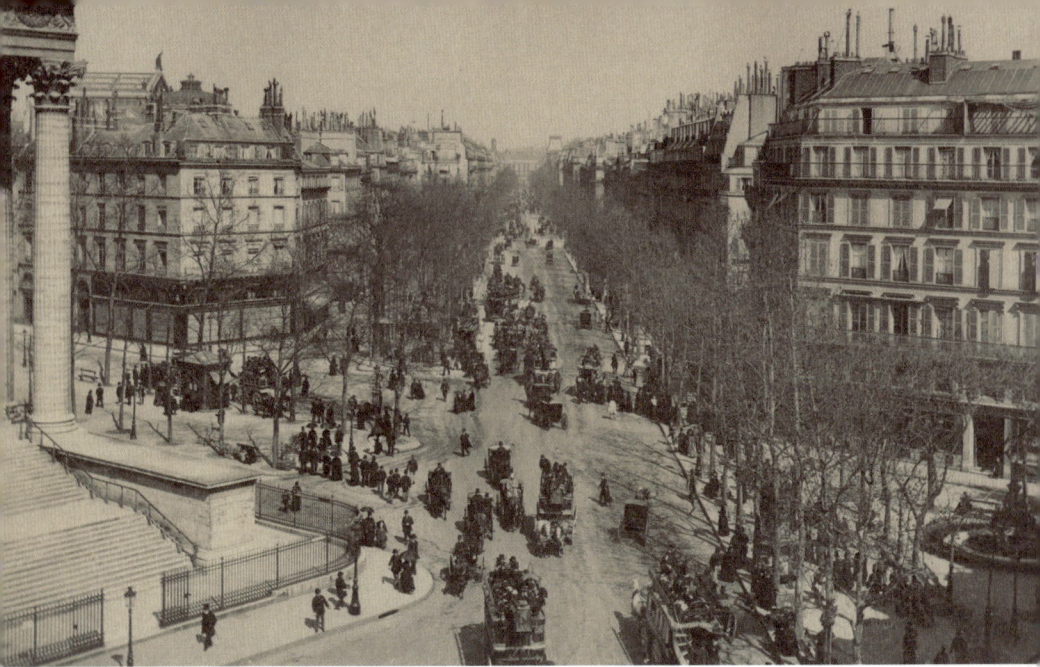

19세기 중후반 파리 풍경, 1870~1899년
1839년 발명된 사진은 현실을 똑같이 담는 역할을 하다가 19세기 말 작가의 주관이 깃든 예술로 발전한다.

기하다 못해 두려워했다고 하죠. 사진이 찍히면 영혼이 빨려 들어간다고 믿었으니까요. 그렇다면 초창기 카메라에 담긴 도시의 생활상을 한번 볼까요?

건물이 빽빽이 줄지어 서 있고, 마차도 여럿 보여요.

프랑스 파리의 마들렌 대로예요. 19세기 도시의 활기찬 분위기를 고스란히 느낄 수 있죠. 그런데 사진이라는 새로운 도구가 등장하자 화가들은 긴장하기 시작했어요. 아무리 뛰어난 그림 실력을 뽐낸다고 해도 사진만큼 도시 풍경을 생생하게 담아낼 수 없으니 살아남기 위해선 다른 방법을 찾아야 했죠. 이때부터 화가들은 마음에 비친

꺼지지 않는 도시의 불빛 **018**

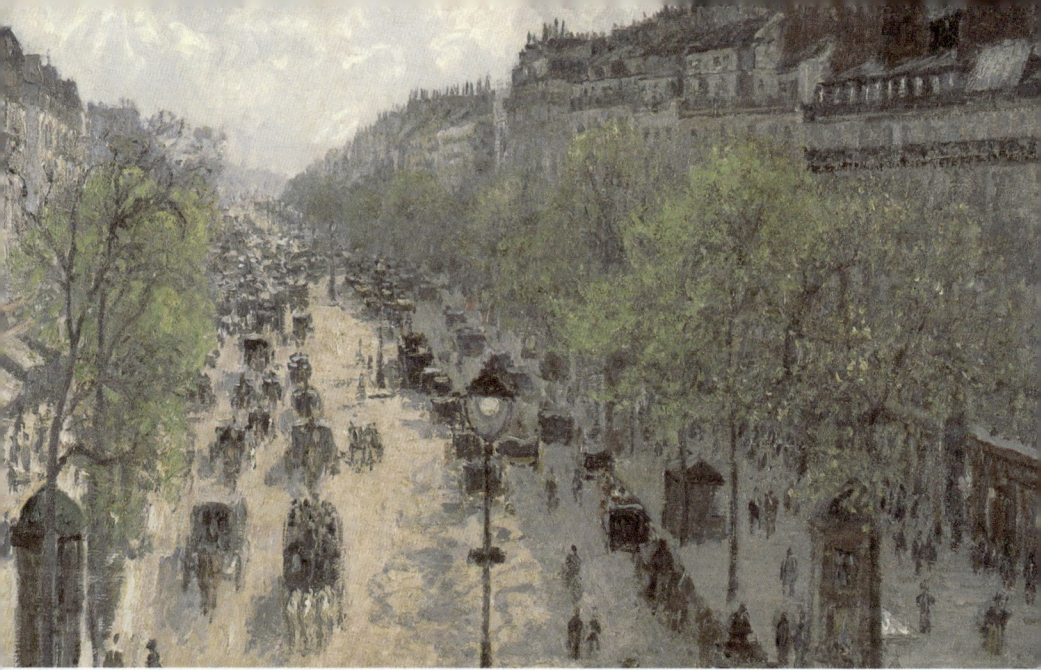

카미유 피사로, 〈몽마르트르 대로의 봄날〉, 1897년
세잔과 고갱의 스승으로, 인상주의 태동에 영향을 끼친 피사로는 빠르고 거친 붓 터치로 파리의 풍경을 담았다.

풍경, 즉 도시의 분위기와 인상에 집중해요. 위의 카미유 피사로의 그림을 보죠.

이것도 방금 본 사진처럼 파리를 그린 거네요. 그런데 느낌이 확 다른데요?

피사로는 파리의 몽마르트르 대로를 연작으로 그렸는데요. 같은 거리라도 낮과 밤, 날씨에 따라 전혀 다른 분위기로 표현했죠.

과학기술의 발전이 예술에 새바람을 불어넣었네요.

'인상'적인 예술의 시대

이 과정에서 그 유명한 인상주의 미술이 19세기 말, 파리에서 탄생하죠. 이때 파리는 지구상에서 가장 활기차고 뜨거운 도시였어요. 그리고 그곳에 소리를 팔레트 삼아 다채롭고 황홀한 음악을 그려낸 인상주의 음악가 클로드 아실 드뷔시가 있었답니다.

클로드 아실 드뷔시

은은한 '달빛' 같은 음악

아무래도 드뷔시는 바흐, 베토벤, 모차르트에 비해 낯설죠? 하지만 대표곡 〈달빛〉을 들으면 생각이 달라질 거예요. 아주 유명한 선율이죠.

아! 저도 어디선가 많이 들어봤어요.

지금까지 접했던 클래식 음악과 느낌이 다를 거예요. 음이 강하게 휘몰아치거나 확실하게 끝맺기보다 유유자적 흘러가죠. 화음, 선율, 리듬도 모호한 듯하지만, 거부감이 들지 않고 아름답게 다가옵니다.

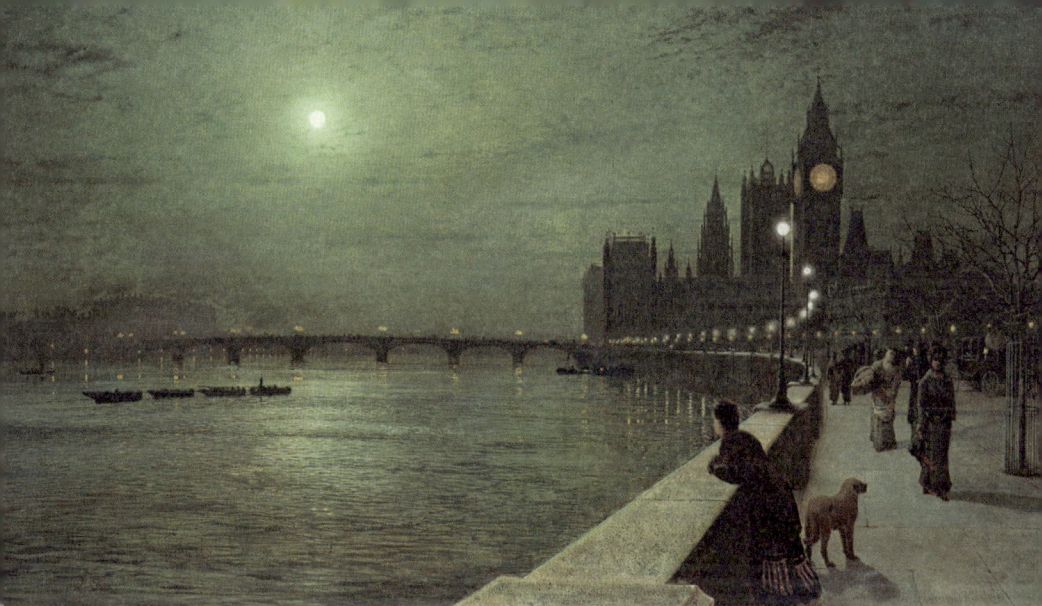

존 앳킨슨 그림쇼, 〈템스강에 비친 달빛〉, 1880년

제목처럼 달빛이 은은하게 비추는 풍경이 떠올라요.

그렇게 음악이 듣는 이의 머릿속에 어떤 이미지로 남는 점이 드뷔시 음악의 특징이에요. 몽환적이면서도 신비로운 분위기도 드뷔시만의 색깔이고요.
드뷔시 음악의 또 다른 매력은 바로 음향이에요. 아무도 흉내 낼 수 없는 독특한 '사운드'가 100년이 지난 지금까지도 드뷔시 작품의 참신한 세련미를 유지하는 비결이랍니다.

드뷔시가 그렇게 대단한 음악가인 줄 몰랐어요.

드뷔시는 간결함을 추구한 작곡가예요. 단순해 보이지만 전통에 얽매이지 않는 자유로운 작품 구성이 돋보이는데요. 예상치 못한 방향

으로 선율이 흐르고 음향이 부드럽게 퍼져나가죠. 하늘에 휘영청 떠 있는 달이 아닌, 강물에 반사되어 은은히 부서지는 달빛을 담은 음악이라고 할까요.

이번 강의도 기대되네요.

오선지에 걸린 구름처럼

드뷔시의 《세 개의 녹턴》 L.91을 맛보기로 들어볼까요. 녹턴은 밤을 주제로 해서 야상곡이라 부르기도 하는데, 폴란드 작곡가이자 피아니스트인 프레데리크 쇼팽의 피아노곡 덕분에 우리에게 친숙한 장르이죠.

쇼팽의 피아노 하면 역시 녹턴이죠.

그런데 드뷔시의 녹턴은 특이하게도 관현악곡입니다. 관현악이란 말 그대로 관악기와 현악기로 연주하는 오케스트라 음악이에요. 플루트, 호른, 클라리넷처럼 나무나 금속으로 된 관을 불어서 소리 내는 '관악기'와 바이올린, 첼로처럼 현을 울려서 소리 내는 '현악기'가 모두 나오죠. 드뷔시의 《세 개의 녹턴》은 다양한 악기가 나오는 만큼 음색이 상당히 다채로워요. 〈구름〉, 〈축제〉, 〈사이렌〉 총 세 곡으로 구성된 이 작품은 여성 합창까지 등장하며 제각기 다른 매력을 선사

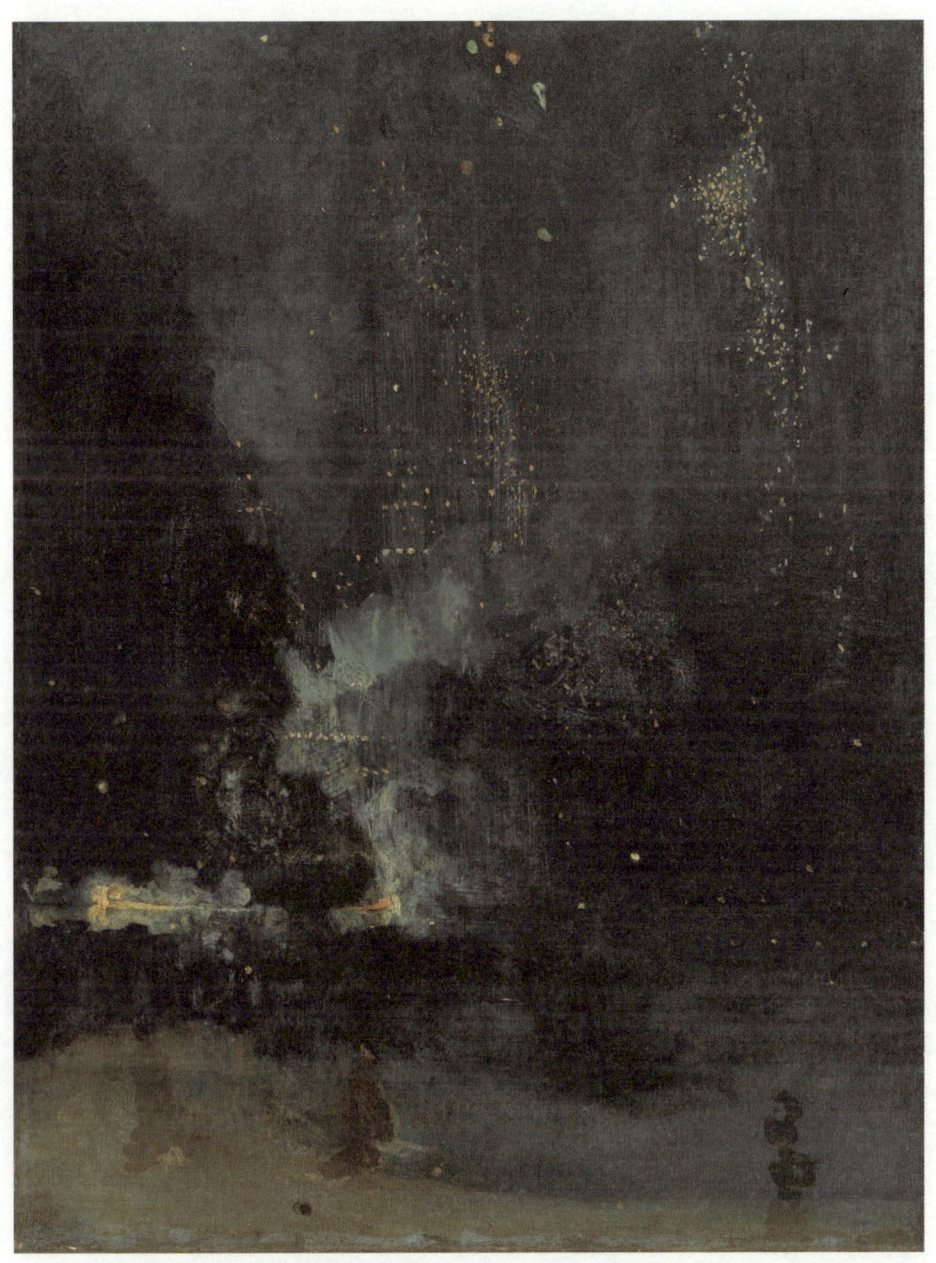

제임스 애벗 맥닐 휘슬러, 〈검은색과 금색의 녹턴, 떨어지는 불꽃〉, 1875년
녹턴은 고요하고 쓸쓸한 밤의 정취를 담은 작품을 말한다. 화가 휘슬러는 불꽃놀이를 묘사하는 대신, 음악적이면서도 추상적인 접근을 통해 불꽃이 떨어지는 밤의 고요하고 쓸쓸한 분위기를 표현했다.

 하는데요. 첫 번째 곡 〈구름〉을 들어볼게요.

느릿하고 차분한 곡이네요. 제목이 '구름'인 이유를 알 것 같아요.

구름은 멈춘 듯하지만 대기의 영향에 따라 모습이 계속 바뀌잖아요. 드뷔시의 〈구름〉도 마찬가지예요. 비슷하면서도 조금씩 다른 음악이 끊임없이 이어지죠.

어디가 시작이고 어디가 끝인지 모르겠어요.

드뷔시는 일부러 화음을 계속 바꾸면서 선율을 종잡을 수 없게 만들었어요. 어디로 흘러갈지 모르는 구름처럼 말이죠. 마지막 부분에서는 소리가 스르륵 꺼지며 구름이 흩어지는 느낌마저 들죠. 그런데 특이할 만큼 한 번도 변하지 않는 소리도 있답니다. 바로 **잉글리시 호른** 부분이에요.

잉글리시 호른의 음색을 따로 들은 건 처음이에요. 근데 어디가 변하지 않는다는 건지 모르겠어요.

이 곡에서 잉글리시 호른은 옥타브를 따라 빠르게 올라갔다가 천천히 내려오는 선율 외에 다른 부분을 연주하지 않아요. 다른 악기가 이 선율을 연주하는 일도 없고요. 특정 악기가 특정 역할을 맡아

서 선율과 음색의 통일성을 부각한 거예요. 드뷔시의 음악이 변화가 심해 보여도 일관된 이미지로 다가오는 이유죠. 모호한 음의 향연이 그림처럼 펼쳐지면서도 길을 잃는 법이 없다고 할까요.

〈구름〉을 들으면 구름을 그린 그림이 생각나는데 이런 점이 인상주의와 연결되는 건가요?

그렇게 생각하기 쉬운데 오히려 반전이 있어요. 정작 드뷔시는 자기 음악을 인상주의로 규정하는 걸 싫어했어요. 1911년 기자회견에서 "인상주의 미술을 모방한 게 아니라 자연이 안겨준 기억 속 인상을 음악으로 변용한 것뿐"이라고 콕 집어 말했죠. 자신의 음악적 독창성이 미술의 아류로 평가받는 게 싫었던 거죠.

자신이 '따라쟁이'가 아니라는 거군요.

그렇다고 인상주의 미술을 아예 꺼린 건 아니에요. 기자회견이 열린 그해, 드뷔시는 프랑스 작곡가 에드가 바레즈에게 "나는 음악만큼 미술을 사랑한다"라고 속마음을 털어놔요. 1916년에는 비평가 에밀 뷜러모즈에게 "나를 클로드 모네의 제자라 불러주셔서 큰 영광입니다"라고 고백한 적도 있고요.

그 시절에는 인상주의가 꽤 '힙하고 핫한 것'이었나 봐요.

인상주의는 단순히 새로운 미술 사조가 아니었어요. 제도권에 반기를 든 혁명이자 미술의 역할을 고민한 최초의 진지한 물음표였죠. 이 질문 덕분에 파블로 피카소와 앙리 마티스로 상징되는 20세기 현대 미술의 지평이 열렸답니다. 그러니 드뷔시를 만나기 전에 우선 인상주의 미술을 살펴봐야겠죠?

근본 없는 그림, 파리를 흔들다

1874년 4월 15일, 초상사진작가 펠릭스 나다르의 파리 아틀리에에서 전시가 열립니다. '무명미술가협회'가 개최한 이 전시는 훗날 미술계의 판도를 뒤집어놓은 인상주의의 시작이었어요.

나다르의 파리 아틀리에
초상사진으로 이름을 날린 나다르는 파리 카퓌신 대로 35번지에 아틀리에를 갖고 있었죠. 1874년 봄날, 인상주의 화가들이 이곳에서 첫 전시를 연답니다.

'무명' 미술가협회라고 하니 신인 작가들의 모임이었나 봐요.

단순한 신인은 아니었어요. 국가가 주최한 살롱전에 입성해야 화가로 인정받던 시대에 낙선한 이들이 스스로 '무명'을 자처한 거죠. 클로드 모네, 오귀스트 르누아르, 폴 세잔 등 오늘날 전설적인 화가들이 그 주인공이었어요. 그렇게 300년 넘게 프랑스 미술계를 쥐락펴락

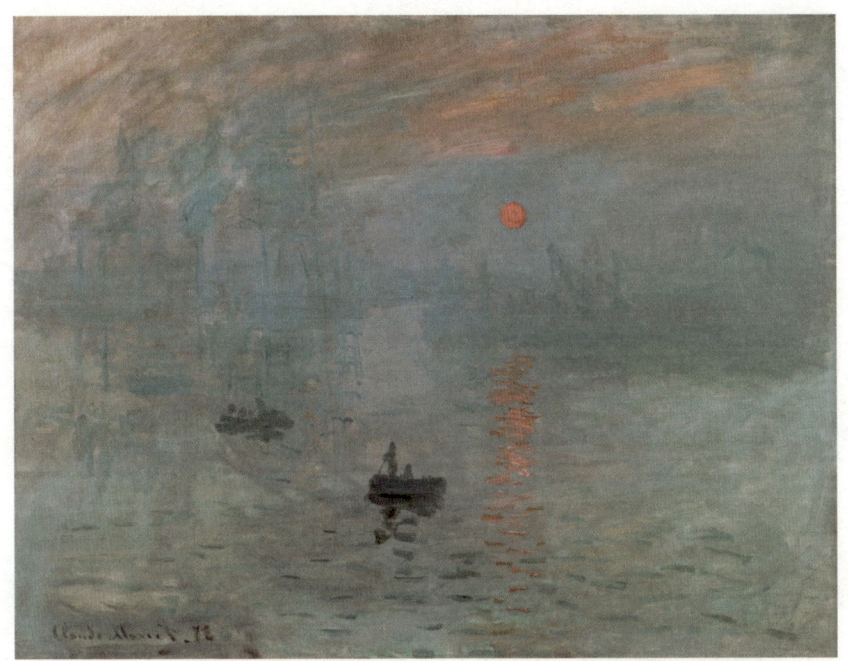

클로드 모네, 〈인상, 해돋이〉, 1872년

한 제도권 미술을 거부한 자들이 모여 165점의 그림을 선보였는데요. 안타깝게도 무명 화가들의 파격적인 화풍에 야유가 쏟아졌어요.

제도권의 기득권자들이 그냥 두지 않았겠죠.

전시를 본 한 비평가가 조롱하는 의미로 사용한 '인상주의자'라는 단어가 이들을 가리키는 용어로 굳어지는데요. 비난의 실마리를 제공한 그림은 모네의 인상, 해돋이입니다.
제목 그대로 파리 근교 르아브르 항구에서 동이 트는 '순간'을 포착한 그림이에요. 풍경을 재현한 게 아니라 풍경에서 받은 순간의 인

상을 담아 '인상'이란 제목을 붙였죠. 어둠 속에서 해가 떠오르는 장면을 단순히 검게만 그리지 않고 다양한 색채를 덧입혀 빛과 그림자로 표현한 점이 특이하죠?

같은 풍경이라도 보는 사람마다 제각기 다른 인상을 받긴 하죠.

모네는 오감으로 느껴지는 빛과 공기를 평면의 캔버스에 구현했어요. 이 새로운 시도를 가리켜 평론가 루이 르루아가 "예술의 본질은 없고 인상만 남았다"고 적나라하게 혹평을 퍼부으며 "인상주의자들의 전시회"라고 칭했죠.

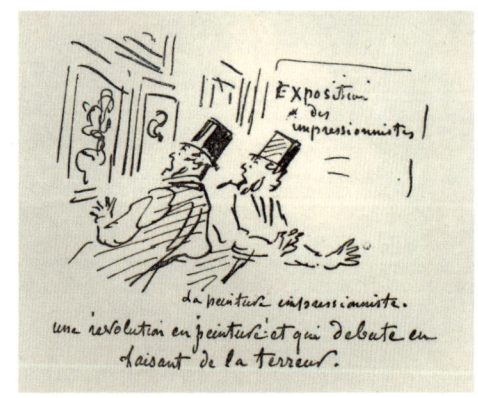

인상주의 전시회에 관한 캐리커처, 1874년
'인상주의 회화는 그림의 혁명, 공포의 시작'이라고 적혀 있다.

새로운 시도를 그렇게까지 조롱하다니요.

프랑스는 정부에서 미술 교육 기관을 운영하고 화가들의 일자리를 제공해왔는데요. 화가가 되는 길이 정해져 있는 만큼 화풍이나 주제가 보수적이고 폐쇄적일 수밖에 없었어요. 신화 속 인물이나 영웅을 이상적으로 표현한 미술을 '잘 그린 그림'이라고 보았죠.

창의적인 예술가라면 답답했겠어요.

그렇게 정해진 규범에 대한 반발심에서 꽃핀 미술이 인상주의예요. 그 출발이 바로 1874년 전시회였습니다. 국가가 승인한 살롱전을 거치지 않고, 대중에게 직접 작품을 공개하면서 말이죠.

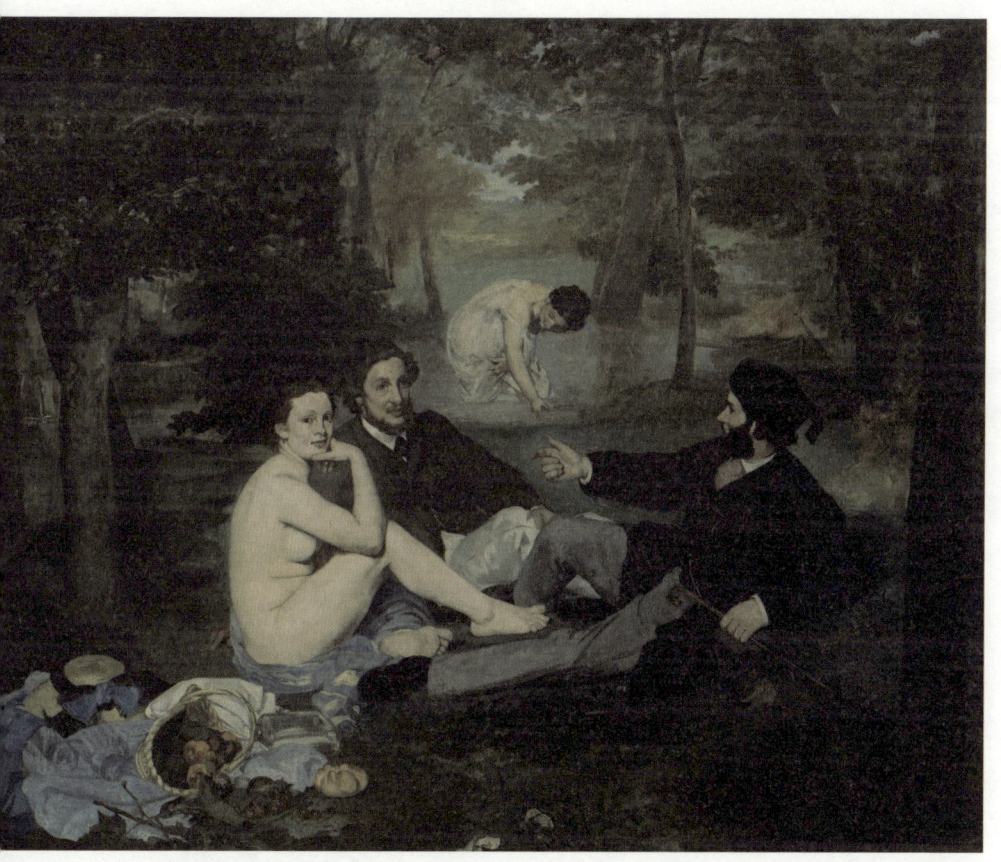

에두아르 마네, 〈풀밭 위의 점심〉, 1863년
살롱전에서 탈락한 작품을 모아 전시한, 일명 낙선전에 공개한 마네의 대표작. 우아한 비너스가 아닌 현실에 있을 법한 여성의 야외 누드화라는 이유로 비난이 쏟아졌다.

'인상'적인 예술의 시대

'이유 있는 반항'이었군요. 멋있어요.

자연이 담긴 음악

인상주의 화가들이 제도를 뛰어넘어 선보인 혁신은 자연스럽게 드뷔시를 떠오르게 하는데요. 드뷔시 역시 음악이 고집했던 표현과 질서에서 벗어나 새로운 돌파구를 찾았어요. 이런 공통점 말고도 실제로 드뷔시의 음악에서는 인상주의 미술의 색채가 풍깁니다. 앞에서 만난 〈달빛〉을 다시 살펴볼까요?

음악과 그림이 닮을 수도 있다니 신기하네요.

〈달빛〉은 《베르가마스크 모음곡》 L.75의 세 번째 곡으로, 모든 것이 모호하고 불분명해요. 조성은 장조와 단조를 오가며 하나로 정착하지 않고, 종잡을 수 없는 리듬 역시 고정된 박자에 안주하기를 거부하죠.

원래 장조와 단조를 오가면 안 되나요?

보통 장조의 밝은 느낌과 단조의 어두운 느낌을 뒤섞지는 않죠. 그러면 너무 혼란스러우니까요. 하지만 드뷔시는 특정한 조성을 정해 놓고 곡을 시작하지 않아요. 그것도 모자라 전통적인 화성법도 무시하죠. 일반적으로 음악을 만들 때는 어떤 화음을 배치해서 선율을

구성할까를 정하는데요. 드뷔시는 예측할 수 없는 화음을 계속 나오게 만들어요. 예컨대 정상적인 단조 화음에 새로운 음을 끼워 넣는 식으로요. 그래서 하늘로 붕 뜬 듯한 기분이 나는 거죠.〈달빛〉을 들어보면 도입부 테마가 반복되는가 싶다가 **59마디**에 이르면 왼손에 C 플랫음이 새로 등장하며 나른해진 분위기에 긴장을 안겨주죠.

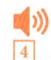

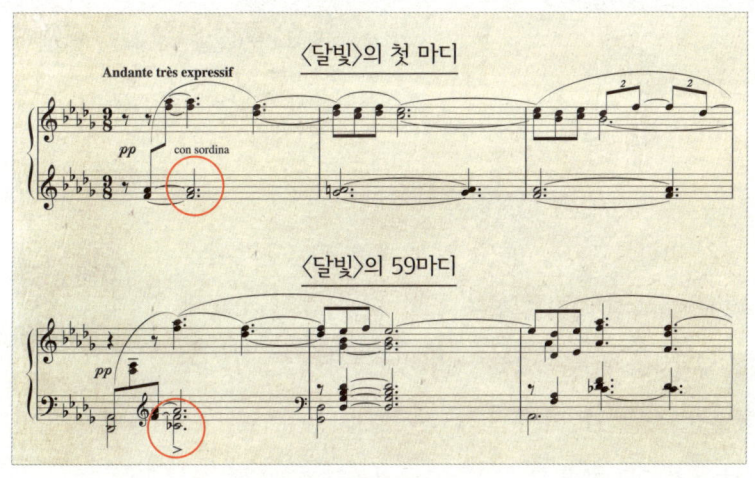

마치 몽롱한 파스텔 색감의 그림을 보는 듯해요.

인상주의 미술과 드뷔시 음악이 공유하는 지점이에요. 인상주의 미술의 핵심은 빛인데요. 인상주의 화가들은 시간과 계절 그리고 날씨에 따라 끊임없이 변하는 빛에 주목했어요. 같은 대상이라도 빛과 어둠을 어떻게 입히느냐에 따라 '인상'이 바뀌니까요. 이처럼 드뷔시 역시 불분명한 재료를 가지고 모호한 경계에 머물면서 빛처럼 감각적이고 환상적인 소리를 만들었죠.

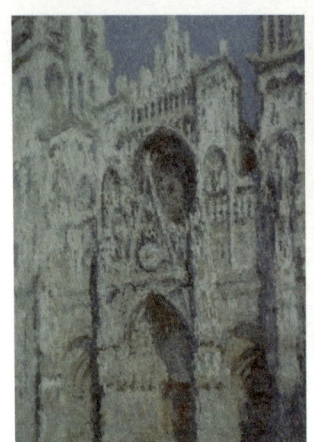 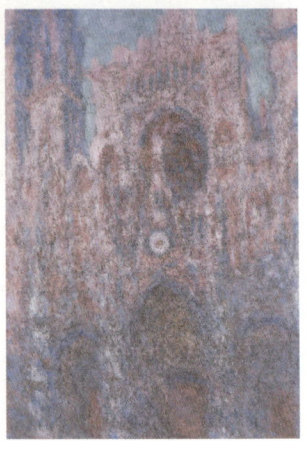

클로드 모네, 루앙 대성당 연작, 1892~1894년
모네는 같은 대상이라도 빛과 대기의 상태에 따라
전혀 다른 색채가 묻어나는 현상에 주목했습니다.

빛이 음악이 된 거네요.

빛의 변화를 가장 생동감 있게 반영하는 게 물이잖아요. 드뷔시 역시 인상주의 화가들처럼 빛이 물에 반사된 모습을 음악으로 그려내기도 했어요.

《영상》 1집 L.110의 첫 번째 곡 〈물에 비치는 그림자〉는 물결과 그 위로 펼쳐지는 빛과 그림자를 표현하죠.

하프 소리 같은 아르페지오가 마치 굽이치며 흐르는 물 같지 않나요? 아르페지오란 화음의 여러 음을 동시에 연주하지 않고 하나씩 펼쳐서 연주하는 주법을 말하는데요. 이 곡처럼 아르페지오를 빠르게 연주하기란 상당히 어렵답니다.

정말 흐르는 강물이 떠오르네요!

달빛이 시시각각 모습을 바꾸듯이 물의 흐름도 마찬가지죠. 그래도

드뷔시는 **거대한 파도가 밀려오는 장면**을 잊지 않았어요. 이 곡에서 유일하게 포르티시모, 즉 매우 강하게 연주하라고 요구하며 음역과 리듬을 다이내믹하게 이끄는 부분이기도 합니다. 자연이 부리는 변덕을 아름답고 섬세하게 묘사하는 데 특별한 재능을 보였다고 할까요.

음악으로 이런 표현을 한다는 게 신기해요.

소리가 된 그림, 그림이 된 소리

드뷔시의 음악을 듣다 보면 제목을 신경 써서 붙였다는 것을 알 수 있어요. 특히 시각적인 이미지를 연상시키는 게 많죠. 앞에서 만난 《영상》은 각각 세 곡씩 1집과 2집으로 이루어졌는데요. 2집에는 〈잎새를 스치는 종소리〉, 〈황폐한 사원에 걸린 달〉, 〈금빛 물고기〉라는 곡을 담았어요.

곡 제목이 무슨 영화 제목 같아요.

특정한 내용을 묘사한 음악을 표제음악이라고 하는데요. 드뷔시 음악은 표제음악과는 또 조금은 달라요. 표제음악이 문학작품처럼 특정 주제를 가능한 한 사실적으로 전달한다면, 드뷔시는 대상의 느낌이나 분위기를 녹여내는 것을 중요하게 여겼어요. 제목은 그런 감상을 불러일으키는 보조 수단이었던 거고요.

정말 표제음악과 비슷한 듯하면서도 다르네요.

바로 그 점이 드뷔시가 인상주의자라고 하는 이유죠. 대상 자체가 아니라 그것이 만들어내는 감각적인 인상을 잡아냈으니까요. 게다가 이 작품처럼 빛과 움직임의 효과가 순간적으로 포착되는 풍경을 소재로 즐겨 사용한 것도 인상주의 화가들과 닮았죠.

그 이전에는 물감이 바로 말라버려 시시각각 변하는 대상을 담기가 힘들었는데요. 휴대가 가능한 튜브 물감이 발명된 덕분에 인상주의 화가들은 야외로 나가 빛과 대기의 흐름이 만들어내는 풍경을 그릴 수 있게 되죠. 하지만 아무리 현장의 느낌을 그 자리에서 담는다고 해도 캔버스에 그리는 순간 그 대상은 박제되기 마련이에요. 반면에 음악은 끊임없이 변하는 인상의 움직임을 생생하게 표현하는 데에 미술과 같은 한계가 없었어요.

그런 점은 인상주의 화가들이 인상주의 음악가들을 부러워했겠어요.

음악의 자유로움을 화가들이 부러워한 걸까요. 실제로 이 시기 그림 제목에 음악 용어가 종종 등장해요. 휘슬러의 '녹턴' 연작이 대표적이죠. 앞서 나온 검은색과 금색의 녹턴, 떨어지는 불꽃이 연작의 일부예요. 휘슬러는 '흰색 교향곡'이라는 연작도 남겼어요.

미술과 음악이 서로 영감을 주고 받았군요.

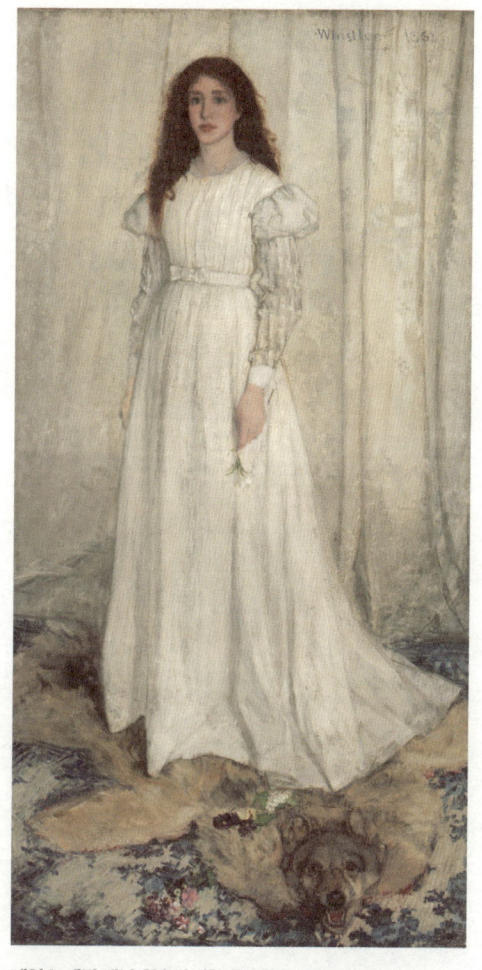

제임스 애벗 맥닐 휘슬러, 〈흰색 교향곡 1번〉, 1862년
음악이 조화를 추구하듯 화가인 휘슬러는 색채의 균형을 중요시했다. 그는 흰 드레스를 입은 여인을 3번에 걸쳐 남긴다.

드뷔시가 인도하는 판타지아

지금까지 드뷔시 음악의 인상주의적 면모를 살펴보았는데요. 정작 드뷔시는 이를 부정했다고 했죠?

인상주의 미술을 좋아하면서도 자기가 인상주의자를 따라하는 건 아니라는 입장이잖아요.

맞아요. 실제로도 드뷔시의 예술적 성향은 인상주의보다 상징주의에 더 가깝다고 볼 수 있어요.

상징주의요?

상징주의란 19세기 말 프랑스에서 태동한 예술 운동이에요. 객관성이나 과학을 강조하던 사실주의나 자연주의에 맞서 탄생한 문예사조인데, 추상적이고 비합리적인 심상을 언어의 규칙에 얽매이지 않고 자유롭게 상징화한 거죠. 인상주의가 미술을 중심으로 발현했다면 상징주의는 문학을 바탕 삼았어요. 드뷔시는 샤를 보들레르, 폴 베를렌, 스테판 말라르메 같은 상징주의 문학가와 두터운 친분을 유지하며 자신의 음악적 개성을 여기에서 찾았죠.

드뷔시가 문학에도 조예가 깊었네요.

음악과 문학은 매체가 다른 만큼 표현 방식이 다를 수밖에 없지만 드뷔시는 상징주의 시인들의 예술적 태도에 공감했어요. 그중에서도 자신의 어린 시절 피아노 선생님의 사위이기도 했던 베를렌의 시를 유독 좋아했죠. 앞서 만난 〈달빛〉의 제목도 베를렌의 시에서 가져온 거예요. 드뷔시는 베를렌의 「달빛」을 기반으로 가곡을 두 곡이나

작곡했죠. 이 시에서 달빛 아래 매혹적인 가면을 쓰고 노래하는 광대의 감춰진 슬픔을 '가면', '달빛' 같은 상징적인 소재에 녹여낸 것은 영락없는 상징주의의 특징이에요.

> 단조 가락으로 노래하는
> 승리로 가득한 사랑과 느닷없는 행복
> 행복이 믿기지 않는 듯한 그들의 노래는
> 달빛에 스미네
>
> — 폴 베를렌, 「달빛」

슬픔을 직접 말하지 않고 달빛에 빗대니 더 아련해요.

드뷔시가 왜 상징주의에 매료되었는지 이해가 되죠? 「달빛」이 수록된 시집 제목이 『페트 갈랑트』라는 점도 흥미로워요.

페트 갈랑트가 무슨 뜻이에요? 처음 들어요.

말 뜻만 보면 우아하고 세련된 축제라는 뜻이에요. 미술사에선 18세기 프랑스에서 발달한 로코코 미술을 가리키죠. 귀족 문화가 절정에 달했던 18세기에는 화폭에 그들의 이상향을 담는 게 유행했는데요. 다음 페이지에 있는 페트 갈랑트 대표작을 보면 그 느낌을 짐작할 수 있을 거예요. 장 앙투안 바토의 키테라섬의 순례입니다.

장 앙투안 바토, 〈키테라섬의 순례〉, 1717년
상상 속 사랑의 낙원 키테라섬을 찾은 연인을 그렸다. 고상하게 차려입은 선남선녀 주위로 사랑의 신 큐피드가 날아다닌다.

당시 사람들이 상상한 낙원이군요. 모두 행복해 보여요.

그렇죠? 베를렌은 자신의 시가 이와 같은 아름다운 상상의 세계를 품고 있다는 의미에서 시집 제목을 '페트 갈랑트'라고 붙인 거예요. 드뷔시도 이 그림에서 영감을 받아 피아노곡 〈기쁨의 섬〉 L.106을 작곡했어요. 〈기쁨의 섬〉은 드뷔시의 피아노곡 가운데 꽤 긴 편에 속하는데요. 도입부만 들어도 환상 속으로 빨려 들어갈 듯하고, 빠르게 음을 반복하는 트릴이 몽롱한 화음으로 이어지면서 이국적인 세계가 펼쳐지죠.

꺼지지 않는 도시의 불빛

038

그림을 보고 들어서일까요. 사랑의 기쁨에 푹 빠진 연인이 연상되네요.

악보 처음에 '마치 카덴차처럼' 연주하라는 지시어가 나오는데요. 카덴차는 원래 곡이 끝날 무렵 연주자가 마지막으로 최대한 화려하고 자유롭게 즉흥 연주하며 기량을 마음껏 뽐내는 걸 말해요. 그런데 흥미롭게도 드뷔시는 곡이 시작하자마자 자유로움을 만끽하라고 한 거예요. 리듬이 빨라졌다가 느려졌다가 종잡을 수 없이 흘러가고, 음들이 이리저리 튀어 나가는 모양새는 황홀하면서도 예측할 수 없는 연인의 사랑을 떠올리게 만들죠.

그림이 가진 느낌을 이렇게 음악으로 멋지게 되살릴 수 있네요.

한마디로 드뷔시의 음악은 인상주의, 상징주의, 로코코 미술 등 다양한 세계로 우리를 인도하는 셈이죠. 미술과 문학이 한 몸을 이룬 드뷔시의 음악을 두고 '인상주의냐 상징주의냐'를 논하는 이유도 여기 있을 거예요. 물론 드뷔시는 "이론 따위는 없다. 그냥 들으면 된다"고 잘라 말했지만 말이죠.

하긴 예술이 반드시 '주의'에 얽매일 필요는 없죠.

드뷔시가 살았던 시대를 주목해본다면 드뷔시의 태도에 더 공감할 수 있을 거예요. 드뷔시가 활동했던 19세기 말은 산업과 경제가 발전하며 문화와 예술이 화려하게 꽃피었어요. 그래서 이때부터 1차

세계대전 직전까지를 가리켜 벨 에포크라고 부르는데요. '아름다운 시절'이라는 뜻이에요. 1862년에 태어나 1918년에 사망한 드뷔시는 그야말로 벨 에포크를 관통한 인물이었죠. 벨 에포크의 에너지를 자양분 삼아 음악이라는 반짝이는 열매를 맺은 셈이에요. 그럼 이제 슬슬 드뷔시가 살았던 19세기 말 파리로 떠나볼까요.

필기노트

01. '인상'적인 예술의 시대

19세기 말 프랑스 파리는 변화의 한복판에 있는 도시였다. 도시는 활기로 가득했고 당시 화가들은 도시의 모습을 주관적으로 해석해서 표현한다. 미술계에 혁명의 바람을 일으킨 인상주의 미술은 드뷔시와도 밀접한 관계를 맺는다. 자유로운 구성, 신비롭고 환상적인 음색을 특징으로 한 드뷔시의 작품 세계 역시 새로운 음악의 탄생을 알린다.

인상을 담은 미술	**19세기 말 파리** 산업과 경제, 예술과 문화의 발전이 이루어진 곳. → 사진기술이 등장하면서 화가들은 더 이상 사실적인 그림을 그릴 필요가 없어짐. **인상주의 미술** 대상의 인상과 분위기를 주관적으로 담아낸 미술. 빛과 색채처럼 감각적인 요소를 캔버스에 구현하며 제도권 미술에 반기를 듦.
자연을 그린 음악	**인상주의 미술** • 모호한 형체, 강렬한 색채 등 파격적인 화풍 **인상주의 음악** • 자유로운 구성, 다채로운 음색 등 혁신적인 작풍 ⋯ 기존 예술이 고수한 규칙과 질서에서 벗어나 작가의 주관과 표현력이 중시됨. **드뷔시 음악의 인상주의 면모** 〈달빛〉 드뷔시의 대표곡. 조성, 선율, 리듬 등이 모호하고 신비롭게 흘러가는 느낌. 음악을 들으면 머릿속에 이미지나 인상이 그려지는 것이 특징.
환상적인 세계로의 초대	드뷔시는 대표적인 인상주의 음악가로 불림. 정작 본인은 이를 부정함. → 당대 다양한 예술 장르 및 사조를 흡수한 음악가. **상징주의** 심상을 상징적이고 암시적으로 표현한 예술 사조. 문학을 기반으로 발전했으며, 상징성 짙은 소재와 언어가 주요 표현 수단. 참고 폴 베를렌의 「달빛」 ↔ 드뷔시의 〈달빛〉 **로코코 미술** 화려한 화풍을 자랑하는 18세기 대표적인 귀족 미술. 우아하고 세련된 축제라는 뜻의 페트 갈랑트로 대변됨. 참고 장 앙투안 바토의 〈키테라섬의 순례〉 ↔ 드뷔시의 〈기쁨의 섬〉

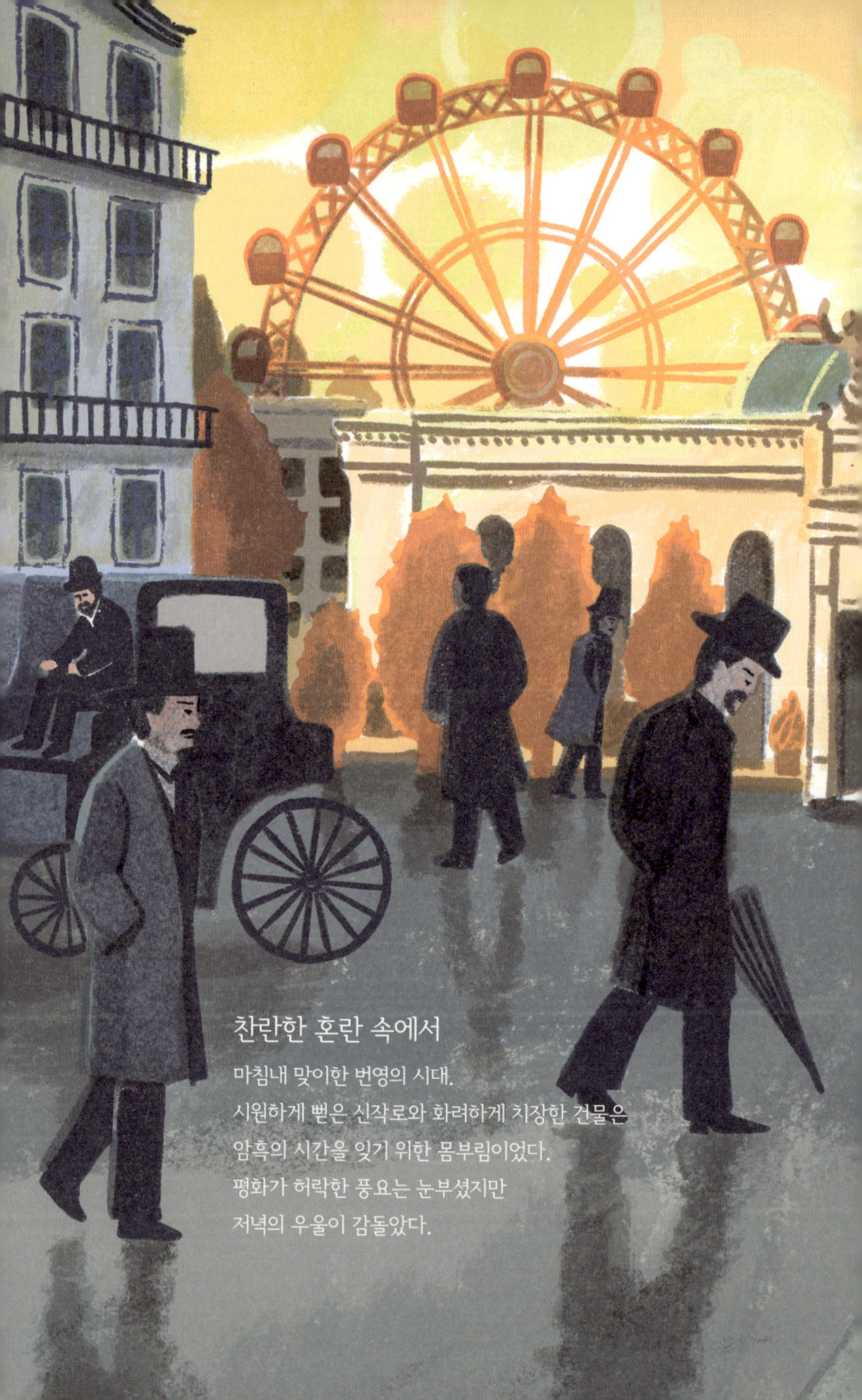

찬란한 혼란 속에서

마침내 맞이한 번영의 시대.
시원하게 뻗은 신작로와 화려하게 치장한 건물은
암흑의 시간을 잊기 위한 몸부림이었다.
평화가 허락한 풍요는 눈부셨지만
저녁의 우울이 감돌았다.

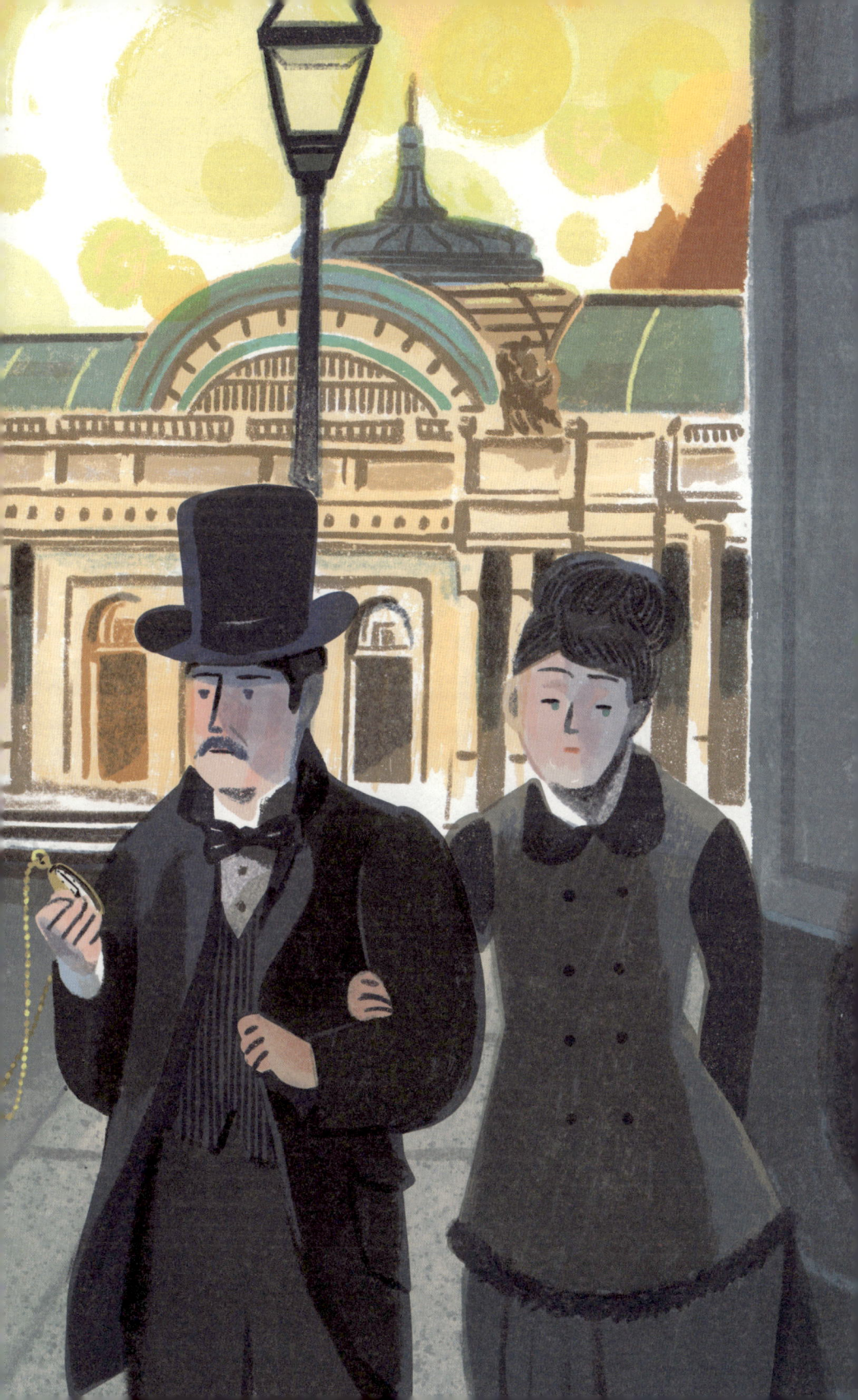

모든 변화가 성장을 의미하지도,
모든 움직임이 진보를 뜻하지도 않는다.

- 엘런 글래스고

02

위태롭고 아름다운 벨 에포크

#벨 에포크 #만국박람회 #파리 정비 사업
#프랑스 혁명 #보불전쟁 #파리 코뮌

만인의 사랑을 듬뿍 받는 도시, 파리의 랜드마크는 에펠탑이죠. 프랑스 혁명 100주년을 기념한 에펠탑은 1887년부터 2년에 걸쳐 만들어져 1889년에 공개되었어요. 그해 파리를 들썩이게 했던 만국박람회 시기에 맞춰서 말이죠.

근대 도시의 심장, 파리

만국박람회요? 엑스포 말인가요?

흔히 엑스포라 불리는 만국박람회는 세계 각 나라의 문물을 선보이는 축제예요. 시대를 선도하는 상징물이나 최신 물품을 전시하여 자국의 국력을 뽐내고 경쟁하는 장이죠. 1851년 최초의 만국박람회를 개최한 영국은 산업혁명의 상징인 증기기관을 처음으로 공개했고, 이에 질세라 프랑스도 1855년부터 박람회를 개최해서 에디슨의 전

1889년 파리 만국박람회
1889년 5월 5일부터 10월 31일까지 열린 파리 만국박람회는 6만여 명의 방문객이 찾았는데, 그중 3분의 1이 외국인이었다. 건축가 귀스타브 에펠의 이름을 딴 에펠탑은 흉물스러운 철골이라 비판받았지만, 지금은 프랑스를 상징하는 랜드마크가 되었다.

구나 축음기 같은 첨단 기술을 선보이다가 1889년 에펠탑으로 정점을 찍죠.

그때에도 파리는 유행을 선도하는 도시였군요.

19세기 파리는 이미 근대 도시의 면모를 갖추고 있었어요. 시원하게 쭉 뻗은 도로, 신식 건물, 백화점, 오페라 극장이 이때 생겨났죠.

다른 도시들보다 많이 앞선 건가요?

19세기 중반에 이뤄낸 변화니까 그런 셈이죠. 파리 지사를 지낸 조르주 외젠 오스만 남작이 20여 년간 도시 정비 사업을 벌여 중세 시대에 머물렀던 파리를 근대 도시로 탈바꿈시켰어요. 방사형 신작로가 들어서고 지하 하수도도 정비되었죠. 60만 채가 넘는 건물과 주

오늘날 프랑스 파리 전경

택도 새로 지어졌고요.

도시에 활기가 넘쳤겠는데요.

사람들이 파리로 엄청나게 몰려들었어요. 극장, 카페, 호텔이 속속 들어서고, 당시 최신 발명품인 가스등이 파리의 밤을 수놓은 덕에 시간

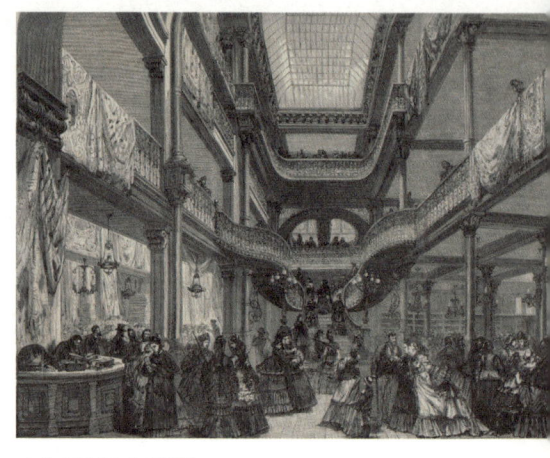

19세기 봉마르셰 백화점

에 구애받지 않고 도시를 만끽할 수 있게 되었죠. 게다가 1852년에는 세계 최초의 근대 백화점으로 불리는 봉마르셰 백화점이 문을 열었는데요. 대량으로 상품을 진열하고, 정찰제와 반품제를 도입하면서 봉마르셰는 파리 시민의 사랑을 받는 명소로 자리 잡았죠.

오늘날 백화점과 다를 바 없는데요!

수많은 사람과 물류가 오가려면 교통 인프라도 필요하겠죠? 파리는 전차와 지하철을 도입하고, 철도망을 3배나 확장하여 지역 간 이동을 수월하게 만들었어요. 파리의 1호 지하철은 20세기의 서막을 알린 1900년 만국박람회 때 개통했는데요. 덕분에 파리는 더욱 진보적이고 근대적인 도시가 되었죠.

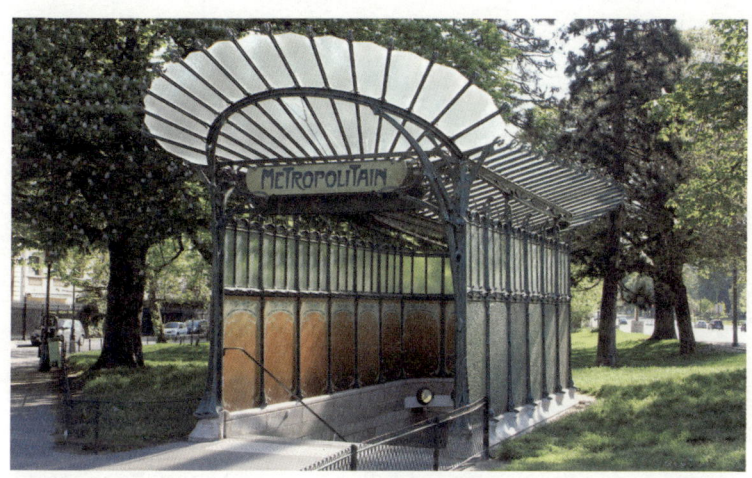

파리의 지하철 입구
19세기 건축가 엑토르 기마르가 설계한 파리의 지하철 입구는 식물 덩굴과 꽃의 곡선에서 영향을 받은 아르누보 양식을 따랐다.

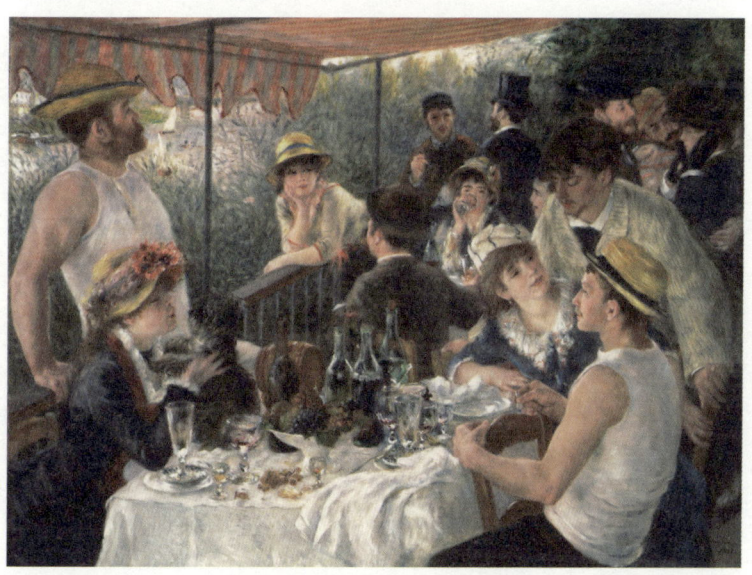

오귀스트 르누아르, 〈보트 파티에서의 점심〉, 1881년
철도망이 확대되어 파리 시민들은 주말이면 근교로 나가 여가를 즐겼다.

위태롭고 아름다운
벨 에포크

"되돌아보니 좋았더라"

변화와 풍요로 가득했던 이 시기를 프랑스어로 벨 에포크라고 부릅니다. 좋은 시절, 아름다운 시절이라는 뜻이죠.

그렇게 불릴 만했네요.

반전이 있다면 벨 에포크라는 단어가 한참 세월이 흘러 만들어졌다는 거예요. 1940년 앙드레 알레오라는 라디오 진행자가 "아~ 그때가 좋은 시절이었지!"라고 회상한 것이 계기가 되었다고 해요.

행복은 지나간 후에야 깨닫는 걸까요?

1940년이면 2차 세계대전으로 온 유럽이 신음했던 시기였으니 비극을 모르고 풍요롭기만 했던 19세기 말이 더욱 그립지 않았을까요? 실제로 19세기 말에 프랑스의 산업 생산량은 3배가량 증가했고, 농업·통신·운송·항공 분야도 전례 없는 성장을 기록했어요. 프랑스뿐만 아니라 유럽의 산업, 경제, 문화도 급속도로 발전했죠. 무엇보다 정치적 안정기를 구가했고요.

여러모로 좋았던 시기였군요. 그런데 이전에는 그렇지 않았나요?

만국박람회에서 공개한 에펠탑이 프랑스 혁명 100주년을 기념한 건

1848년 유럽에서 일어난 혁명
시민의 자유와 평등을 내세운 프랑스 혁명 정신은 유럽을 뒤흔든다. 1848년 유럽 곳곳에서 일어난 혁명으로 인해 왕정이 무너진 이때를 '민족의 봄'이라 부른다.

축물이라고 했죠? 결국 100년 전만 해도 프랑스는 혁명의 물결에 휩싸여 있었다는 뜻이에요. 혁명이 시작된 프랑스만 혼란스러웠던 게 아니었죠. 혁명 정신이 이웃 나라들로 퍼져 나가자, 지배 국가로부터 독립하려는 열망과 분열된 민족끼리 통일을 이루려는 염원이 싹트며 혁명과 전쟁으로 유럽 전역이 끓어 올랐어요.

격동의 시기를 겪은 후라서 벨 에포크가 더 빛났던 거군요.

맞아요. 파리가 유럽을 뒤덮은 혁명의 진원지였던 만큼 다른 곳보다 더 심한 파란을 겪었어요.

유럽을 채운 혁명 에너지

프랑스 혁명의 신호탄은 1789년 7월 14일 파리에 있는 바스티유 감옥 습격 사건이었어요. 불평등이 극심했던 구체제에 불만을 품은 파리 시민들은 자유와 평등을 외쳤고, 1793년 급기야 국왕 루이 16세를 처형하기에 이르죠.

왕권을 빼앗기만 한 게 아니라 처형을 했군요.

들라크루아, 〈민중을 이끄는 자유의 여신〉, 1830년
1830년 7월 혁명을 소재 삼은 그림. 루이 16세의 동생이었던 루이 18세와 샤를 10세가 차례로 즉위한 왕정복고 시기에 샤를 10세가 절대왕정 체제로 돌아가려 하자 민중이 봉기하여 혁명을 일으킨다.

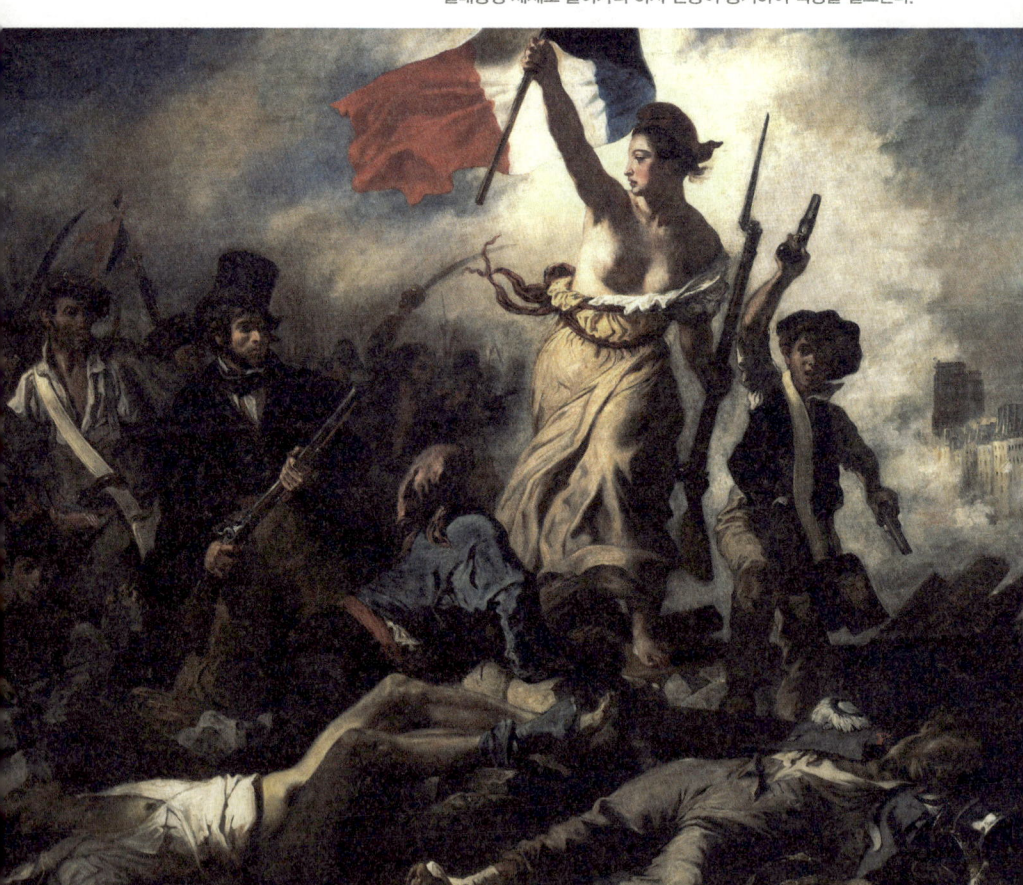

프랑스는 혁명 이후에도 여러 변화를 겪었는데요. 나폴레옹 집권 이후 왕정으로 돌아가는, 이른바 왕정복고를 맞이하죠. 그러다가 1830년 7월 다시 혁명이 일어나고요. 왼쪽 그림이 바로 7월 혁명을 다룬 그림입니다. 프랑스 혁명 하면 떠오르는 대표작이죠. 프랑스에선 여러 정치 체제와 크고 작은 혁명이 이어졌어요. 아래 도표를 보면 18세기 말부터 100년 가까이 프랑스가 얼마나 심각한 정치적 혼란을 겪었는지 알 수 있어요.

연도	체제	주요 사건
1789년		6월: 국민의회 정식 승인 7월: 바스티유 감옥 습격
1792년	1공화정	1792~1795년: 국민공회(로베스피에르의 공포 정치) 1795~1799년: 총재정부(5명의 총재가 정치 주도) 1799~1804년: 통령정부(나폴레옹의 종신통령 등극)
1799년		나폴레옹 쿠데타 발발
1804년	1제정	1804~1814년: 나폴레옹 1세 집권
1814년	왕정복고	1815~1824년: 루이 18세 집권 1824~1830년: 샤를 10세 집권
1830년		7월 혁명 발발 1830~1848년: 루이 필리프 1세 집권
1848년	2공화정	2월 혁명 발발 1848~1852년: 루이 나폴레옹 대통령 선출
1851년		12월: 루이 나폴레옹 쿠데타 발발
1852년	2제정	1852~1870년: 나폴레옹 3세 집권
1871년	3공화정	3~5월: 파리 코뮌

프랑스 혁명 과정

100년이라니, 그때 살았던 사람들은 고생이 많았겠어요.

사실 오스만 남작이 도시를 개발하기 시작한 건 1853년 황제 나폴레옹 3세의 명령이 있었기 때문인데요. 비좁은 도로를 없애고 대로를 건설해 파리를 재정비한 이유는 따로 있었어요. 편리하고 아름다운 도시를 만드는 건 둘째 치고 시민들이 봉기를 일으켜 쉽게 바리케이드를 치지 못하게 한 거죠. 무엇보다 도로가 넓으면 감시하기가 편하니까요. 그래서 독일의 철학자 발터 베냐민은 파리의 도시 재개발이 노동자와 빈민을 통제하기 위한 조치라고 해석했어요.

시민에게 좋은 일만은 아니었네요.

혁명으로 왕이 물러나는 것을 본 적 있는 권력자는 민중의 힘을 아니까 두려워했겠죠. 겉으로는 그들을 위하는 척하며 속으로는 교묘하게 통제하고 억누를 방법을 고안한 거예요. 물론 민중이 가만있을 리 없죠. 나폴레옹 3세 역시 전쟁과 민중 봉기를 겪으며 몰락하고 말아요.

나폴레옹 3세
나폴레옹 1세의 조카인 루이 나폴레옹은 2공화정에서 대통령을 지낸다. 이후 쿠데타를 일으켜 1852년 황제로 즉위하고, 그때부터 2제정의 통치자 '나폴레옹 3세'가 된다.

독재자의 말로는 늘 비참하더라고요.

나폴레옹 3세의 몰락을 초래한 건 프로이센·프랑스 전쟁, 일명 보불 전쟁이에요. 오늘날 독일의 전신인 프로이센은 18세기부터 군사 강국으로 성장하더니 급기야 19세기에는 독일 통일을 이루려고 했어요. 이웃 나라의 힘이 강해지는 걸 경계한 프랑스와의 갈등은 불가피했고 대립이 점점 극심해지면서 일촉즉발의 대치 상태에 이르렀죠. 결국 나폴레옹 3세가 프로이센의 도발에 휘말려 1870년 7월 19일 선전포고를 날렸다가 두 달도 지나지 않아 항복하고 말아요. 심지어 포로로 잡혀가죠.

굴욕적인데요. 황제에 대한 실망이 이만저만이 아니었겠어요.

프로이센에 붙잡혀 군대를 내주는 나폴레옹 3세
프랑스에 결정적으로 패배를 안겨준 스당 전투 장면을 묘사했다. 1870년 9월 1일, 프로이센군에 포위된 프랑스 군대는 이틀날 항복을 선언했고, 나폴레옹 3세를 포함해 10만여 명이 포로로 잡힌다.

나폴레옹 3세의 무능함에 분노한 프랑스 국민은 황제를 폐위했고, 3공화정이 열려요. 하지만 새로운 정치 체제를 갖추었어도 치욕적인 패배를 받아들이기란 쉽지 않았죠. 1871년 1월 28일 프랑스가 항복하며 3공화정의 임시정부와 독일 간에 휴전조약을 체결하는데, 문제가 발생합니다. 독일은 프랑스에 종전 조약 체결을 요구했는데요. 이 과정에서 의회를 장악한 왕당파가 왕정을 부활시키려고 독일에게 일방적으로 유리한 종전 조약을 추진해요.

왕도 끌어내렸던 시민들이 그 굴욕을 참았어요?

그럴 리가요. 군인과 노동자를 중심으로 무장한 파리 시민은 저항에 나섰고, 1871년 3월 19일 시청을 점거하더니 28일에는 파리 코뮌이라는 자치정부를 세웠죠. 민중이 통치하는 동안 평등과 자유에 기반한 정책이 쏟아졌어요. 하지만 안타깝게도 민중의 시간은 그리 오래 가지 않았어요. 파리 코뮌은 두 달 남짓 짧은 기간을 끝으로 5월 28일 프랑스 정부군에 강제 진압당하고 말죠.

저런, 또 사상자가 발생했겠네요.

군대의 진압은 학살에 가까웠고 '피의 일주일'로 불릴 정도로 잔인했어요. 2만 명 이상이 사망하고 10만여 명이 체포되었으며, 많은 사람이 강제 노역과 유배를 당했죠. 그래도 이때부터 폭풍의 시간이 저물고 벨 에포크, 말 그대로 아름다운 시절이 열린 거예요.

파리 코뮌의 바리케이트

씻을 수 없는 상처를 남긴, 아름다운 시절이었군요.

번영이 몰고 온 먹구름

벨 에포크라고 해도 마냥 아름답지만은 않았어요. 크고 작은 갈등과 분란이 계속 이어졌으니까요. 오스만 남작은 오페라 애비뉴를 건설한다는 명목으로 주민들의 거주지를 밀어버리는데요. 이 과정에서 수많은 주택이 철거되었죠.

삶의 터전을 송두리째 잃었겠네요. 아파트가 들어설 때 달동네가 철

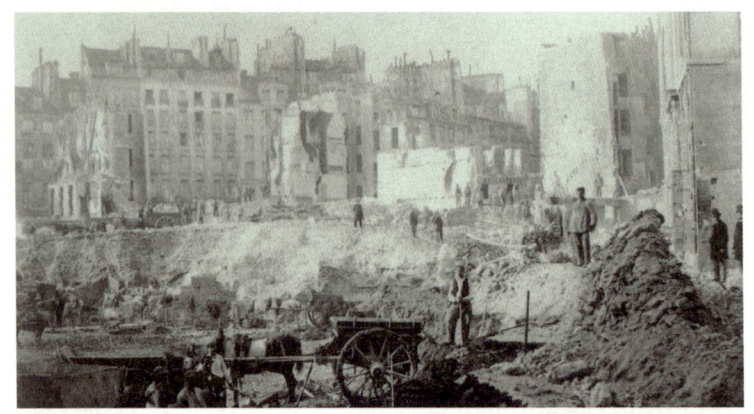

오페라 애비뉴를 위한 철거 현장, 1870년

오늘날 오페라 애비뉴

거되던 서울의 모습이 떠올라요.

어느 시대나 변화에 취약한 사람은 사회적 약자인가 봐요. 가난한 시민들이 외곽으로 쫓겨나면서 지역 간 빈부격차가 극심해졌죠. 그러다 보니 지식인들은 도시 정비 사업에 비판적이었어요. 도시를 조화롭게 만든다는 명분 아래 죄다 비슷한 크기와 모양의 건물이 거리

를 메우자, 소설『레 미제라블』로 유명한 빅토르 위고는 "자유롭게 뻗은 고풍스러운 거리는 이제 없다"며 한탄을 금치 못했죠.

의외네요. 그게 '낭만의 도시' 파리의 매력 아닌가요?

무엇이든 상대적인 법이죠. 19세기 파리를 묘사한 그림을 보면 화려하면서도 차가운 분위기를 엿볼 수 있어요. 귀스타브 카유보트가 그린 파리의 비 오는 날 풍경을 볼까요. 광활한 도로에 정갈하게 깔린 보도블록, 곧게 뻗은 가로등과 건물이 인상적이죠?

깨끗한 도시 풍경이네요.

귀스타브 카유보트, 〈비 오는 파리의 거리〉, 1877년

하지만 우산을 쓰고 걷는 사람들을 눈여겨보세요. 눈을 맞추지도, 대화를 나누지도 않고 각자의 길을 걷고 있어요. 비슷한 디자인과 색감의 우산은 어떤가요? 삶은 풍족해졌지만 개인의 삶은 익명성에 갇혔음을 보여주죠. 군중 속의 고독이라고 할까요. 우산을 쓰고 갈 길을 재촉하는 19세기 풍경 위로 스마트폰만 바라보며 도시를 헤매는 현대인이 겹쳐 보이는 게 저만의 생각은 아닐 거예요. 이렇듯 벨 에포크는 근대 문명이 낳은 '빛'과 '어둠'이 공존한 시절이었죠.

그 시간, 그 공간에 드뷔시가 있었다는 말씀이잖아요.

맞아요. 드뷔시는 변화의 한복판을 관통하며 도시의 태동을 온몸으로 느꼈을 거예요. 그리고 벨 에포크의 새로운 문화와 정서를 작품에 반영했죠. 드뷔시를 알면 벨 에포크가 보이고, 벨 에포크를 알면 드뷔시의 음악이 들린답니다.
무엇보다 드뷔시의 인생 자체가 시대의 변화만큼 드라마틱했어요. 드뷔시의 음악은 아름다운 꿈속을 여행하는 듯하지만, 그 이면에 자리한 인간 드뷔시는 복잡다단했어요. 겉으로는 화려하면서도 혁명, 전쟁, 산업화라는 격동의 시대를 내재한 시대의 모순과 비슷하다고 할까요. 이제 '모순덩어리' 드뷔시를 본격적으로 만나볼까요?

필기노트

02. 위태롭고 아름다운 벨 에포크

벨 에포크는 풍요와 번영으로 가득한 근대 도시 파리로 대표된다. 파리는 도시 정비 사업 이후 다방면으로 발전한다. 파리의 눈부신 변신에는 명과 암이 공존했다. 오랫동안 이어진 정치적 격변기와 급격한 근대화가 남긴 사회적 혼란이 그림자를 드리웠다. 이러한 파리의 이중적 초상은 드뷔시의 입체적인 삶과 작품 세계와 맞닿아 있다.

아름다운 시절, 벨 에포크

파리의 도시 정비 사업 19세기 중반 오스만 남작이 시행한 도시 재개발. 방사형 신작로 건설, 지하 하수도 정비, 신식 주택과 공공 건축 설립으로 파리는 근대 도시의 모습을 갖춤.

만국박람회 세계 각 나라의 문물을 전시하고 국력을 뽐내는 축제.
참고 1889년 파리 만국박람회의 에펠탑

⇒ **벨 에포크** 19세기 말에서 1차 세계대전이 발발하기 전까지 경제적 발전, 문화적 성장, 정치적 안정을 구가한 시기.

마침내 얻은 평화

벨 에포크가 찾아오기 전 프랑스의 역사는 크고 작은 혼란으로 점철되어 있었음.

프랑스 혁명 1789년 발발한 대표적인 시민 혁명. → 1793년 루이 16세 처형에 따라 왕정이 무너진 후에도 프랑스는 100년 가까이 여러 정치 체제를 겪음.

프로이센·프랑스 전쟁 1870년 발발한 일명 보불전쟁. → 이 사건을 계기로 나폴레옹 3세가 몰락, 프로이센은 독일 통일을 이룩함.

파리 코뮌 1871년 파리 시민과 노동자의 봉기로 수립된 자치정부. 프로이센과의 휴전조약 체결 과정에서 불만을 가진 시민들의 저항에서 시작됨. → 2개월 후 프랑스 정부군에 의해 강제 진압.

번영 그 이면

벨 에포크가 도래한 후에도 여러 사회 문제가 나타남.

극심한 빈부격차 도시 개조 과정에서 특정 거주지가 강제 철거되었고 빈민층은 도시 외곽으로 쫓겨남.

인간 소외 현상 산업이 발전하면서 개인의 삶이 익명화됨.

19세기 말 파리의 이중성: 화려한 번영 + 급격한 근대화에 따른 부작용 ≒ 벨 에포크 음악가 드뷔시의 이중성: 아름답고 환상적인 음악 + 복잡다단한 개인사

II

자유로운 영혼

— 드뷔시와 파리 음악원

더 넓은 세상을 동경하다

지독한 가난과 불안도 재능 있는 아이를 흔들지 못했다.
참을 수 없던 건 먼지 쌓인 원칙과 규칙뿐.
자주 창밖을 보던 아이는
새장 너머 세상을 꿈꿨다.

구름에 성을 짓는 데는
어떠한 건축적 규칙도 필요 없다.

- 길버트 키스 체스터턴

01

가난한 집안의
유일한 희망

#개천에서 난 용 #파리 음악원 #전통 vs 혁신
#마르몽텔 교수 #메크 부인

1862년 8월 22일, 드뷔시는 파리 서쪽 교외에 자리한 생 제르맹 앙 레에서 태어났어요. 대대로 가난한 소작농이었던 드뷔시 집안은 부유함과는 거리가 멀었는데요. 드뷔시의 부모는 도자기 그릇을 팔다가 도중에 일을 접고서 아버지 마누엘 아실 드뷔시는 외판원으로, 어머니는 삯바느질로 생계를 유지했다고 해요.

세련된 음악의 이미지랑은 다른 시작이네요.

드뷔시네는 여러 차례 이사를 다녀야 할 정도로 형편이 어려웠어요. 물론 불안정한 시대 탓도 무시할 수는 없어요. 드뷔시가 8살이던 1870년에 프랑스와 프로이센 사이에 보불전쟁이 일어났으니까요. 정치적 긴장이 고조되자 드뷔시의 어머니는 자녀들을 데리고 프랑스 최남단에 있는 도시 칸으로 피신하죠. 오늘날 국제 영화제로 유명한 그 도시 칸이요. 그곳에 드뷔시의 고모이자 대모인 클레망틴 드뷔시가 살았거든요. 드뷔시의 아버지 마누엘은 당시 출판사에 다

생 제르맹 앙 레 골목, 1920년경
드뷔시 생가가 있는 생 제르맹 앙 레의 오 팽 거리.

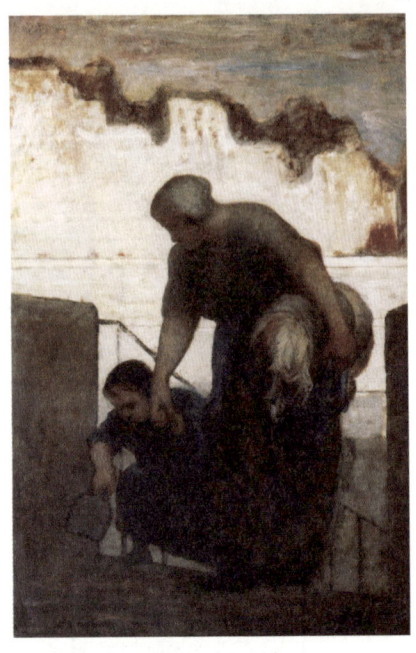

오노레 도미에, 〈세탁부〉, 1863년경
19세기 소설가 에밀 졸라는 『목로주점』에서 세탁부 제르베즈의 비참한 인생을 통해 파리 하층민의 삶을 적나라하게 묘사했다.

니고 있어 파리에 남았는데 전쟁의 여파로 결국 실직하고 말아요.

저런, 그럼 가족들의 생계는 어떻게 해요?

앞서 시민들이 보불전쟁 이후 자치정부 파리 코뮌을 세웠다고 했었죠? 실직 후 마누엘은 파리 코뮌의 본부였던 파리 1구 시청 식량 보급처에서 일자리를 구했어요. 그러다가 프랑스 정부군이 자치정부를 공격해 오자 마누엘은 국민군이 되어 맞서 싸웁니다. 그 과정에서 체포되어 수용소로 보내지죠. 생계를 위해 뛰어든 일이 수감 생활로 이

어진 거예요.

설상가상이네요.

고난에도 꺾이지 않는 재능

그래서일까요. 드뷔시는 성
장한 후에도 좀처럼 어린 시
절 이야기는 하지 않았어요.

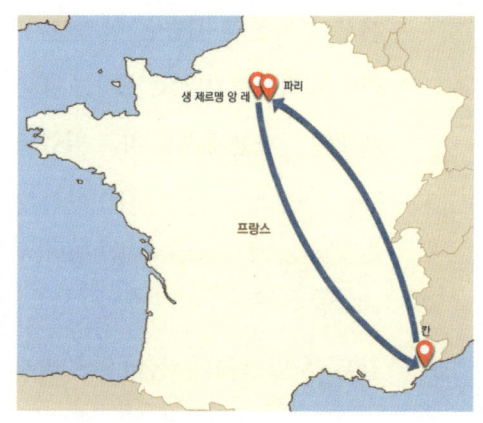

드뷔시 가족의 피신 경로
생 제르맹 앙 레에서 태어난 드뷔시는 보불전쟁을 피해 고모가 살던 칸으로 피신한다. 나중에 파리로 돌아오지만, 경제적 상황으로 외곽을 전전하며 자주 이사를 다녔다.

다섯 형제 중 맏이였던 드뷔시는 그래도 운이 좋았던 편이에요. 전쟁으로 피란을 떠난 칸에서 평생의 벗이 된 음악을 만났으니까요.

인생을 살다 보면 나쁜 일만 일어나진 않죠.

사랑과 정성으로 조카들을 돌보던 고모 클레망틴은 드뷔시의 음악적 재능을 알아봤고, 피아노 선생을 붙여주는 것도 모자라 레슨비까지 내줍니다. 1871년 클레망틴의 소개로 만난 선생님은 이탈리아 출신 바이올리니스트 장 세루티였어요.

드뷔시의 첫 스승이군요.

드뷔시 음악 인생의 출발점이었죠. 정작 드뷔시는 훗날 장 세루티

선생이 자신의 재능을 발견하지 못
했다고 회상했지만요. 빛나는 재능을
제대로 간파한 선생은 따로 있었죠.

오호, 운 좋게 그런 선생님을 만났군요.

같은 해 말, 파리로 돌아온 드뷔시는
새로운 선생에게 피아노 레슨을 받
아요. 앙투아네트 모테 드 플레르빌
이라는 분이었는데요. 특이하게도
모테 선생은 수용소에 구금된 아버
지 마누엘이 연결해주었어요. 아들
이 음악을 시작했다는 소식을 듣고

앙투아네트 모테 드 플레르빌
드뷔시가 파리에서 새로 만난 피아노 선생이었다.
그녀의 딸 마틸드 모테는 훗날 상징주의 시인
폴 베를렌과 결혼한다. 폴 베를렌은 어려서부터
드뷔시의 작품 세계에 큰 영향을 미친 인물로,
훗날 드뷔시와 친분을 쌓는다.

같이 수감 생활을 하던 작곡가 샤를 드 시브리에게 상담을 하자, 시
브리가 자신의 어머니를 주선한 거죠. 그녀가 바로 피아니스트였던
모테 선생이었어요.

감옥에서도 진로 상담을 했다고요?

모테 선생은 자신이 쇼팽의 제자라고 말하곤 했어요. 실력 있는 피아
니스트였으니 쇼팽에게 피아노를 배웠을 수도 있겠지만 그 말이 사
실인지 증명된 적은 없죠. 어쨌든 드뷔시는 그 말을 굳게 믿었어요.

쇼팽의 제자에게 배운다는 건 큰 영광이었겠죠.

시대를 앞선 쇼팽을 따라

그래서인지 드뷔시는 유독 쇼팽을 존경했어요. 모방하는 데 그치지 않고 쇼팽의 서정적이고 우아한 분위기를 닮으려 노력했죠. 드뷔시의 음악은 화음과 리듬이 자유롭게 바뀌고, 비슷한 패턴을 반복하면서도 미묘한 차이를 만드는데요. 쇼팽의 작품들이 이렇거든요.

좋아하다 보면 비슷해지나 봐요.

쇼팽은 피아노 음악으로 승부를 건 최고의 피아니스트 작곡가입니다. 대곡보다는 소품 위주로 작곡했는데도 음악 애호가들의 사랑을 듬뿍 받고 있죠. 예전 쇼팽 강의에서 자세히 설명했던 것처럼 쇼팽은 허약한 체질 탓에 39살이라는 이른 나이에 생을 마감하며 이백여 곡의 피아노곡을 남겼는데요. 쇼팽 얘기가 나온 김에 소품의 대표 격인 《전주곡》 Op. 28을 만나볼게요. 1839년에 작곡한 소품집으로 스물네 곡의 전주곡이 담겨 있죠.

전주곡만 스물네 곡이요? 원곡은 없고요?

전주곡은 음악이 시작되기 전에 분위기를 형성하는 도입부 음악이

맞아요. 형식도 자유롭고 길이도 짧죠. 그렇지만 쇼팽의 전주곡은 전주라는 콘셉트만 빌려온 거라서 다른 곡을 시작하기 전에 연주되는 용도가 아니고 각각이 독자적인 작품이에요.

요즈음 연주회에선 피아니스트들이 보통 전곡을 1번부터 24번까지 쭉 이어서 연주하곤 하죠. 덕분에 약 49분에 걸쳐 조성이 점점 복잡해지는 변화를 느낄 수 있어요.

쇼팽 《전주곡》 15번 악보
바흐의 《평균율 클라비어곡집》을 모델 삼아 만들었다. 바흐와 쇼팽의 작품 모두 12개 장조와 12개 단조를 사용해 곡을 만들었다. 바흐가 조성을 알파벳 순으로 배치했다면, 쇼팽은 플랫이나 샵을 하나씩 늘리는 식으로 점점 조성이 복잡해지도록 구성했다.

드뷔시도 전주곡을 작곡했는데 1910년, 1913년에 각각 《전주곡》 1집 L.117, 《전주곡》 2집 L.123으로 발표한 피아노집에 열두 곡씩 총 스물네 곡, 즉 쇼팽과 같은 구성을 꾸렸죠.

그야말로 쇼팽을 롤 모델로 삼았군요.

영감을 받은 거겠죠. 쇼팽이 조성의 배치에 초점을 둔 데 비해 드뷔시는 음색과 리듬에 집중했어요. 쇼팽의 작품집이 통일성을 가진 연작 느낌이라면, 드뷔시의 작품집은 각각의 이미지를 나열해 다양한 심상을 불러일으켜요.

쇼팽과 달리 드뷔시는 각 곡에 제목을 붙였는데, 재미있게도 그걸 악보 윗부분에 처음부터 밝히지 않고 악보 끝머리 여백에 괄호 형식으로 기재했어요. 음악을 듣기도 전에 제목 때문에 상상력이 제한되지 않기를 바란 게 아닐까 싶어요.

수수께끼를 푸는 기분이겠어요.

그런가요? 음악 자체가 제목을 암시하는 '전주곡'인 셈이죠. 덕분에 듣는 사람은 어떤 선입견도 없이 상상의 나래를 펼치고, 최종 단계에서 제목을 마주하며 이미지의 마지막 퍼즐을 맞출 수 있어요.

가난한 집안의 유일한 희망

바람이 전하는 선율

🔊 그런 의미에서 《전주곡》 1집의 두 번째 곡을 들어볼게요. 제목을 알
⑧ 기 전에 느낌을 먼저 말해볼까요?

차분하고 매끄러운 인상이에요. 유유자적 움직이는 듯해요.

곡의 제목은 〈돛〉인데요. 바
람에 돛이 가볍게 펄럭이는
이미지와 들어맞나요? 부드
럽게 흐르는 모양새처럼 큰
굴곡이 없는 이 곡은 일반적
인 온음계가 아닌 온음음계
예요. 참고로 드뷔시는 온음
음계를 즐겨 썼답니다.

곡 번호	제목
1	델피의 무희들
2	돛
3	들을 지나는 바람
4	소리와 향기가 저녁 대기 속에 감돈다
5	아나카프리의 언덕
6	눈 위의 발자국
7	서풍이 본 것
8	아마빛 머리의 소녀
9	끊어진 세레나데
10	가라앉은 성당
11	퍼크의 춤
12	음유시인

드뷔시 《전주곡》 1집의 구성

온음계와 온음음계는 다른
건가요?

온음계는 5개의 온음과 2개
의 반음으로 이루어진 7음음계지만, 온음음계는 온음만을 6개 사용
한 6음음계인데요. 피아노 건반을 떠올리면, 온음계는 '도·레·미·
파·솔·라·시·도'처럼 흰 건반을 쭉 치는 반면, 가령 '도'부터 시작

폴 시냐크, 〈항구의 일몰〉, 1892년

하는 온음음계는 '도·레·미·파#·솔#·라#·도'처럼 검은 건반도 함께 치게 되죠.

온음만으로 이루어져서 간단할 줄 알았는데 아니군요.

'미'와 '파', '시'와 '도' 사이가 반음이라는 건 아시죠? 피아노에서 검은색 건반 없이 흰색 건반이 나란히 붙어 있는 부분이 반음이에요.

그럼 반음과 반음을 합쳐서 온음이 되는 건가요?

맞아요. '미'에서 반음이 되는 '파' 대신 그 위의 검은색 건반 '파#'을

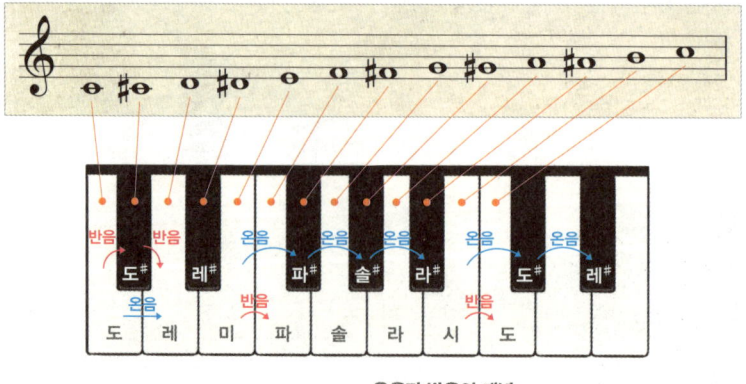

온음과 반음의 개념

누르면 온음이 되죠. '파#'에서는 '솔#'으로 가야 온음이고요. 이렇게 온음만으로 이루어진 온음음계를 사용하면 시작과 끝이 따로 없이 음들이 돌고 도는 느낌이 나요. 온음계처럼 온음과 반음이 섞일 때 중심되는 음이 생기고 조성도 형성되어 음의 전개 방향이 정해지는 것과는 확실히 다르죠.

〈돛〉은 전체 64마디 중 6마디를 제외하곤 모두 온음음계로 된 곡이에요. 어디서 불어오는지 알 수 없는 바람에 몸을 맡긴 느낌이 드는 까닭이죠. 마치 중력에서 벗어난 것처럼요.

이 정도면 쇼팽을 뛰어넘는데요?

드뷔시는 다른 음악가를 쉽게 칭찬하는 사람이 아니었어요. 하지만 쇼팽은 평생 존경했죠. 쇼팽의 제자라고 믿은 모테 부인에 대한 좋은 기억이 한몫했을 거예요. 실제로 모테 부인은 드뷔시에게 고마운 은인이었어요. 레슨비를 받지 않고 정성을 다해 가르쳤을 뿐 아니라

제자의 재능을 살려야 한다며 드뷔시의 부모를 설득하고 파리 음악원 입시를 준비시켰으니까요. 그렇게 1872년 10월 22일, 드뷔시는 파리 음악원에 합격합니다.

집안 형편이 어려운데도 모테 부인 덕분에 진학했네요.

빛나는 재능과 운의 합작이죠. 파리 음악원은 세계 최초의 음악원이자 프랑스에서 최고 권위를 자랑하는 학교인데요. 드뷔시는 10살에 이곳에 입학하여 12년 가까이 교육과 훈련을 받습니다. 참고로 드뷔시의 동생들은 학교 교육을 받지 못했어요. 드뷔시도 음악원에 다녔

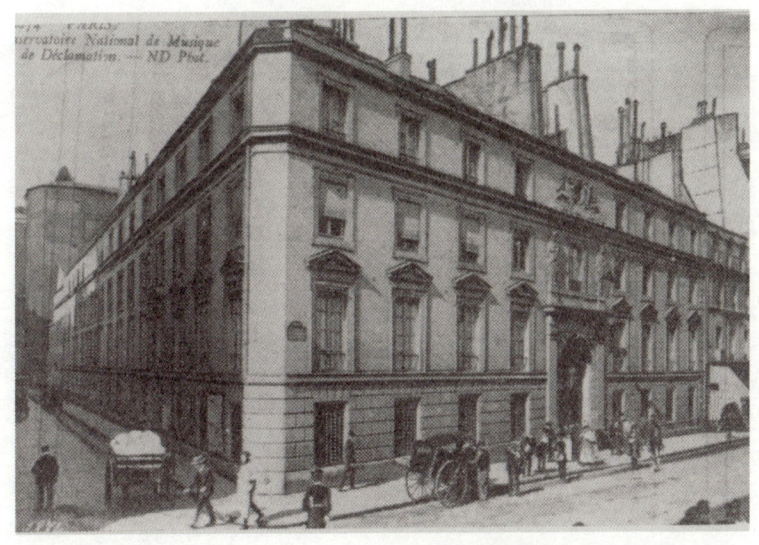

1900년경 파리 음악원
1795년 설립된 파리 음악원은 1990년 새 건물로 이전하여 지금까지 명문 음악원으로 이름을 날리고 있다.

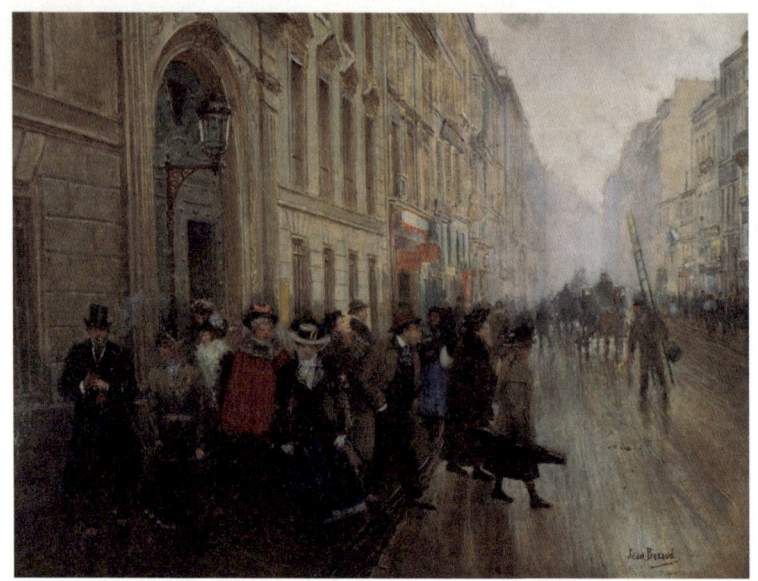

장 베로, 〈파리 음악원 앞에서〉, 1899년

지만, 일반 학교에는 가지 못하고 집에서 글을 익혀야 했죠.

눈에 띄는 음악원 학생

드뷔시가 학교에 적응하는 데 어려움은 없었나요?

1년 차 드뷔시는 똑똑하고 재능 있는 학생이었어요. 그는 앙투안

앙투안 프랑수아 마르몽텔
프랑스 피아니스트이자 작곡가.
마르몽텔은 19세기 후반에서 20세기 초반
프랑스 음악계를 주름잡은 음악가들의
스승이었다.

프랑수아 마르몽텔의 피아노 수업과 알베르 라비냐크의 음악 이론 수업에 등록했는데, 드뷔시는 초견 능력이 워낙 출중해서 교수들의 눈에 바로 들어왔어요. 초견이란 처음 보는 악보를 바로 읽고 연주하는 능력이에요. 마르몽텔 교수는 첫 해 평가서에 "놀라운 발전"을 이뤘으며 "진정한 예술가적 기질"을 갖췄다고 드뷔시를 극찬합니다.

시작이 좋은데요.

다른 교수들도 드뷔시의 재능을 인정했어요. 드뷔시도 그 사실을 알고 열심히 공부했죠. 드뷔시의 피아노 실력은 3년 차에 접어들며 일취월장했는데요. 발표 시험을 참관한 어느 평론가가 드뷔시를 가리켜 최고의 연주자, 즉 비르투오소가 될 거라고 극찬할 정도였어요. 당시 드뷔시의 나이는 고작 12살, 음악 이론 수업에서도 가장 어린 학생이었는데 말이죠. 드뷔시는 음악적 재능뿐 아니라 외모도 시선을 끌었어요. 유독 툭 튀어나온 이마가 부끄러웠는지 늘 머리로 이마를 가리고 다녔죠.

이마에 돋은 여드름을 가리려고 앞머리를 사수했던 기억이 새록새록하네요.

22살의 드뷔시, 1884년

가난한 집안의 유일한 희망

079

1876년, 4년 차가 된 드뷔시는 탄탄대로의 미래를 보장받은 학생이었어요. 그해 1월, 마르몽텔 교수는 파리 북동쪽 쇼니시에서 열린 연주회에 드뷔시를 피아노 연주자로 추천하는데요. 음악원 밖에서의 첫 무대를 성공적으로 마친 그에게 지역 극단 등 연주 섭외가 이어져요.

떡잎부터 남달랐군요.

그런데 뛰어난 실력과 별개로 드뷔시의 마음은 삐걱거리기 시작했어요. 그해 6월, 마르몽텔 교수는 드뷔시가 자기 말을 듣지 않는다며 안타까워하죠. 드뷔시의 불량한 태도는 성적으로도 증명되었는데요. 악보를 읽고 부르거나 음악을 듣고 악보에 바로 받아 적는 기술인 솔페지 시험은 1등을 차지했지만, 피아노 시험에서는 수상을 못했어요. 피아노 건반을 때리다시피 치거나, 충동적이고 격정적으로 연주해 심사위원을 당혹스럽게 만들었죠.

괴팍한 천재, 음악원에 불만을 품다

장래가 촉망되는 학생이었다면서요. 무슨 문제라도 생겼나요?

고학년이 될수록 획일적이면서도 엄격한 음악원 수업에 대한 불만이 커졌어요. 5년 차에 들어서며 마음을 다잡고 성실히 임하겠다고

결심했지만 오래가지 못했죠. 훗날 드뷔시는 음악원에서 배운 것과 반대로 해서 음악가가 되었노라고 회상할 정도였어요.

음, 좀 건방진 학생이었네요.

드뷔시의 자유분방하고 혁신적인 음악을 생각하면 반항심과 오만함이 좋은 동기가 되었을지도 몰라요. 기존 음악을 무조건 받아들이지 않고 물음표를 던졌으니까요. 결국 드뷔시의 반감은 1877년, 6년 차에 수강했던 화성법 수업에서 폭발합니다.

화성법이요?

화성법은 두 개 이상의 다른 음이 동시에 울릴 때 나는 소리인 '화음'을 활용하는 규칙이에요. 화음은 '선율', '리듬'과 함께 음악을 만드는 3대 요소인데요. 드뷔시는 화성법이 있다는 것 자체에 회의적이었어요. 소리를 조합하는 데 왜 규칙을 두냐는 입장이었죠.

화성법은 누가 만들었나요?

요한 제바스티안 바흐
바로크를 대표하는 작곡가 바흐는 교회 오르가니스트, 궁정 음악사를 지내며 방대한 작품을 남겼다. 그가 정리 및 개정한 음악 작품은 훗날 서양음악의 기초가 되었다.

흔히 음악의 아버지라 불리는 요한 제바스티안 바흐가 화성법을 완성했다고 말합니다. 그렇다고 바흐 혼자서 만든 건 아니에요. 바흐가 살던 시대에 화음은 음의 조합을 넘어 특정한 기능을 갖기 시작하는데요. 수많은 음악에서 화음을 연속으로 쓰다 보니 화음을 어떻게 배치할지에 관한 관습과 법칙이 만들어졌어요. 이때 바흐가 작곡한 곡들의 화성이 유독 멋졌던 거죠.

그중에서도 바흐가 루터교의 찬송가인 코랄 선율에 화음을 붙인 다성 코랄은 화성법의 교과서가 되었어요. 소프라노, 알토, 테너, 베이스의 4성부가 완벽히 조화를 이룬 바흐의 다성 코랄이야말로 화성법을 이해하기에 제격이었죠. 하지만 모두가 기준으로 삼는 위대한 바흐도 드뷔시에겐 150년 전 인물일 뿐이었어요. 무엇보다 당시 파리는 새로움으로 가득한 '핫플'이었으니 드뷔시 눈에는 모든 게 고리타

분해 보였을 거예요.

혈기 넘치는 젊은 음악가가 케케묵은 규칙을 따르고 싶지 않았겠죠. 그 마음은 이해가 되네요.

요한 요제프 푹스,
『그라두스 아드 파르나숨』, 1725년
팔레스트리나의 음악 양식을 대위법 원리를 기초 삼아 집대성한 책. 고전 대위법의 교과서로 널리 활용되었다.

드뷔시는 화성법뿐 아니라 대위법 역시 못마땅해했어요. 두 개 이상의 선율을 결합할 때 적용되는 규칙인 대위법은 16세기 이탈리아 작곡가 팔레스트리나의 음악에 나타나는 특징을 주로 따르는데요. 이에 주로 기반해서 푹스가 지은 이론서 『그라두스 아드 파르나숨』이 일종의 '국민 교과서'로 쓰였어요. 이처럼 음악원의 커리큘럼은 전통적인 규범을 반복적으로 익히는 방식이었습니다. 새 술은 새 부대에, 새로운 음악은 당연히 새로운 문법에 담아야 한다고 믿었던 드뷔시는 훗날 화성의 귀재라 불렸음에도 음악원에 다니는 동안 화성법 수업에서 1등 상을 받지는 못했어요.

고집 센 학생이었군요.

음악원에 대한 드뷔시의 불만은 투정을 넘어 단단한 신념에 가까웠어요. 이러한 드뷔시의 고집은 그의 음악 인생을 관통하는데요. 그 시절부터 이어온 반항심을 익살스럽게 표현한 곡이 있어요. 1906

파르나소스산
그리스에 있는 석회암 산. 그리스 신화 속 아폴론 신전의 사제이자 예언가 이름에서 유래하여 파르나소스산이라 불린다.

년부터 2년에 걸쳐 만든 《어린이의 세계》 L.113 첫 번째 곡 〈그라두스 아드 파르나숨 박사〉입니다. 한번 들어볼까요?

엇, 아까 소개해주신 책 제목 아닌가요?

맞아요. 그걸 알아봤군요! 푹스의 책 제목이 '그라두스 아드 파르나숨'이었죠. 그라두스는 라틴어로 전진하는 발걸음 혹은 계단을 의미하고, 파르나숨은 파르나소스산을 뜻해요. 조합하자면 '파르나소스산으로 향하는 계단'이라는 뜻이죠.
파르나소스산은 아폴론의 신탁을 받던 델포이 성지가 자리한 곳이자 뮤즈들의 거주지였어요. 음악과 시의 신 아폴론은 예술을 상징하

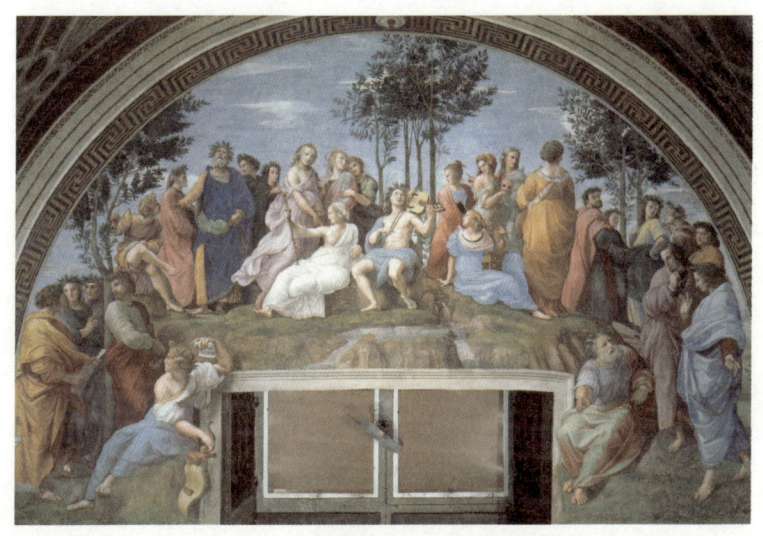

라파엘로, 〈파르나소스〉, 1511년
파르나소스산 정상에서 아폴론이 비올을 켜고 있다. 고대부터 르네상스를 대표하는 시인들이 주변에 자리하고 있다.

기 때문에, 예로부터 예술이나 학문을 연마하는 교육서에 '완전 정복' 정도의 의미로 종종 그라두스 아드 파르나숨을 제목으로 붙이곤 했죠. 드뷔시는 특이하게도 여기에 박사(Doctor)라는 단어를 추가해요.

사람이 아닌 계단을 박사라 불렀다고요?

보통 누군가의 학문적 권위와 공로를 인정할 때 박사라고 부르잖아요. 그런데 드뷔시는 오히려 그 권위를 비꼰 거예요. 아 참, 그런데 이 때 드뷔시가 패러디로 풍자한 것은 푹스의 책이 아니라 **무치오 클레멘티의 《그라두스 아드 파르나숨》 Op.44**이에요.

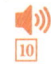

같은 제목의 책이 많았군요. 이것도 교과서인가요?

피아노 기교를 연습하는 대규모 연습곡집이죠. 피아니스트에겐 교과서나 마찬가지이지만요. 이 작품은 연습용이라는 이름에 걸맞게 단조롭고 지루하기로 유명합니다. 반면 드뷔시는 빠르고 경쾌하게 선율을 풀어가면서, 동시에 조금씩 질서에서 벗어나는 느낌으로 자신만의 '그라두스 아드 파르나숨'을 빚어내요. 그걸 박사라고 호명하면서 전통이 갖는 권위를 우스꽝스럽게 만들었죠. 이렇게 한참 조롱하다가 곡의 마무리는 시치미를 뚝 떼고 C장조로 돌아가는 점도 흥미롭답니다.

C장조로 마무리하는 게 어때서요?

전통적인 조성 음악에서는 C장조로 시작하면 C장조로 끝나는 게 당연해서 특별할 건 없죠. 예컨대 베토벤의 〈**피아노 소나타 21번**〉 **C장조 Op.53의 마지막 부분**을 들으면 이해할 수 있을 거예요. 강렬하고 웅장한 분위기가 휘몰아치다가 "딴 딴~ 딴!" 이런 식으로 확실하게 끝을 맺죠.

"나~ 이제 끝낸다!"라고 말하는 것처럼요.

하지만 드뷔시는 조성을 무시하고 자기 스타일대로 음을 펼쳐놓다가 마지막은 전통적으로 마무리하는 장난을 친 거예요. 경직된 전통을 비틀어 웃어넘긴다고나 할까요.

제목부터 마무리까지, 그야말로 드뷔시의 재치가 빛나는데요.

학교 너머 세상으로

다시 드뷔시의 학교생활 이야기로 돌아갈까요? 어느덧 7년 차가 된 드뷔시는 마르몽텔 교수로부터 다시 괜찮은 평가를 받아요. 하지만 드뷔시는 이 시기를 음악원에서 보낸 최악의 학년이라고 말하죠.

안 좋은 일이라도 생겼나요?

1878년 가을부터 1879년 여름까지 1년 동안 드뷔시는 어떤 상도 받지 못했어요. 좋아하는 쇼팽의 곡을 연주했는데도 시험 성적이 신통치 않았죠. 가정 형편도 여전히 어렵고 하필 부모님 간의 사이도 틀어져서

쉬농소성, 16세기
프랑스 중서부 루아르 계곡에 있는 유명한 고성. 독특하게 다리의 형태로 지어져 마치 강 위에 떠 있는 듯하다.

이래저래 의기소침했어요. 이때 마르몽텔 교수가 팔 벗고 도와줘요. 학기가 끝난 1879년 여름, 드뷔시를 아름다운 쉬농소성으로 보내죠.

자연을 벗 삼아 휴식을 취하라는 걸까요?

그 이상의 의미였죠. 16세기 초 지어진 쉬농소성은 프랑스 왕 앙리 2세가 애첩 다이안 드 푸아티에에게 하사한 곳인데요. 드뷔시가 이곳을 찾았을 때는 재력가 마르그리트 윌슨 부인으로 소유주가 바뀐 상태였어요. 윌슨 부인은 연주자들을 불러서 음악을 즐기곤 했는데, 드뷔시가 이곳에 머물며 피아노를 연주했어요.

드뷔시에겐 엄청난 경험이었겠는데요.

바이로이트 축제 극장
매년 7~8월 바이로이트 축제 극장에서는 바그너 축제가 열린다. 1876년 《니벨룽의 반지》 초연을 시작으로 유럽의 대표적인 음악 축제로 자리 잡은 이 축제에 윌슨 부인은 첫 회부터 참석할 정도로 바그너의 열혈 추종자였다. 드뷔시는 1888년과 1889년에 축제를 보러 갔다.

당시 17살이었던 드뷔시는 방 두 개짜리 작은 아파트에서 온 식구들과 함께 살고 있었으니, 거대한 쉬농소성이 완전 다른 세상 같았겠죠. 당연히 음악원에서 쌓였던 불만도 씻어냈을 테고요. 게다가 윌슨 부인은 독일 작곡가 리하르트 바그너의 열렬한 추종자였는데요. 드뷔시도 학교에서 말로만

듣던 바그너 음악을 직접 듣고 관심을 기울이게 되었어요.

마르몽텔 교수가 큰일을 했네요. 이래서 지도 교수를 잘 만나야 한다니까요.

드뷔시에게 넓은 세상을 열어준 고마운 스승이죠. 하지만 음악원에서 8년 차를 맞이한 드뷔시의 성적과 마음은 여전히 널뛰었어요. 피아노 수업에서 1등 상을 받지 못한 드뷔시는 피아노를 포기하고 작곡과로 옮기길 원했지만 그것마저도 쉽지 않았죠. 음악원 규정상 1등 상이 없는 학생에게는 전과 기회를 주지 않았거든요. 이런 답답한 상황에서 마르몽텔 교수는 드뷔시에게 또다시 일자리를 주선합니다.

와, 이번에는 또 어떤 일일까요?

마르몽텔 교수의 소개로 맡은 일은 나데즈다 폰 메크 부인의 여름휴가 동안 피아노를 연주하는 거였어요. 메크 부인은 러시아 음악가 차이콥스키의 대표적인 후원자인데요. 먼저 세상을 떠난 남편의 재산과 사업을 물려받아 대부호가 된 메크 부인은 평소 음악을 즐기고 음악가들을 후원하며 지냈어요. 매년 여름에는 휴가지에서 실내악 연주를 맡고 아이들도 가르칠 피아니스트를 구했죠. 1880년 7월 20일, 드뷔시는 스위스 인터라켄에 자리한 메크 부인의 거처에 합류합니다.

그러니까 외국까지 나가서 돈을 번 거네요.

메크 부인 가족은 그해 9월 19일 이탈리아 피렌체에 당도할 때까지 프랑스 파리와 니스, 이탈리아 제노바와 나폴리를 여행하는데요. 드뷔시도 내내 동행합니다. 메크 부인이 좋아하는 차이콥스키의 음악을 연주에 포함한 것은 물론이고요. 메크 부인은 차이콥스키에게 보내는 서신에 드뷔시를 언급하기도 했어요. 처음 보는 악보도 바로바로 친다면서 드뷔시의 초견 능력을 높이 평가했죠.

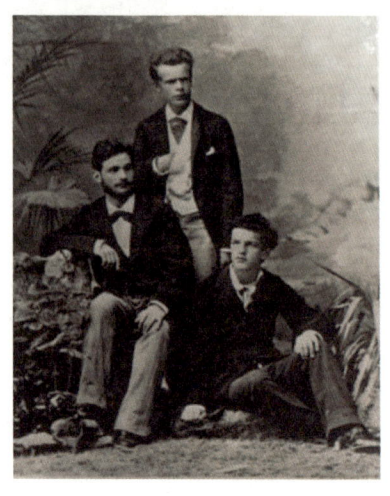

메크 부인을 위한 피아노 트리오 연주자, 1880년
가장 오른쪽에 앉아 있는 사람이 드뷔시로, 피아노 연주를 맡았다. 가운데는 첼로 연주자 브와디스와프 파출스키가 서 있고, 왼쪽에는 바이올린 연주자 표트르 다닐첸코가 걸터앉아 있다.

눈도장을 제대로 찍었는데요.

가족들과도 정이 단단히 들었어요. 드뷔시가 여행을 마치고 파리로 돌아가야 했을 때 메크 부인의 딸 소냐가 울음을 터뜨렸다고 해요. 드뷔시는 이듬해인 1881년과 1882년 여름휴가에도 메크 부인의 가족과 함께하는데요. 이 시간과 맞물려 드뷔시는 자기만의 작품 세계를 구축해나갑니다.

만약 주변에서 드뷔시의 반짝임을 알아보지 못했다면 어떻게 되었을까요? 보잘것없는 집안에서 태어난 소년이 재능을 펼칠 수 없었겠죠. 이제 드뷔시의 청년기를 따라가볼까요?

필기노트

01. 가난한 집안의 유일한 희망

1862년 드뷔시는 전형적인 하층민 집안에서 태어나 성장했다. 타고난 재능 덕분에 형제 중 유일하게 교육의 기회를 얻어 1872년 파리 음악원에 입학한다. 음악원에서 실력을 인정받았으나, 획일적이고 엄격한 수업에 불만을 품고서 학업에는 불성실하게 임했다. 다행히 학교 밖 일자리와 여행으로 시야를 넓힌다.

반짝이는 재능을 가진 아이

출생과 성장 1862년 8월 22일, 생 제르맹 앙 레에서 태어남. → 하층민 집안에서 자라며 어린 시절 여러 지역을 전전함.

음악원 진학 고모 클레망틴 집에 머물며 음악을 접함. → 피아노를 가르친 모테 선생의 권유로 1872년 프랑스 명문 교육 기관인 파리 음악원에 입학함.

쇼팽을 향한 동경 드뷔시는 유난히 쇼팽을 존경했음. 쇼팽의 서정성과 독창성을 닮아가려 노력함.

쇼팽 《전주곡》	드뷔시 《전주곡》
스물네 곡으로 이루어진 피아노곡집	열두 곡으로 구성된 피아노곡 1, 2집
독립된 악곡이지만 유기적으로 구성됨.	이미지의 나열에 가까우며, 제목을 통해 곡의 심상을 불러일으킴.

음악원의 남다른 학생

뛰어난 재능 지도 교수인 마르몽텔 교수는 드뷔시의 초견 실력을 눈여겨봄. 다른 교수들도 그의 피아노 실력에 극찬을 보냄.

불성실한 태도 음악원 수업을 고리타분하게 여겨 성적은 좋지 않았음. 화성법과 대위법 같은 고전적인 작곡 기법을 거부함.

〈그라두스 아드 파르나숨 박사〉 《어린이의 세계》 중 첫 번째 곡. 경쾌한 선율과 자유로운 구성이 돋보임. → 예로부터 교과서 격으로 쓰인 제목에 '박사'라는 단어를 덧붙여 전통이 갖는 권위를 조롱함.

학교 밖 세계

쉬농소성 방문 1879년 외부 연주자로 단기간 고용됨. 호화로운 생활에 눈을 뜸.

메크 부인과의 여행 1880년 차이콥스키의 후원자이자 대부호였던 메크 부인의 피아니스트로 발탁됨. 여름휴가에 동행하며 연주를 맡음. → 1881년, 1882년에도 합류하여 좋은 경험을 쌓음.

과거의 영광보다 반짝이는 것

고전 문화와 예술이 살아 숨 쉬는 로마.
익숙한 듯 낯선 얼굴로 로마는 학생들을 맞이했다.
그토록 열망한 기회였지만
드뷔시는 고향에 두고 온 마음을
좀처럼 떨쳐내지 못한다.

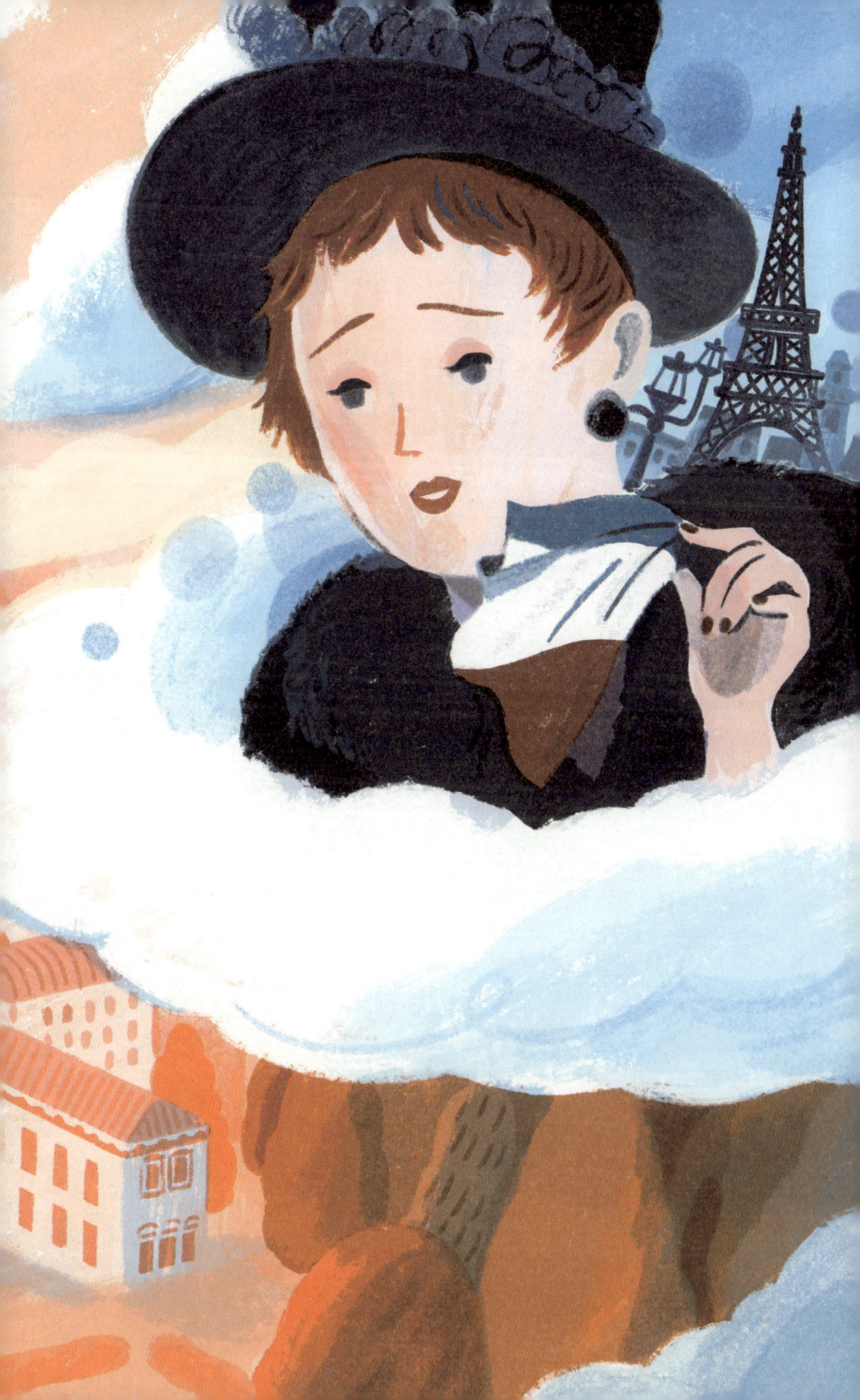

모퉁이를 돌면
새로운 길이나 비밀의 문이
기다리고 있을지 모른다.

- J.R.R. 톨킨

02

불성실한 천재

#작곡가의 길 #로마대상 #유학 생활
#에르네스트 기로 #마리 바니에

메크 부인과 여행을 마친 1880년 가을 학기, 드뷔시는 드디어 작곡과로 전과합니다. 비록 10년간의 학교생활에서 유일한 1등 상이었지만, 반주 전공 수업에서 1등 상을 수상한 덕분에 학과를 옮길 수 있었죠. 이때 드뷔시는 파리 음악원에 새로 부임한 에르네스트 기로를 지도 교수로 선택해요. 당시 파리 음악원에는 최고로 유명했던 오페라 작곡가 쥘 마스네가 있었는데도 말이죠.

왜 잘나가는 작곡가를 두고 신임 교수에게 지도를 받아요?

정확히는 알 수 없지만 드뷔시는 메크 부인과의 여행이 재미있었는지 가을 학기가 한참 지난 11월에서야 학교에 등록했어요. 그 바람에 인기 높은 마스네 수업은 자리가 남아 있지 않았을 거예요. 아니면 마르몽텔 교수가 자신의 제자인 기로를 드뷔시에게 추천했을 수도 있고요.

그래도 작곡과로 전과씩이
나 했는데 아쉬웠겠어요.

결과적으로 드뷔시의 선택
은 옳았어요. 기로는 학생들
의 어려움을 공감하는 스승
이었거든요. 드뷔시는 3년
반 동안 기로의 지도를 받으
며 작곡가로 변신하죠.
함께 수강한 오귀스트 세자
르 프랑크의 오르간 수업도
드뷔시에게 좋은 자극제가
되었어요. 오르간에선 전통
적으로 즉흥연주를 중요하
게 여겼는데, 이걸 강조한 프
랑크의 수업이 드뷔시의 자
유로운 성향과 잘 맞았죠.

드뷔시가 선생님 복은 있었
군요.

전공을 피아노에서 작곡으
로 바꾸고 드뷔시는 자신감

에르네스트 기로
미국 출생의 프랑스 작곡가. 오페라 7편과
더불어 관현악적 색채가 짙은 작품을 발표했다.
친구 조르주 비제가 타계하자 그의 인기 오페라
〈카르멘〉의 레치타티보를 대신 작곡해 유명해졌다.

오귀스트 세자르 프랑크
벨기에에서 태어나 프랑스에서 활동한 프랑크는
교회의 오르가니스트로 근무했다. 1872년 50세의
나이로 파리 음악원 교수로 부임한 이후 댕디, 쇼송
같은 위대한 프랑스 음악가를 배출했다.

이 붙었어요. 물론 처음부터 두각을 나타낸 것은 아니었지만요. 1882년 1월, 드뷔시가 제출한 과제 곡에 대해 기로는 작곡 실력은 많이 늘었으나 출중한 정도는 아니라고 적습니다. 괴팍하지만 지적인 성격이라는 평도 눈길을 끌어요.

드뷔시를 유심히 지켜봤군요.

사실 드뷔시는 작곡과로 전과하기 한참 전부터 작품을 쓰기 시작했어요. 다만 악보가 거의 남아 있지 않아서 정확한 시기를 가늠하기는 힘들죠. 이쯤에서 초창기 작품을 하나 볼까요? 1982년에서야 친필 악보가 발견된 작품인데요. 1880년, 드뷔시가 메크 부인과 피렌체에 머물 당시 그녀를 위해 작곡한 〈피아노 트리오〉 G장조 L.3입니다.
어떤가요? 듣기에 아름답고 편안하지만 지금까지 접한 드뷔시의 스타일에 비해 밋밋하지 않나요? 기로 교수에게 제출한 과제 곡도 번뜩이는 한방이 없었나 봐요.

창의적인 드뷔시를 생각하면 반전인데요?

진짜 반전은 따로 있답니다. 드뷔시는 독창적인 작품을 쓰지 않은 게 아니라 학교에 제출하지 않았을 뿐이에요. 1882년 드뷔시는 한 여성에게 바칠 작품집을 작업 중이었거든요.

사랑은 가곡을 타고

드뷔시 인생에도 사랑이 찾아왔군요.

사건의 자초지종을 알려면 2년 전인 1880년으로 거슬러 올라가야 해요. 당시 드뷔시는 마리 모로 생티 선생의 성악 교습 반주자로 일했는데요. 생활비가 절실했던 드뷔시는 4년간 주 2회 반주를 했죠. 이때 모로 생티 선생의 수업에는 유독 부유한 아마추어 여학생들이 많았고 이곳에서 드뷔시는 첫사랑 마리 바니에를 만납니다.

마리 바니에
건설 사업가 앙리 바니에의 아내였다. 부부 모두 드뷔시의 재능에 관심을 가졌다.

로맨틱한데요.

아마추어 소프라노였던 마리 바니에는 사실 유부녀였어요. 두 딸의 어머니인 데다 18살인 드뷔시보다 14살 연상이었죠. 그런데도 드뷔시는 처음부터 그녀에게 진심이었던 것 같아요. 그의 감정을 눈치채지도 못한 채 드뷔시의 재능을 높이 산 바니에는 작업 공간을 따로 내주기까지 했죠. 덕분에 드뷔시는 작곡에 매진하면서 1883년에는 가곡 이십여 곡을 정리해서 그녀에게 헌정하죠. 비록 이상적인 관계는 아니었지만, 드뷔시에게 음악적 영감을 안겨준 뮤즈였답니다.

이러니 학교 수업에 열중할 수가 없죠.

그래서인지 이 시기 드뷔시의 음악은 감정이 풍부하다 못해 과잉이라는 느낌이 들어요. 대표곡 〈만돌린〉 L.29을 들어볼까요. 〈만돌린〉은 폴 베를렌의 시집 『페트 갈랑트』에 15번째로 수록된 시를 바탕으로 했는데요. 나무 아래에 연인들이 모여 만돌린을 연주하고 춤을 추며 달콤한 사랑을 나누는 내용인데도 왠지 쓸쓸함이 느껴지는 곡입니다.

아하, 페트 갈랑트가 또 나오네요.

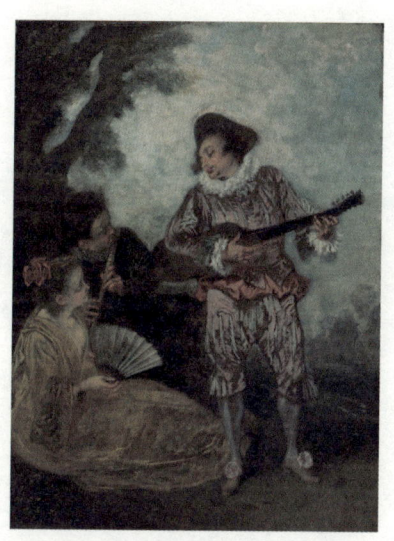

장 앙투안 바토, 〈추파 던지는 사람〉, 1716년경

이 곡의 분위기를 주도하는 건 조성인데요. C장조를 기본으로 삼으면서도 계속 전조가 되어 분위기가 다채롭게 변하죠. 베를렌의 시에는 사랑을 노래하거나, 실연을 당해 우울감에 빠지는 등 다양한 감정에 휩싸인 인물이 등장하는데요. 드뷔시 특유의 오묘한 음악적 색깔이 하나로 정의할 수 없는 사랑의 속성과 딱 어울리죠. 그런가 하면 전주에 등장하는 아르페지오는 어떤가요? 노래 제목인 만돌린이 떠오르지 않나요?

만돌린 소리를 들어본 적이 없어서 잘 모르겠어요.

만돌린은 기타처럼 현을 손가락이나 피크로 튕겨서 소리 내는 악기인데요. 아르페지오는 화음을 펼쳐서 한 음씩 연주하는 주법으로, 피아노를 아르페지오로 흐르듯이 치면 마치 만돌린의 여러 현을 차례로 뜯는 느낌이 나요.

만돌린
나무로 만든 현악기 만돌라를 시초로 삼은 악기. 기타와 비슷하지만 악기 본체 뒷면이 둥그렇게 튀어나와 있다.

와, 그래도 어릴 적 작곡한 작품 치곤 너무 근사한 거 아닌가요?

놀랍죠? 드뷔시가 가곡을 몇 곡이나 작곡했는지는 확실치 않아요. 오늘날 악보를 확인할 수 있는 곡은 일흔아홉 곡인데요. 일반적으로 작곡을 시작하면 피아노곡을 먼저 쓰는데, 드뷔시는 초기작 대부분이 가곡이에요. 게다가 난해하기 짝이 없어서 학생들이 꺼린 베를렌의 시로도 스무 곡이나 만들었답니다.

베를렌의 시라면 프랑스어로 쓰였겠네요.

맞아요. 드뷔시는 프랑스어로 쓰인 시로 가곡을 만들며 프랑스어 특유의 운율과 억양을 음악으로 전달하는 법을 고심했어요. 명확한 선

율이나 조성을 제시하기보다 읊조리는 듯한 낭송 표현으로 언어의 매력을 최대로 끌어냈죠. 프랑스 음악가 폴 뒤카가 "드뷔시는 가곡을 통해 시에서 떠올린 인상을 알려주려고 노력"한다고 극찬할 정도였죠. 이처럼 1882년 무렵, 드뷔시는 마리 바니에에게 자작곡을 헌정하고, 그녀가 주최한 공개 연주에서 피아노 반주를 맡는 등 연인에게 정성을 쏟습니다.

망설이다 결국 로마행

역시 사랑만 한 영감은 없는 걸까요.

반대로 사랑은 판단력을 흐려놓기도 하죠. 드뷔시와 바니에의 초기 관계는 일방통행에 가까웠어요. 연애 감정은 오로지 드뷔시 몫이었죠. 드뷔시의 갈망이 통한 걸까요? 두 사람은 점점 가까워지더니 1884년 연인으로 발전하게 돼요. 드뷔시는 바니에와 떨어지기 싫어서 로마 유학조차 출발을 늦추죠.

그래도 유학은 가야죠!

드뷔시의 로마 유학은 대단히 영예로운 거였어요. 프랑스에서는 루이 14세 시절부터 뛰어난 학생을 선발하여 로마대상을 수여했는데요. 최우수상을 받은 학생은 고전 예술의 성지인 로마에서 4년간 머물 수

이탈리아 로마 전경
찬란하게 빛났던 고대 로마의 본거지. 고대 로마의 유산은 후대 예술가들에게 좋은 본보기로 자리 잡는다.

있었어요. 한마디로 로마대상은 다섯 개 예술 분야에서 가장 우수한 학생 한 명씩을 뽑아 유학을 지원하는 파격적인 제도였죠.

국비 장학생이군요!

그 이상이죠. 4년간 4천 프랑의 돈도 받았으니까요. 음악 부문에는 파리 음악원 학생들이 참여했는데, 드뷔시는 음악원 10년 차인 1882년부터 도전장을 내요. 사실 드뷔시의 학교 성적은 이전 로마대상 수상자에 비하면 좋지 않았어요. 대부분 마스네의 제자들이 두각을 나타냈죠. 그래도 기로의 추천 덕에 출전할 수 있었고, 첫 해 고배를 마셨지만 1883년에 2등을 하더니 1884년 드디어 1등을 거머쥡니다. 세 번의 도전 끝에 드뷔시에게 1등을 안겨준 곡은 〈탕자〉 L. 57라는 칸타타였어요.

칸타타가 뭐죠? 들어본 것도 같은데….

자유로운 영혼

102

칸타타는 17세기 초 등장해서 18세기에 인기를 끌었던 연극적인 대규모 성악 장르입니다. 이전에 했던 바흐 강의를 참고하면 좋을 거예요. 로마대상 시험에서 1차를 통과한 수험생들은 25일씩 격리되어 칸타타 한 곡을 작곡했는데요. 드뷔시의 음악은 탁월한 감성과 생동감이 깃들었다는 호평을 받았어요. 하지만 정작 드뷔시는 시큰둥했답니다. 기로 교수의 조언에 따라 심사위원이 좋아하는 스타일로 만든 작품이라 마음에 들지 않았던 거죠.

어쩐지 드뷔시 스타일과 뭔가 다르더라고요.

우여곡절 끝에 얻은 엄청난 기회인데도 드뷔시는 파리를 떠난다는 생각에 슬픔을 감출 수 없었어요. 출국을 최대한 미뤄 1885년 1월 27일, 마지못해 유학길에 오르죠.

아무리 사랑에 빠졌기로서니 철이 없네요.

드뷔시가 로마 유학을 반기지 않은 까닭은 또 있었어요. 유학생들은 고대 로마의 작품과 자연으로 둘러싸인 메디치 빌라에 머물러야 했는데요. 메디치 빌라는 르네상스 시대를 주름잡은 메디치 가문의 별장 중에서도 으뜸으로 꼽히는 곳이었죠. 그러나 새로운 문물이 넘쳐나는 파리에 살던 드뷔시에게 메디치 빌라는 흘러간 유행가처럼 고리타분했어요. 드뷔시는 로마에 있는 동안 고풍스러운 로마의 정취를 즐기기는커녕 파리의 최신 유행에 뒤처지지 않을까 걱정했죠. 당

메디치 빌라, 1544년
메디치 빌라는 1737년 메디치 가문의 대가 끊긴 후 다른 가문이나 왕국 소유로 넘어갔다가 나폴레옹 시대에 프랑스 소유가 된다. 이 시기 로마대상을 주관한 프랑스 아카데미가 메디치 빌라로 소재지를 옮긴 후 개조해서 로마 유학생들의 숙소로 사용했다.

시 파리에선 인상주의자들의 충격적인 전시와 새로운 상징주의 문학이 요동치고 있었으니까요.

하긴 고풍스러운 것도 받아들이기에 따라 촌스러울 수도 있죠.

무엇보다 드뷔시는 이미 메크 부인과 로마에서 많은 시간을 보낸 뒤라서 로마에 대한 로망이 없었죠. 게다가 드뷔시는 다른 예술 분야의 수상자들과 어울리는 것조차 즐기지 않았어요. 작곡에 대한 의욕마저 잃었는지, 음악원에 의무적으로 제출하는 네 곡만 간신히 쓰고 말아요.

평안 감사도 저 싫으면 그만이죠.

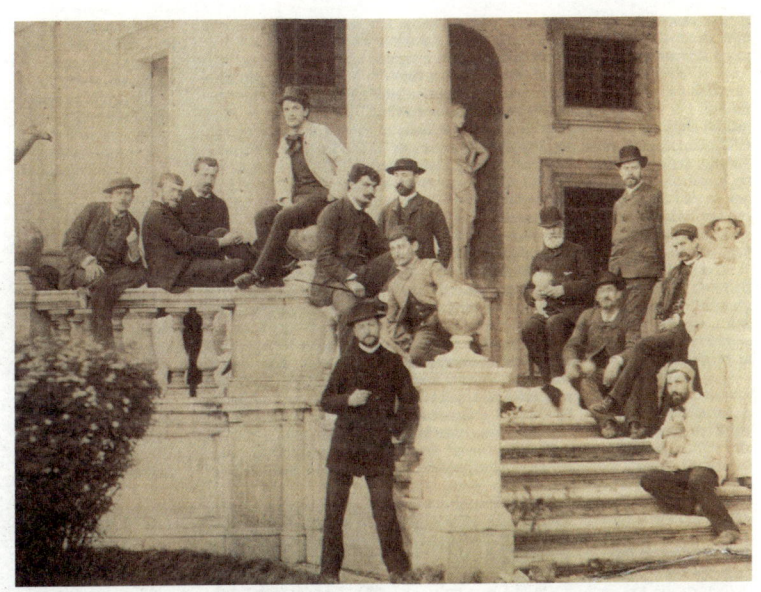

메디치 빌라 앞 로마대상 수상자들, 1885년
흰색 재킷을 입고 모자를 쓴 채 난간에 걸터앉은 사람이 드뷔시다.

문제는 로마대상 수상자들은 허가 없이 이탈리아를 떠날 수 없었다는 거예요. 그럼에도 드뷔시는 1885년 두 차례나 파리에 가서 바니에 가족을 만났죠.

바니에를 향한 마음은 식을 줄 모르는군요.

남편 때문일까요, 아니면 변심한 걸까요. 바니에는 1885년 여름휴가 지까지 따라온 드뷔시에게 이 불편한 관계를 지속할 수 없다고 선포해요. 드뷔시 역시 1886년을 기점으로 그녀를 향한 마음을 서서히 접고서 본격적으로 예술가의 길을 걷기 시작하죠.

불성실한 천재

진작 마음을 다잡았으면 로마 유학을 망치진 않았을 텐데….

먼지 쌓인 '혁신'

그래도 새로운 환경과 인간관계는 자극제가 되는 법이죠. 드뷔시는 로마에서 뜻밖의 기분 좋은 생경함을 느끼는데요. 어느 날 드뷔시는 로마의 산타 마리아 델 아니마 성당의 미사 연주를 듣고 깜짝 놀랐어요. 음악원을 다니

산타 마리아 델 아니마 성당, 1522년, 로마

던 시절 고리타분하다고 여긴 이탈리아의 옛날 음악이 참신하고 독창적으로 다가온 거죠. 무엇보다 드뷔시는 팔레스트리나와 오를란도 디 라소의 음악에 깊은 인상을 받았답니다.

팔레스트리나는 어디서 들어본 이름인데요?

드뷔시가 과거 규칙에 따라 작곡해야 하는 방식에 거부감을 가졌다고 이야기할 때 나왔죠. 그 규칙 중 하나인 대위법의 표본 양식이 바로 팔레스트리나의 음악이에요. 이론으로 배울 때는 따분했던 음악

이 실제로 들으니 달랐던 거죠. 이때 드뷔시는 바니에게 보낸 편지에서 팔레스트리나 음악을 언급하는데요. 기술적으로는 경직되었지만, 그 안에 담긴 감정의 깊이와 선율이 확장되는 방식에 감탄을 금치 못했다고 고백하죠.

말 그대로 온고지신, 옛것에서 새로움을 발견했군요.

로마는 드뷔시에게 세계적인 음악가도 소개해주었어요. 바로 헝가리의 피아니스트이자 작곡가 프란츠 리스트였죠. 당시 로마에 머물던 리스트는 나이가 들어서도 젊은 로마대상 수상자들과의 만남을 즐겼는데요. 1886년 학술원 원장의 초청으로 메디치 빌라를 찾은 리스트를 드뷔시가 만나요. 덕분에 당시 74세

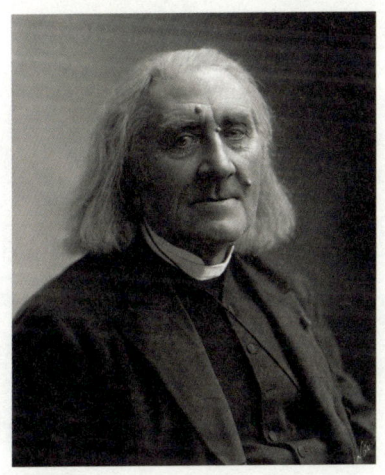

프란츠 리스트
리스트가 타계하기 4개월 전 1886년 3월의 모습. 리스트는 말년에 이탈리아 로마, 독일 바이마르, 헝가리 부다페스트를 오가며 지냈다.

백발의 노인이었던 리스트가 1855년 출판된 피아노곡집《순례의 해》1권에 수록된 〈샘가에서〉와 슈베르트의 〈아베 마리아〉를 피아노로 편곡한 버전을 직접 연주하는 것도 들을 수 있었죠.

와, 엄청난 영광이네요!

훗날 드뷔시는 리스트가 피아노 페달을 밟으며 피아노에 울림을 주는 모습이 "일송의 호흡" 같았다고 회상해요. 리스트는 말년으로 갈수록 화음에 속하지 않는 장식적인 음, 즉 비화성음을 사용하거나 이국적인 느낌을 안겨주는 음계를 활용하는 등 다양한 실험을 시도했는데요. 그래서 일부 음악학자들은 리스트를 현대음악의 가교로 보기도 해요. 그런 점에서 당시 리스트가 어린 후배 드뷔시를 배려해 오래전 쓴 작품들이 아닌, 말년에 작업한 획기적인 작품을 들려주지 않은 게 조금 아쉽긴 하죠.

그랬다면 늘 혁신을 추구한 드뷔시가 더 감동받았을 텐데 말이죠.

비록 로마 유학을 온전히 만끽하지 못했지만 로마대상은 분명 드뷔시 인생의 터닝포인트였어요. 다양한 예술가를 만나 경험을 쌓았고, 작곡가의 길을 걸을 수 있다는 희망을 품었으니까요. 이제 로마 생활을 마치고 파리로 돌아온 드뷔시를 만나볼까요.

필기노트

02. 불성실한 천재

1880년 가을 학기, 드뷔시는 피아노과에서 작곡과로 전과한다. 드뷔시의 초기작은 대부분 가곡으로, 그는 상징주의 시를 가지고도 음악을 만들었다. 1884년 로마대상에서 1등을 수상한 드뷔시는 다음 해 로마로 유학을 떠났지만 작곡에 흥미를 잃고 젊은 예술가들과의 교류에도 소극적이었다. 그럼에도 고전음악을 직접 접하거나 세계적인 음악가와 만나며 새로운 돌파구를 마련한다.

작곡과로의 전과

1880년 가을 학기 드뷔시는 작곡과로 전과함.

마리 바니에 드뷔시의 첫사랑. 적극적으로 작곡을 권유한 바니에 덕분에 감정이 풍부한 가곡을 만듦.

〈만돌린〉 초창기 가곡으로 폴 베를렌의 시를 기반으로 삼음. 아르페지오 주법으로 만돌린 느낌을 구현.

참고 **아르페지오** 화음을 한 음씩 펼쳐서 연주하는 주법.

로마대상 수상

로마대상 다섯 개 예술 분야에서 가장 우수한 학생을 선발하여 로마로 유학을 보내는 제도. → 드뷔시는 1882년부터 도전하여 1884년에 1등 상을 받음.

메디치 빌라 예술가들에게 영감을 주는 이곳에 유학생들이 체류함. → 드뷔시는 로마에 체류하는 동안 파리의 최신 유행에 뒤처지게 되었다고 생각함.

고전에서 발견한 혁신

그럼에도 로마 유학은 드뷔시에게 자극을 가져다줌.

(1) 고전음악의 가능성을 발견

대위법의 표본인 팔레스트리나의 음악을 접함. → 음악원에서 배울 때는 지루하다고 여긴 고전음악을 직접 접하며 신선하다고 느낌.

참고 **대위법** 특정 선율에 어떤 선율을 결합할지 정하는 규칙. 16세기 음악가 팔레스트리나의 음악에서 나타나는 특징을 바탕으로 규칙을 정리함.

(2) 세계적인 음악가와의 만남

1886년 메디치 빌라를 찾은 리스트를 만남. → 말년의 리스트는 비화성음을 사용하거나 이국적 음계를 탐구하는 등 다양한 실험을 시도함. 드뷔시 작품 세계의 초석을 다지는 계기가 됨.

III

바람 잘 날 없는 나날
– 보헤미안 작곡가

어기기 위한 규칙

만국박람회는 다양한 역사와 문화의 축소판이었다. 번영에 대한 열망과 이국적 환상이 깃든 곳에서 드뷔시는 다른 가능성을 엿본다. 생경한 문화에서 영감의 싹을 틔울 수 있다는 사실을.

사람들은 언제나
이국적인 무언가를 좋아한다.

- 제인 버킨

01

어긋남과 엇갈림

#국민음악협회 #만국박람회 #오리엔탈리즘
#반바그너주의

1887년 3월, 드뷔시는 2년간의 로마 생활을 마치고 파리로 복귀합니다. 프랑스 최고 권위의 상을 받고 떠난 유학에서 돌아왔으니, 말 그대로 금의환향이었죠.

부모님이 엄청 자랑스러워 했겠어요.

게다가 집안의 경제 상황이 여전히 어려웠던 만큼 천재 아들에게 거는 기대가 더 컸어요. 실제로 드뷔시는 1890년 10월 독립할 때까지 집안의 압박에서 벗어날 수 없었죠.

성공했으니 가족의 생계를 도맡았군요.

무슨요. 아무리 로마대상을 받았다지만 그때까지만 해도 드뷔시는 새내기 음악가에 지나지 않았어요. 작곡가로 한 발 한 발 내딛는 단계였던 그는 프랑스 음악계의 인정을 받아야 하는 숙제가 남아 있었죠.

1900년 이전 파리 카페 풍경
파리의 카페는 사상과 예술이 꽃피는 교류의 장이었다. 사진 속 카페 누벨 아텐느는 인상주의 화가 에드가 드가가
즐겨 찾던 곳으로 예술가들의 아지트였다.

예나 지금이나 사회초년생이 자리 잡기란 힘들겠죠.

드뷔시의 상황은 더 복잡했어요. 드뷔시는 자기가 진출해야 하는 프랑스 음악계를 못마땅해했거든요. 새로운 사상과 예술로 넘쳐나는 '벨 에포크'였음에도 그 흐름에 뒤처진 채 전통만 고수하고 있었기 때문이죠. 당시 파리가 얼마나 격동적이었는지 보여주는 사건이 하나 있어요.

파리, 파리, 파리

1857년, 두 편의 문학 작품이 재판대에 오르면서 파리가 떠들썩해집

니다. 죄목은 '공중도덕 위반'이었는데요. 문제작의 정체는 바로 귀스타브 플로베르의 장편소설 『마담 보바리』와 샤를 피에르 보들레르의 시집 『악의 꽃』이었죠.

엄청 유명한 작품 아닌가요?

지금은 프랑스를 대표하는 문학이지만 당시에는 반사회적 작품이라는 비난을 받았죠. 『마담 보바리』는 남편이 있는데도 다른 애인과 사랑을 나누고 자유를 갈망하는 여주인공이 등장해요. 100여 편의 시를 수록한 『악의 꽃』은 현대인의 심리와 욕망을 노골적이고 강렬한 문체로 대변하고요. 획기적인 소재와 필치로 무장한 두 작품은 사실주의와 상징주의의 탄생을 알리는 신호탄이었어요.

상징주의는 앞서 나왔는데 사실주의는 또 뭔가요?

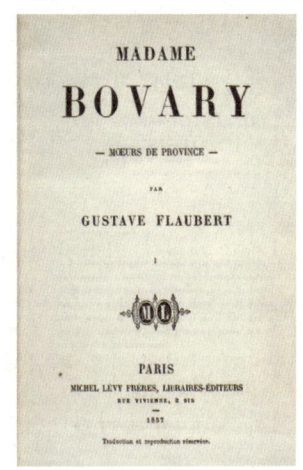

『마담 보바리』 초판, 1857년
섬세한 문체를 기반으로 인물 내면과 외부 사건을 넘나드는 작가의 시점이 인상적이다. 외설 논란으로 재판에 넘겨졌지만 결국 무죄 판결을 받았다.

『악의 꽃』 초판, 1857년
인간의 원초적 욕망과 심리를 다룬 시집으로, 첫 장에는 작가가 직접 단 메모가 있다. 초판 간행 이후 벌금형을 선고받았고, 시 6편은 삭제하라는 명령을 받았다. 1861년 신작 35편과 함께 재출판되었다.

드뷔시가 상징주의 문학에 심취했다는 이야기를 했죠? 상징주의가 대상을 나타낼 만한 새로운 언어를 탐색해서 상징적으로 표현한다면, 사실주의는 대상을 사실대로 관찰하고 내면의 본질을 포착하는 사조예요.

실제로 재판에 넘겨진 『마담 보바리』의 경우 19세기 프랑스 여성의 현실을 담아냈다는, 설득력 있는 변론으로 무죄를 이끌어냈죠. 보수적이고 엄격한 사회 통념에 반하여 일탈과 쾌락을 꿈꾸는 여성이 존재하는 게 '사실'이었으니까요.

변론 하나가 사실주의 문학이 무엇인지 깔끔하게 정의한 셈이네요.

그게 바로 19세기 파리 풍경이었어요. 하루가 멀다 하고 문제의 책들이 쏟아지면서 뜨거운 논쟁을 일으키곤 했죠. 인상주의 미술이 등장했을 때와 비슷하다고 할까요. 지금은 누구나 좋아하지만 처음에는 본질 없는 미술이라 조롱당했듯이 말이죠. 그런데 다양한 사조가 뒤섞여 퇴행과 혁신이 아우성치는 변화의 소용돌이에서도 흔들림 없는 분야가 있었으니, 바로 음악이었어요.

프랑스만의 음악을 찾아서

의외네요. 왠지 음악이 시대의 변화에 가장 민감했을 것 같은데요.

프랑스 음악계에서는 오페라가 가장 인기 있는 장르였어요. 오페라는 16세기 이탈리아에서 시작되어 프랑스에 들어왔는데, 이탈리아식으로 뿌리내리지 않고 프랑스식으로 독특하게 발전해요. 일찍이 루이 14세의 주도 아래 극장 예술이 발달했던 만큼 프랑스만의 특징, 즉 드라마와 발레를 전면에 내세운 오페라가 발달하죠. 국가에서 관장하다 보니 수준도 높고 규모도 어마어마했답니다.

권력자의 사랑을 받고 쑥쑥 자랐네요.

실제로 프랑스 혁명 이후 정치적 격변기를 거치며 프랑스 지배 계층

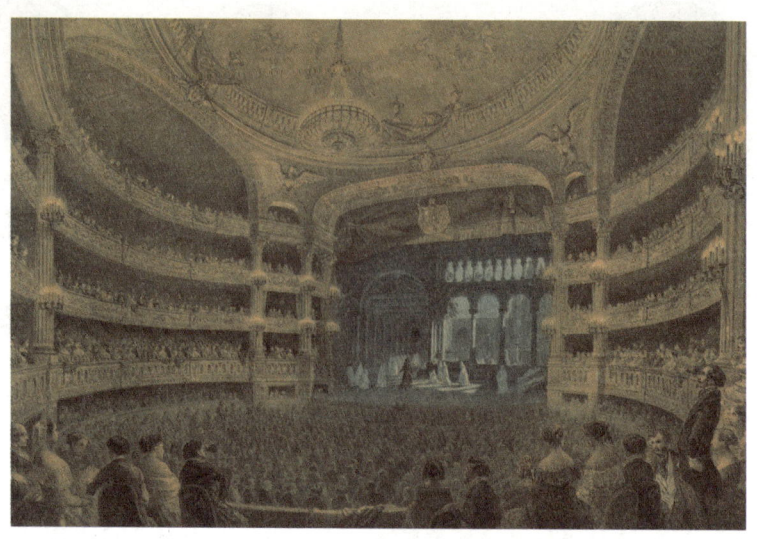

19세기 파리 오페라 극장 내부
1831년 자코모 마이어베어의 〈악마 로베르〉 초연 현장. 화려한 무대 효과와 발레 장면이 그랑 오페라의 전형을 보여준다.

은 오페라를 선전 도구로 활용했어요. 그중에서도 오페라를 향한 황제 나폴레옹의 각별한 관심은 너무나 유명한데요. 권력을 움켜쥔 지도층의 입맛에 맞게 오페라는 발레, 합창뿐 아니라 다채로운 무대장치로 사람들의 눈과 귀를 현혹했죠.

하지만 왕정이 무너진 이후 정치색이 빠진 오페라는 오락성이 두드러진, 즉 시민들의 여흥을 위한 장르로 자리 잡아요. 기술이 발달하고 경제가 성장하면서 완성도 높은 상업 오페라의 시대가 열린 거죠. 이 시기 탄생한 오페라를 거창하고 웅장하다는 뜻의 그랑 오페라라고 부른답니다.

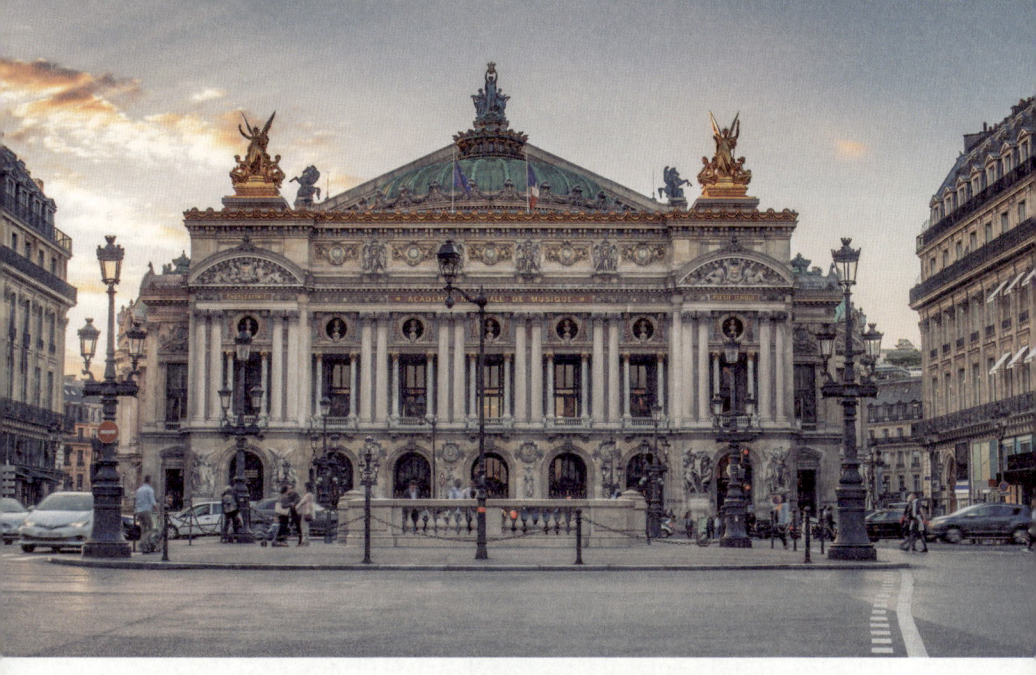

파리 오페라 가르니에 극장, 1875년
19세기 말 파리 개조 사업으로 세워진 대표적인 극장. 웅장하고 화려한 건축 양식이 근대 도시 파리의 자부심을 대변한다. 바스티유 극장이 개관한 이후에는 오페라보다 발레 공연이 주로 열린다.

'오페라계의 블록버스터'였군요.

프랑스의 그랑 오페라 시대는 조아키노 로시니를 시작으로 자코모 마이어베어, 엑토르 베를리오즈 같은 작곡가가 이끌었어요. 하지만 빛이 있으면 어둠이 있는 법. 화려한 볼거리에만 치중했던 그랑 오페라는 세상의 빠른 변화를 따라가지 못하는 프랑스 음악의 현실이기도 했죠.

그것도 그렇지만 정치적 격변기에 음악계만 너무 천하태평했네요.

그나마 1870년 보불전쟁이 경종을 울렸죠. 프로이센에 패배했다는 사실은 프랑스인들에게 엄청난 충격과 치욕이었어요. 이후 프랑스의 짓밟힌 자존심을 되찾자는 움직임이 시작되는데, 음악계에선 국민음악협회가 선봉에 나섭니다.

국민음악협회 공식 로고, 1871년
로맹 뷔신과 카미유 생상스가 공동 창립한 국민음악협회는 프랑스 음악의 가치를 알리고 독려하는 데 목적을 뒀다. 초창기 멤버로는 세자르 프랑크, 뱅상 댕디, 가브리엘 포레 등이 있다.

1871년에 설립된 국민음악협회는 프랑스 음악의 전통을 되살리기 위해 노력했는데요. 오페라에 경도된 나머지 기악음악이 독일어권 음악가들의 작품을 소개하는 데에 머무른 현실도 반성했죠.

기악음악이라면 악기로 연주하는 음악인가요?

맞아요. 흔히 아는 교향곡, 협주곡, 소나타 모두 기악음악이죠. 당시 기악음악은 독일과 오스트리아가 꽉 잡고 있었는데요. 기악이 성악과 어깨를 나란히 했던 17~18세기만 해도 최고 지위를 누렸던 프랑스로선 체면이 이만저만 구겨진 게 아니었어요. 그러니 기악음악의 명성을 되찾는 일은 프랑스의 영광을 회복하는 일이기도 했죠. 여기서 질문 하나를 던져볼게요. 여러분은 클래식 작곡가 하면 누가 먼저 떠오르세요?

'고전' 속 숨겨진 비밀

바흐, 헨델, 모차르트, 베토벤 정도요.

작품은 모를지라도 익숙한 이름들일 거예요. 재미있는 건 이들이 모두 독일어권 출신이라는 거예요. 그 외에 멘델스존, 슈만, 슈베르트 등 클래식, 즉 '고전'으로 인정받는 음악가들도 모두 독일어권 인물이죠.

와, 이런 우연이! 독일 사람들이 음악에 특히 뛰어난가 봐요.

과연 우연일까요? 독일어권 음악가가 음악사의 주류로 통하는 데에는 의도적으로 편집된 측면도 있어요. 생각해보면 음악이라는 엄청나게 광범위한 분야의 역사가 독일이라는 특정한 방향으로 흐를 수 없거든요.

역사는 승리자의 기록이라더니, 혹시 음악사도 그런가요?

한동안 독일과 오스트리아를 중심으로 훌륭한 음악가가 대거 등장한 건 맞아요. 그러나 고전이라는 권위를 부여하고, 그들을 표준으로 삼은 데에는 독일 음악학자들의 공이 컸어요. 음악학자들이 작품을 정리하고 작가별로 전집을 출판한 독일어권 음악가들이 '위대한' 작곡가 반열에 오르며 위상이 높아졌으니까요.

막 통일을 이루어 '우리는 한배를 탄 공동체'라는 의식이 절실했던 독일에서 자랑스러운 독일 음악은 독일인의 정체성과 자긍심을 높이는 절대적인 역할을 했죠.

자랑할 거리가 있으면 그걸 중심으로 하나가 되는 법이죠.

특히 독일은 전쟁 이전에는 39개, 그 이전에는 300여 개 군소국으로 나뉘어 있다가 보불전쟁 이후 탄생한 나라다 보니 다른 나라에 비해 공동체 의식 자체가 없었죠. 독일어를 사용하며 경제적·문화적으로 교류가 있긴 했지만 서로 엄연히 다른 나라였으니까요. 그러다 이들 사이에 민족이라는 개념이 싹튼 건 흥미롭게도 나폴레옹의 침략을 받으면서부터예요. 나폴레옹이 유럽을 호령했던 강력한 동력이 프랑스 병사들의 '내 나라는 내가 지킨다'는 주인의식이었거든요.

자기네에게 없던 생소한 개념이라 더 크게 다가왔겠네요.

세력을 유지하려면 하나로 똘똘 뭉쳐야 한다는 걸 깨달았겠죠. 독일 영토에 살던 사람들 사이에 독일인이라는 정체성이 생기면서 민

나폴레옹 전쟁
프랑스 혁명 발발 이후 유럽 국가들은 혁명의 파급력을 막기 위해 프랑스와 전쟁을 시작한다. 프랑스는 나폴레옹의 등장과 함께 1797년부터 수십 차례 진행된 전투에서 승승장구한다. 여기엔 나폴레옹의 지도력뿐 아니라 '시민이 곧 국가의 주인'이라는 의식을 품은 프랑스 병사들의 공이 컸다. 한편 나폴레옹의 군대는 애국심을 바탕 삼아 전쟁의 목표를 국가 수호를 넘어 상대국 침략으로 확장했다가 1815년 워털루 전투 패배를 끝으로 몰락한다. 이후 민족 정체성을 강조한 민족주의가 유럽에 확산하고, 이는 19세기 통일 국가를 수립하는 기폭제가 된다.

족주의가 확산했어요. 그 과정에서 다른 나라에 비해 유독 뛰어났던 음악을 '독일적인 예술'로 여기며 민족주의적 흐름에 박차를 가한 거예요. 독일을 음악의 땅으로 여기는 태도도 이때 생겨났죠.

독일이 바쁘게 움직일 동안 프랑스는 오페라만 바라보았던 거군요.

프랑스는 보불전쟁에서 참패하고서야 현실을 자각하죠. 늦게나마 국민음악협회를 중심으로 전통적인 프랑스 음악을 연구하고 정리하

국민음악협회 연주회가 열리던 플레옐 홀
1896년 생상스의 데뷔 50주년 기념 콘서트 현장. 19세기 프랑스 악기 회사들은 직접 공연장을 설립하곤 했는데, 그중 플레옐 홀은 주로 국민음악협회가 주관하는 음악회를 열었다.

는데요. 국민음악협회는 장 필리프 라모, 크리스토프 빌발트 글루크 등 18세기에 활동했던 프랑스 음악가를 다시 전면에 내세웁니다. 이 과정에서 상업적이고 가벼운 음악보다 작품성이 뛰어난 정통 기악 음악이 부흥하죠.

'이봐 독일, 우리에게는 너희보다 먼저 이런 음악이 있었어!'라고 외친 거네요.

그런 셈이죠. 1871년 11월 17일, 국민음악협회는 첫 음악회를 시작으로 동시대 프랑스 음악 레퍼토리를 대중에게 선보입니다. 독일음

악이 아니어도 들을 게 많다는 거죠.
다행히 국민음악협회의 노력은 헛되지 않았어요. 프랑스 음악을 향한 관심이 높아지고, 정부의 재정 지원도 뒤따랐죠. 협회는 자연스레 선배 음악가와 인맥을 쌓고 작품을 알리고 싶은 신인들의 등용문이 되었고요. 작곡가로 자리 잡고 싶었던 드뷔시 역시 국민음악협회 문을 두드려야 했는데요. 정작 그는 1888년 1월까지 회원 가입을 미루었답니다.

아니, 왜요? 이번엔 또 뭐가 문제죠?

국민음악협회 문 앞에서

국민음악협회의 행보가 성에 차지 않았던 거죠. 전통을 재발굴하여 역사를 다시 쓰겠다는 취지에도 불구하고 속을 들여다보면 삐걱거리는 게 한두 가지가 아니었으니까요. 일단 '프랑스적인 음악'이라는 개념 자체가 추상적이었어요. 음악가마다 프랑스 음악에 대한 정의와 실상을 바라보는 입장이 달랐고, 프랑스가 아닌 나라의 작곡가를 소개할지를 놓고도 갈등이 생겼어요. 독일음악의 형식과 규칙이 표준으로 자리 잡은 상황에서 독일의 영향을 벗어난다는 건 음악의 진공 상태로 돌아가는 것과 같은 거였으니까요. 드뷔시는 모든 게 마음에 들지 않았던 거죠.

카미유 생상스와 뱅상 댕디
1886년, 국민음악협회의 설립자였던 생상스는 뷔신과 함께 협회를 탈퇴한다. 두 사람은 프랑스 음악가의 작품만을 소개해야 한다고 고집했지만, 반대 세력인 프랑크와 댕디는 외국 작품도 프랑스 음악 발전에 도움을 준다는 입장을 고수했다. 결국 내부 분열 끝에 국민음악협회는 새로운 국면을 맞이한다. 공교롭게도 드뷔시는 평소 자신의 음악에 비판적이었던 생상스가 협회에서 탈퇴한 후에야 회원으로 가입한다.

아니, 지금 찬밥 더운밥 가릴 때인가요.

그래서 드뷔시는 국민음악협회를 출셋길로 여기며 협회의 행보가 마음에 들지 않아도 타협해야 하는 현실에 환멸을 느꼈죠. 드뷔시가 파리 음악원과 교류하고, 내로라하는 음악가들과 친목을 다지는 대신 문인 그리고 화가들과 어울린 이유도 여기에 있을 거예요.

그래도 직접 부딪쳐봐야 하지 않았을까요. 답답하네요.

드뷔시뿐 아니라 현대인들의 딜레마이기도 하죠. 결국 드뷔시는 파리로 돌아온 지 10개월 후에야 국민음악협회에 가입하지만, 그렇다고 크게 달라지지 않았어요. 1888년 9월 협회는 나름 로마대상 수상자에게 출세의 기회를 주려고 후원 음악회를 기획하면서 드뷔시에게 서곡 작곡을 의뢰하는데요. 정작 드뷔시는 "기관에 걸맞은 작품을 쓸 능력이 없다"며 거절해요.

이건 겸손이 아니라 비꼰 건데요?

그렇게 들리죠? 스스로 기회를 차버린 드뷔시는 피아노 수업과 편곡으로 생계를 이어요. 의미 없는 일거리에 지루해하면서 말이죠. 형편이 어려우면서도 동시에 개인적 신념을 저버릴 수도 없으니 얼마나 괴로웠을까요.

그래도 다행히 드뷔시는 19세기 파리 시민이었어요. 비록 당장 눈앞에 펼쳐진 현실은 암담했지만 자신만의 혁신을 꿈꾼 드뷔시에게 파리는 응답할 준비가 되어 있었죠. 무엇보다 1889년 파리 만국박람회는 드뷔시에게 희망과 무한한 영감을 줍니다. 실제로 만국박람회에 소개된 세계 각국의 발명품과 문화는 매혹 그 자체였으니까요.

응답하라, 만국박람회

만국박람회를 신나게 누볐을 드뷔시가 절로 그려져요.

1889년 파리 만국박람회 풍경

새로움을 갈망했던 드뷔시에게 만국박람회는 별천지였어요. 드뷔시는 앞으로 만들어갈 작품 세계에 관한 해법도 찾았는데요. 이 시기에 작곡한 작품을 들어보면 그가 만국박람회를 거닐며 무엇에 경탄했는지, 어떤 영향을 받았는지 짐작할 수 있어요. 1888년부터 1891년에 걸쳐 작곡한 작품을 들어볼게요. 《두 개의 아라베스크》 L.66 중 첫 번째 작품인 〈아라베스크 1번〉입니다.

음악이 아름답게 요동치네요.

감성적인 느낌이 가득하죠? 제목을 먼저 볼게요. 아라베스크는 아라비아풍이라는 뜻으로, 보통 이슬람 건축이나 공예에서 발견되는 장식 문

양을 말해요. 식물 넝쿨을 떠올리게
하는 우아한 곡선 문양의 아라베스
크에는 화려하고 신비로운 분위기
가 가득해요. 당시 유럽 사람들은
기하학적 곡선의 매력에 심취했죠.
드뷔시는 이런 아라베스크의 이미
지를 음악으로 구현한 거예요.

아라베스크 문양

이미지를 음악으로! 드뷔시가 잘
하는 거잖아요!

이때만 해도 드뷔시에겐 내세울 만한 피아노 작품이 없었어요. 실력
있는 피아니스트였는데도 가곡이나 관현악곡에 비해 정작 피아노곡
에서 재능을 발휘하지 못하고 있었죠. 그런 점에서 《두 개의 아라베
스크》는 드뷔시가 피아노곡도 원숙하게 다룰 수 있음을 처음으로 증
명한 작품이에요.

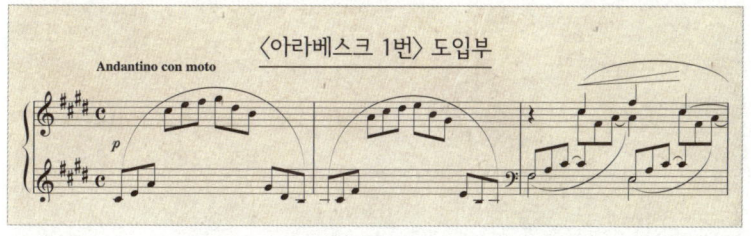

〈아라베스크 1번〉 도입부

드뷔시는 아라베스크를 "규범에 얽매이지 않은 자유"로 봤어요. 도
입부부터 매끄러운 하프 소리를 연상시키는 선율이 올라갔다가 내

에드가 드가, 〈아라베스크 마지막 자세〉, 1876년
아라베스크는 발레 동작의 용어로도 쓰인다. 한쪽 다리를 들고 나머지 다리로 중심을 잡는 자세를 일컫는 말로, 무용수의 신체가 이루는 곡선의 아름다움이 아라베스크 문양과 결을 같이한다.

려가면서 음의 울림이 자유롭고 부드럽게 이어지죠.

악보도 좀 특이하게 생긴 것 같아요.

일련의 음을 모아놓은 모양을 음형이라고 부르는데요. 드뷔시의 악보를 보면 음형이 특정 이미지를 연상시킬 때가 있어요. 소리뿐 아니라 악보의 음형마저 아라베스크 문양을 떠올리게 하는 이 곡이 바로 그렇죠. 악보 첫머리를 볼까요? 안단티노 콘 모토(Andantino con moto), 즉 '안단테보다는 조금 더 빠르고 활기차게'라고 적혀 있어요. 여기서 안단테는 걸음걸이라는 단어에서 나온 말이라 걸어가듯 느리게 연주하라는 뜻인데요. 이런 안단테보다 조금 더 활발하게 연주하라는 지시어인 셈이죠.

이런 지시어가 특이한 건가요?

그 자체가 특별한 게 아니라, 〈아라베스크 1번〉은 흥미롭게도 처음에 제시한 빠르기, 즉 템포를 유지하지 않아요. 악보 곳곳에 느리게 연주해라, 원래대로 다시 돌아가라는 지시어가 가득해서 음악으로 '밀당'하는 기분이 들죠. 음들이 아무렇게나 흐르는 듯 보이지만 막상 그 느낌을 내려면 굉장히 정교한 통제가 필요한데요. 이런 치밀한 계산 덕에 드뷔시 음악이 세련되고 감각적일 수 있는 거죠.

동양이라는 낯선 발명품

드뷔시에게 영감을 준 만국박람회의 음악을 좀 더 살펴볼까요. 당시 네덜란드에서는 가믈란 음악을 선보였는데요. 드뷔시는 가믈란을 통해 서양음악 문법 외에도 소리를 만드는 또 다른 방식이 있음을 깨달아요.

가믈란이요? 그게 뭐죠?

가믈란은 인도네시아의 전통 음악으로, '두드리다'라는 뜻의 인도네시아 자바섬 언어 가말(gamal)에서 유래했어요. 이름에서 알 수 있듯이 두드려서 소리를 내는 타악기 음악입니다. 음악적 기능과 주법이 각기 다른, 여러 종류의 타악기를 오케스트라 형태로 연주한다는 점이 특징이죠. 주선율을 연주하는 악기, 선율을 장식하는 악기, 리듬과 박자를 담당하는 악기가 어우러진 가믈란 음악이 드뷔시에겐 신선한 충격이었어요. 드뷔시는 가믈란의 소리도 그렇지만 무엇보다 다양한 소리를 조합하는 방식에 마음을 빼앗기죠.

인도네시아요? 아까는 네덜란드라고 하셨잖아요.

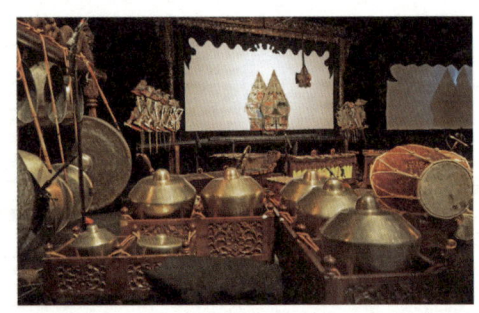

가믈란
인도네시아 전통 음악 가믈란은 합주가 중심이다. 가믈란 연주에는 여러 종류의 타악기 세트가 필요하다.

이때 인도네시아는 네덜란드의 식민지였어요. 사실 만국박람회는 자국의 번영을 자랑하기 위해 식민지 문화를 소개하는 장이기도 했어요. 한마디로 식민 지배에 우월감을 가진 서유럽인들이 본인들에게 낯선 문화를 기묘하다고 여기며 전시도 하고 구경도 한 거죠.

인도네시아로서는 어처구니가 없는 일이었네요.

문학평론가 에드워드 사이드는 유럽에서 동양 문화를 소비하는 흐름을 오리엔탈리즘이라는 개념으로 정의했어요. 서구에서는 '동양'이라는 왜곡된 환상을 만들어서 동양에 대한 지배를 정당화했다는 거예요. 동양을 신비롭고 매혹적인 대상으로 삼는 동시에 서양의 지배가 필요한 원시 상태로 간주했으니까요.

만국박람회가 달리 보이는데요.

모든 일에는 양가적인 면이 있는 법이죠. 그래도 당시로서는 만국박람회가 시야를

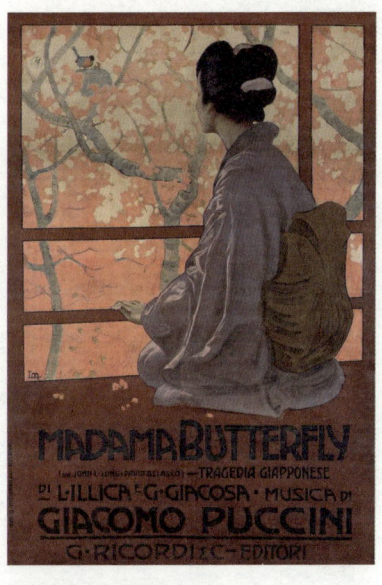

오페라 〈나비부인〉 포스터
자코모 푸치니의 오페라 〈나비부인〉은 미국 해군 중위 핀커튼과 게이샤 초초의 사랑 이야기를 다루었다. 그러나 이면에는 서양 남자에게 복종하고, 하염없이 그를 기다리는 순종적이고 순결한 동양 여자에 대한 환상을 내포하고 있다.

넓히는 소중한 기회였어요. 드뷔시는 "지금껏 서양음악의 타악기는 소음에 불과했다"고 말할 정도로 가믈란 음악에 경탄을 금치 못해요. 서양음악의 전통 문법을 따르지 않은, 전혀 다른 차원의 소리를 듣는 일이 해방감을 안겨주었거든요.

얼마나 새로운 소리였길래요?

드뷔시가 알고 있던 모든 질서에서 벗어난 소리라고 할까요. 가믈란 음악은 음악의 기본이라 할 수 있는 음계부터 달라요. 바로 5음음계가 쓰였는데요. 혹시 앞서 언급한 온음음계 개념을 기억하시나요? 온음만을 사용한 음계로, 드뷔시가 즐겨 썼다고 했죠.

그럼요. 온음음계가 6음음계라고 하신 것도요!

대단한데요? 온음음계가 6음으로 만들어진 반면, 5음음계는 말 그대로 한 옥타브 안에 있는 5개의 음으로 만들어진 음계예요. 전 세계의 민속음악, 특히 동아시아 음악에서 주로 사용되어서 유럽인에게 5음음계는 이국적인 정취로 다가온 거죠. 드뷔시 역시 '도·레·미·솔·라' 5개 음을 사용해서 동양의 느낌을 자신만의 스타일로 풀어냅니다.

드뷔시가 동양의 느낌을요?

앙코르와트 전경
캄보디아의 힌두교 사원이자 세계문화유산인 앙코르와트. 19세기 캄보디아는 프랑스 식민지였기에 1931년 파리 만국박람회에 앙코르와트를 그대로 본뜬 모형이 전시되기도 했다.

바로 들어보죠. 3개 곡으로 이루어진 피아노 작품집 《판화》 L.100의 첫 번째 곡 〈탑〉입니다.

차분하면서도 신비로운 분위기가 나요.
사찰 지붕 밑에 달린 풍경 소리 같기도 하고요.

드뷔시는 서양 악기인 피아노로 동양적인 느낌을 전달하는 법을 고민한 것 같아요. 겹겹이 층을 이룬 사원의 탑을 상상해보세요. 음들을 첩첩이 쌓는 식으로 연주하거나 피아노 페달로 음을 계속 울리는 식

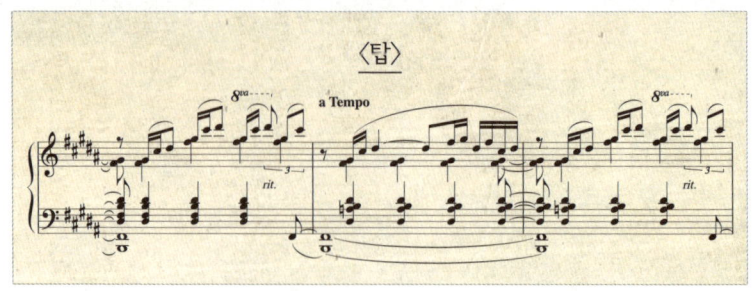

으로 표현해냈죠. 아라베스크 문양이 악보에서 음형으로 나타났듯이 〈탑〉의 악보에서도 음형이 탑처럼 중첩된 모양도 흥미로워요.

와, 오선지에 탑이 세워진 듯해요.

드뷔시가 구현한 종소리가 은은한 동양의 사원으로 우리를 인도하는데요. 드뷔시의 〈탑〉을 타악기로 연주한 버전도 같이 들으면 곡의 매력이 배가 될 거예요. 19세기 지구 반대편에 살았던 서양 음악가가 동양을 매혹적인 음악으로 담아냈다는 사실이 놀라울 따름이죠.

바그너와 '헤어질 결심'

만국박람회 기간에는 러시아 오케스트라도 두 차례 연주를 했는데요. 이때 드뷔시는 러시아 음악가의 작품을 듣고 여기에서도 신선함을 발견하죠.

러시아 음악은 차이콥스키 후원자 덕분에 이미 익숙하지 않았나요?

메크 부인 말이죠? 맞아요. 하지만 당시 드뷔시는 상대적으로 어릴 때라 새로운 소리를 향한 갈망이 그리 크지 않았어요. 무엇보다 그때 접한 차이콥스키 음악은 어느 정도 서구 문법에 기반을 둔 음악이었죠. 그러다가 만국박람회를 계기로 모데스트 무소륵스키, 니콜라이 림스키코르사코프, 알렉산드르 보로딘처럼 제대로 '러시아적인' 음악을 만난 거예요. 이들은 이른바 '막강한 소수'로 불린 민족주의 작곡가들로, 서양음악 어법을 일부러 따르지 않고 날것 그대로 토속적인 러시아 선법이나 음색을 추구했죠.

오페라 〈보리스 고두노프〉 초연 무대 디자인
1869년 무소륵스키가 작곡한 〈보리스 고두노프〉는 러시아 색채가 짙은 정서를 바탕으로 대중의 호응을 이끌어낸, 러시아 오페라사의 기념비적인 작품으로 꼽힌다.

완전 드뷔시 스타일인데요?

그중에서도 드뷔시는 무소륵스키의 오페라 〈보리스 고두노프〉의 유연한 선율과 자유로운 화성에서 음악적 깨달음을 얻어요.

무소륵스키가 더 토속적이었나요?

맞아요. 심지어 드뷔시는 오페라의 미래로 여겼던 바그너 대신 무소륵스키를 새로운 대안으로 삼아요. 당시 바그너는 '종합예술작품'이라는 새로운 콘셉트로 진보적인 예술가 사이에서 돌풍을 일으켰는데요. 프랑스에서도 예외가 아니었죠.

바그너는 독일 사람이잖아요. 짓밟힌 프랑스의 자존심을 회복하겠다면서 동시에 바그너를 추앙했다고요?

아이러니한 일이죠. 앞서 보들레르가 상징주의 문학 『악의 꽃』으로 파리를 발칵 뒤집었다고 했죠? 보들레르 역시 바그너 애호가였는데요. 그는 바그너의 음악은 모호한 감동을 넘어 사람들의 관념을 자극한다며 연구서를 쓸 정도였어요. 이렇듯 프랑스 예술계에서 바그너는 진보성의 기준이자 거부할 수 없는 매혹 그 자체였어요. 예술에 대한 사랑 앞에서 국적과 국경은 액세서리에 지나지 않았죠.

이래저래 드뷔시도 바그너를 좋아했겠네요.

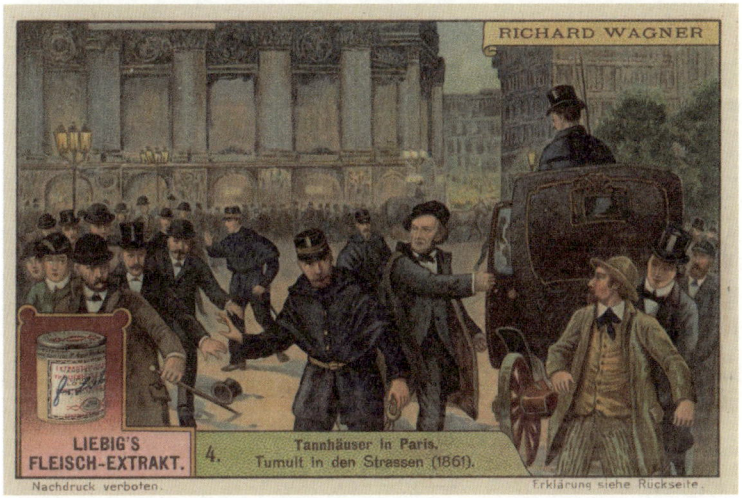

바그너의 오페라로 소란스러워진 파리 거리 삽화
19세기 중반 프랑스에서 바그너는 단연 논쟁거리였다. 1861년 오페라 〈탄호이저〉에서 바그너는 파리 대중의 입맛에 맞춰 발레 장면을 추가했으나 엄청난 혹평을 받고 급기야 청중 사이에 소동까지 벌어졌다. 이는 독일 식품회사 광고 카드에 등장할 정도로 화제였지만 이 작품을 계기로 바그너는 유럽 전역에 이름을 알렸고, 프랑스에서도 추종하는 이들이 많아졌다.

드뷔시 역시 열렬하게 바그너를 추앙했어요. 1888년과 1889년, 두 해에 걸쳐 바이로이트에서 열린 바그너 음악 축제에 갈 정도로 말이죠. 그런데 막상 바그너 음악을 직접 감상한 뒤 그를 향한 열정이 식기 시작해요. 더 깊이 알아갈수록 그토록 위대한 음악가에게서도 단점을 발견한 거죠. 두 번째 바이로이트 방문 후 드뷔시는 바그너를 향한 숭배를 거두어요.

이런, 돌아선 팬이 가장 무서운 법인데요.

바그너는 자신의 음악을 새 시대의 위대한 혁신이자 대안이라고 확

신했어요. 그러나 드뷔시는 바그너의 언어와 음악이 과장되고 과시석인 점에 싫증을 느꼈죠. 드뷔시는 거창한 제스처를 생략하고 바그너처럼 자기 소리를 강요하지 않기로 결심해요. 자신이 숭배했던 대상과 정반대 길을 걸으면서 오히려 독창적인 작품 세계를 갖게 되죠. 바그너는 세상에 없던 것을 새로 만들어내려 애쓴 반면, 드뷔시는 기존에 있던 것을 최대한 덜어내려 했죠.

그럼 누가 더 혁신적인 걸까요?

어려운 질문이네요. 화성적 측면만 따른다면 바그너와 드뷔시 모두 전통적인 규범을 벗어나 자신만의 길을 개척한 선구자예요. 가는 길의 방향이 달랐을 뿐이죠. 그럼 바그너의 독창적인 화성을 잘 보여주는 오페라 〈트리스탄과 이졸데〉의 전주곡을 들어볼까요.

감미롭기는커녕 불안한 느낌이 나요.

이전에 바그너 강의를 들은 분들은 기억이 나겠지만, 오페라의 주인공 트리스탄과 이졸데는 이룰 수 없는 사랑을 꿈꾸다가 비극을 맞이해요.
바그너는 인물들의 복잡한 내면을 특유의 불협화음으로 표현했는데요. 불협화음이란 조화롭지 않게 들리는 화음으로, 불협화음이 나오면 다음에 협화음이 따라와야 해요. 불편한 느낌의 화음을 조화로운 화음으로 해결해야 긴장감이 해소되니까요. 하지만 바그너는 의도

적으로 불협화음을 해결하지 않고 그대로 두어요. 게다가 기존에 많이 사용되던 불협화음도 모자라 새로운 불협화음을 만들죠. 트리스탄 코드가 대표적이에요.

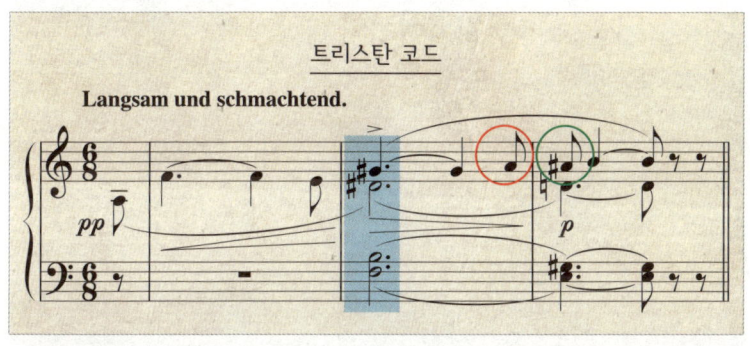

트리스탄 코드
파란색으로 표시한 부분이 '파·시·레#·솔#'으로 구성된 불협화음이다. 불협화음은 이후 '라' 음을 통해 해소되는 듯하지만, 곧바로 '라#'음을 포함한 화음이 이어지며 긴장이 유지된다. 이 곡은 으뜸음이 '라'인 a단조로, 바그너는 불협화음 이후 으뜸음이 나와서 흐름을 안정시키는 전통적인 관습을 의도적으로 거부한 것이다.

바그너가 재료부터 다시 만들었다는 얘기네요.

드뷔시는 이런 바그너의 개성을 부러워하면서도 화성을 조합하는 그의 작업을 인위적이고 극단적인 것이라 여겼어요. 그 대신 드뷔시는 노골적으로 불협화음을 쓰지 않고 살짝살짝 맥락에 어긋나게 화음을 배치하면서 자기 색깔을 만들죠. 드뷔시가 1910년에 발표한 《전주곡》1집의 열 번째 곡 **〈가라앉은 성당〉** 중간 부분을 들어볼게요.

성당 종소리가 울리는 듯해요.

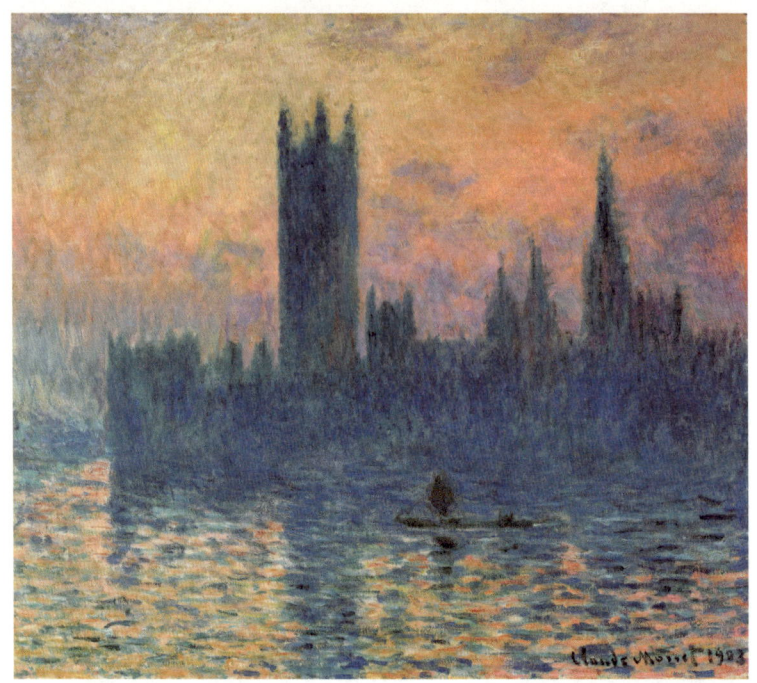

클로드 모네, 〈해 질 녘 런던의 국회의사당〉, 1903년

종소리를 표현하려고 최대한 많은 음을 동원한 것 같아요. 프랑스 브르타뉴 지방에 전설로 전해오는 가라앉은 성당을 음악으로 묘사한 건데요. 웅장한 종소리가 들리다가 아스라이 사라지는 모양새가 마치 물에 잠기는 성당을 떠오르게 합니다.

드뷔시는 여러 성부가 결합하는 방식에도 변화를 주어 새로운 효과를 만들었어요. 기존의 전통적인 화성법에서는 동시에 나오는 성부들의 간격에 대해 일정한 법칙이 있는데, 드뷔시는 일부러 이를 어기며 자유롭게 화음을 사용했죠.

어떤 법칙이길래요?

두 성부가 있다고 가정해볼게요. 둘은 같은 방향으로 진행할 수도 있고, 서로 다른 방향으로 진행할 수도 있어요. 한 음이 올라가는 동안 다른 한 음이 내려가는 식으로 말이죠. 전자를 '병진행', 후자를 '반진행'이라고 부릅니다.

이때 병진행에서는 완전 1도, 5도, 그리고 8도 간격으로 성부가 나란히 진행하는 것을 금지했는데요. 이 세 음정은 완전음정이에요. 말 그대로 완전하게 잘 어울리는 음정이죠. 이러한 협화음이 같은 방향으로 연속해서 울리면 어떤 느낌이 들까요?

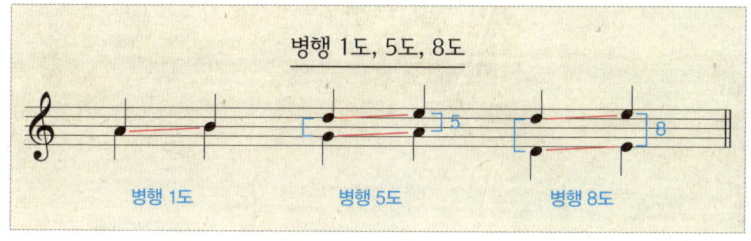

듣기에 좋지 않을까요?

맞아요. 그러나 소리가 너무 어울려도 문제예요. 다소 빈 듯한 느낌이 들어 풍성한 음향을 자아낼 수 없어서 그동안은 원칙적으로 병진행을 지양했어요. 그런데 드뷔시는 이를 무시함으로써 자기만의 독특한 음향을 만든 거예요.

드뷔시가 규범에서 벗어날 수 있었던 건 세상에는 애초부터 그런 규

범 자체가 적용되지 않는 다양한 음악이 있다는 걸 깨달았기 때문이에요. 무엇보다 드뷔시는 새로운 음악을 접했다고 해서 이를 마냥 따라 하지 않았어요. 낯선 재료를 충분히 이해하고, 번뜩이는 아이디어를 적용해 색다르게 요리한 음악가가 드뷔시였죠.

드뷔시에게 만국박람회는 영감의 원천이자 전통과 엇나가는 자신을 정당화하는 계기가 되었어요. 음악에 절대 기준은 없다는 사실을 알려주었으니까요. 다음 장에서는 남다른 음악가 드뷔시를 지지하고 격려한 친구들, 그리고 드디어 빛을 본 그의 대표작을 만나보죠.

필기노트
01. 어긋남과 엇갈림

로마 유학을 마치고 파리로 돌아온 드뷔시는 본격적으로 작곡가의 길을 걷는다. 당시 프랑스 음악계는 국민음악협회를 설립하여 우수한 프랑스 음악의 전통을 되살리려는 움직임이 한창이었으나 드뷔시의 성에 차진 않았다. 드뷔시는 다행히 파리 만국박람회에서 다양한 문화예술을 접했고 새로운 음악의 가능성을 엿보게 된다.

프랑스 음악을 다시 위대하게

고전 레퍼토리의 비밀 정통 클래식으로 통하는 작품은 대부분 독일어권 인물들의 음악. → 독일 음악학자들이 독일어권 음악가들의 작품을 정리, 전집으로 출판하면서 '고전'이라는 권위를 획득함.

독일 통일과 음악 보불전쟁 승리 후 통일을 이룩한 독일. → 음악은 국가적 정체성을 확립하는 데 좋은 도구였음. ↔ 프랑스로서는 전쟁의 패배로 짓밟힌 자존심을 회복할 필요가 있었음. 음악이 그 수단이 됨.

국민음악협회 16세기 프랑스 고전음악을 재발굴 및 소개하면서 기악음악의 부흥을 꾀함.

'프랑스적인 음악' 논쟁 1871년 국민음악협회 설립됨. → '프랑스 음악만을 고집 vs 외국 작품도 참고' 입장에 따른 내부 분열.

영감의 원천, 만국박람회

새로움을 갈망한 드뷔시에게 자극이 된 파리 만국박람회.

〈탑〉《판화》의 첫 번째 곡. 다양한 소리를 조합하는 방식이 돋보이는 가믈란의 영향을 받음, 5음음계를 활용하여 동양적 느낌을 구현.

참고 **가믈란** 타악기가 중심이 된 인도네시아 전통 음악.

5음음계 5개 음으로 이루어진 음계. 동아시아 음악에서 자주 사용함.

반바그너주의가 되다

바그너 신드롬 프랑스에서 바그너의 작품은 진보적 예술의 기준으로 여겨짐. → 드뷔시 역시 바그너 추종자였음. 그러나 바그너 특유의 과장성에 반감을 느끼고 돌아섬.

바그너의 '트리스탄 코드'
오페라 인물의 내면을 특유의 불협화음으로 표현. → 불협화음을 남발하며 긴장감을 고조.

드뷔시의 '5도, 8도 병행'
물속으로 가라앉는 성당의 이미지를 병진행으로 표현. → 화성법에서 금지된 성부 간 병행을 배치해 독특한 음향을 창조.

아지랑이 필 무렵

미지근한 오후는
목신의 달음질에 한껏 달아올랐다.
그러나 모든 건 한낮의 꿈일 뿐,
환상은 결국 흩어지고 만다.
오후의 기운을 담아낸 드뷔시의 음악만이
그 여운을 맛보게 했다.

어둠 속에서 친구와 함께 걷는 것이
밝은 곳에서 혼자 걷는 것보다 낫다.

- 헬렌 켈러

02

여백을 메운
어둠과 빛

#폴 뒤카 #에릭 사티 #에르네스트 쇼송
#스테판 말라르메 #목신의 오후 전주곡

만국박람회에서 영감을 받긴 했지만 드뷔시의 앞길은 좀처럼 풀리지 않았어요. 부모님은 여전히 아들만 바라봤고 그 와중에 로마대상 장학금마저 1889년을 기점으로 만료되죠. 1892년, 드뷔시는 친구이자 언론인이었던 로베르 고데에게 "미래가 없는 곳으로 추방되었다"고 하소연할 정도였어요.

그러니까 진작 국민음악협회에서 얼굴 도장을 열심히 찍었어야죠.

그런데 드뷔시는 국민음악협회의 회원으로 가입하고 9년이 되도록 협회가 주최한 연주회에 다섯 번 참여한 게 전부였어요. 1890년에는 1년 전 작곡한 〈피아노와 오케스트라를 위한 환상곡〉 L.73을 선보 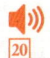 일 기회가 있었음에도 공연 직전에 연주를 포기하고 말아요.

공연 직전에요? 종잡을 수가 없군요.

드뷔시는 3악장으로 이루어진 이 곡을 리허설에서 1악장만 연주한다는 소식을 듣고, 직접 보면대 위 악보를 수거해서 자리를 박차고 나가버렸어요. 드뷔시보다 9살 많은 음악가이자 협회의 실세인 뱅상 당디가 특별히 배려해서 기획한 음악회였건만 굴러온 복을 찬 거죠.

이런, 댕디에게도 밉보였겠네요.

다행히 지휘를 맡았던 댕디에게 드뷔시가 전체 악장이 연주되길 원했다고 해명하여 관계가 틀어지진 않았어요. 사실 〈피아노와 오케스트라를 위한 환상곡〉은 드뷔시 생전에는 출판도, 연주도 되지 않을 정도로 드뷔시가 만족하지 못한 작품이었어요.

아니, 그럼 자신이 없어서 일부러 피한 건가요?

진실은 본인만 알겠죠? 그렇다고 이 시기에 좋은 작품이 아예 없었던 건 아니에요. 드뷔시는 1890년 〈달빛〉이 수록된 《베르가마스크 모음곡》의 작곡을 시작했는데요. 출판까지 15년이 걸리며 여러 차례 수정했지만, 드뷔시 초기 걸작으로 꼽히는 작품이죠.

외골수 음악가를 지켜준 친구들

다행히 드뷔시 곁에는 좋은 사람들이 많았어요. 평소 드뷔시는 마음에 맞는 여러 예술가들과 카페에 모여 교류를 이어갔죠.

파리 음악원에 다닐 때도 교수들이 많이 도와줬었잖아요.

교수들뿐 아니라 파리 음악원에서 맺은 또 다른 인맥도 있었죠. 기로 교수 밑에서 공부한 음악가 폴 뒤카도 그중 한 명이에요. 폴 뒤카는 1882년 파리 음악원에 입학해 1890년까지 공부했는데요. 드뷔시보다 3살 어렸지만 그와 친구처럼 지냈답니다.

드뷔시와 폴 뒤카, 1902년
나무를 중심으로 왼쪽에 하얀 모자를 쓴 드뷔시, 오른쪽에 드뷔시의 부인 릴리가 서 있다. 릴리 바로 오른쪽에 선 인물이 폴 뒤카다.

이름이 생소한데, 유명한 음악가인가요?

폴 뒤카는 작곡가이면서도 교육자이자 평론가였어요. 훗날 파리 음악원과 또 다른 음악원인 에콜 노르말의 교수로 재직했고 평론 활동도 했죠. 완벽주의자였던 그는 많은 곡을 썼지만 정작 출판은 열세 곡밖에 하지 않았어요. 나머지는 죽기 전에 스스로 파기했고요. 그래도 이 작품을 들으면 금세 알지도 모르겠어요. 바로 〈마법사의 제자〉입니다. 뒤카가 1897년 만든 이 곡은 당시에도 반응이 좋았지만, 훗날 월트 디즈니 애니메이션 〈판타지아〉에 등장하면서 세계인의 사랑을 받죠. 마법사의 제자로 나오는 미키 마우스가 빗자루에 마법을 걸다가 대형 사고를 치는 내용이에요.

들어보았어요! 이게 뒤카의 음악이었군요.

〈판타지아〉는 클래식 음악을 소재로 해서 제작한 애니메이션이에요. 애니메이션을 제작하고 나서 음악을 입힌 것이 아니라 반대로 원래 있는 음악에 이미지를 입혔다는 점이 특별하죠. 〈마법사의 제자〉는 요한 볼프강 폰 괴테가 쓴 동명의 시를 바탕으로 뒤카가 만든 교향시인데요. 교향시는 시적·회화적 내용을 담은 관현악곡이랍니다. 경쾌하면서도 신비로운 음색을 듣다 보면 마법에 걸린 빗자루가 뒤뚱거리며 물을 긷는 모습이 자연스레 떠오르죠.

드뷔시도 〈마법사의 제자〉가 인상적이었는지 모티프 삼기도 해요. 드뷔시의 발레 음악 〈놀이〉 L.126의 도입부를 들으면 뒤카의 곡과 비

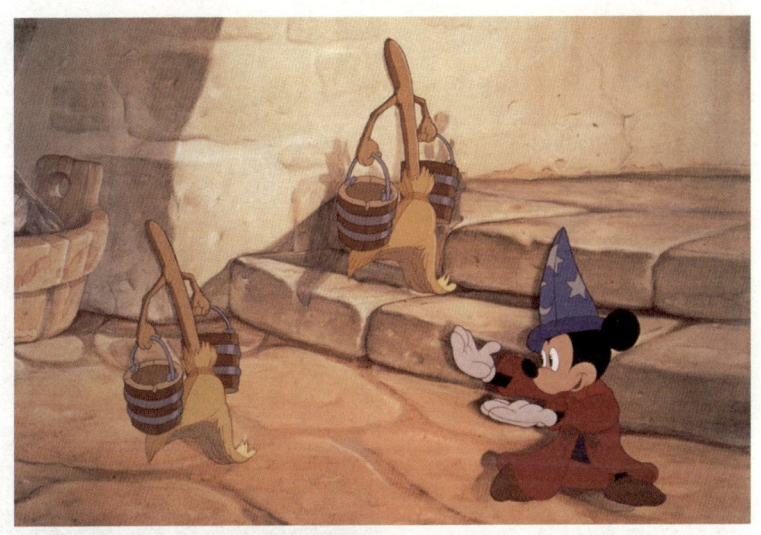

1940년 제작된 월트 디즈니 애니메이션 〈판타지아〉
위대한 마법사의 제자인 미키 마우스가 허드렛일을 시키려고 빗자루에 마법을 거는 장면. 미키 마우스가 빗자루에게 물을 긷게 한 뒤 깜빡 잠든 사이 물바다가 되고 만다.

숱한데요. 느릿하게 시작하는 도입부는 금방이라도 무슨 일이 일어날 듯 긴장감을 안겨주죠. 점점 템포가 빨라지면서 음들이 톡톡 튀는 느낌도 비슷하고요.

둘이 제법 친했나 봐요.

드뷔시와 뒤카는 평생 인연을 유지했어요. 드뷔시가 세상을 떠난 후 뒤카가 그의 죽음을 추모하는 피아노곡 〈멀리서 들려오는 목신의 탄식〉을 발표할 정도였죠.
반면 드뷔시에겐 학교 밖에서 만난 친구도 있었어요. 바로 에릭 사티입니다. 독특한 작품 세계를 자랑하는 사티는 1891년 드뷔시를 처

음 만났는데요. 두 사람은 사티가 피아니스트로 일하던 몽마르트르의 카페에서 친분을 쌓았어요. 25살 사티에게 29살 드뷔시는 선망의 대상이었죠.

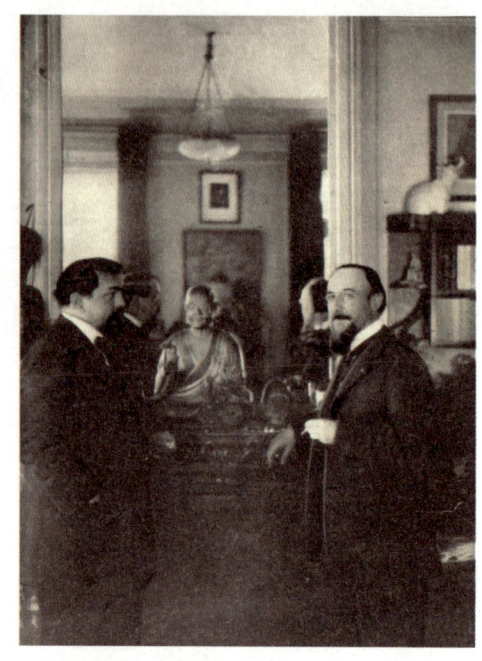

드뷔시와 에릭 사티, 1910년
파리 뒤부아 드 불로뉴 거리에 자리한 드뷔시 집에서 찍은 사진. 오른쪽 동그란 안경을 낀 인물이 에릭 사티다. 드뷔시와 사티는 당시 낭만주의 작곡가들이 감정을 무절제하게 남발한다며 불만을 품었고 이런 공통점을 계기로 가까워진다.

영혼의 단짝을 만났군요.

"자신의 좋은 친구 클로드 아실 드뷔시에게 기쁨을 주기 위해 현세로 날아온 중세의 탁월한 음악가 사티". 사티를 아꼈던 드뷔시는 사티에게 곡을 헌정하며 이런 글을 남겼는데요. 너무 삐딱하고 유별나서 평범하게 살 수 없는 독특함이 두 사람을 하나로 묶어준 게 아닐까 싶어요.

그런데 미래의 음악가가 아니라 중세라고요?

사티의 작품은 드뷔시보다도 극단적이었어요. 드뷔시는 불평은 했어도 음악원 졸업은 했는데, 사티는 아예 음악원에 적응하지 못하고 쫓겨날 정도였죠. 무엇보다 사티는 전통적인 조성을 비틀어 파괴하

는 데 그치지 않고 아예 조성이라는 개념이 형성되기 전으로 돌아가고자 했어요. 중세 교회선법, 그중에서도 단선율 음악을 주목했죠.

단선율 음악요?

단선율은 말 그대로 선율이 하나라는 뜻이에요. 우리는 보통 독립된 성부가 여러 개 합쳐진 다성음악에 익숙한데요. 성부 간 관계에 따라 화성이 있고 조성도 생기는 음악이 다성음악이죠. 그런데 10세기 이전에는 모든 음악이 성부가 하나만 있어서 화성도, 조성도 없었어요. 조성의 권위에 도전했던 사티가 오직 순수한 선율만 존재했던 중세 음악을 주목한 거죠. 사티의 대표곡 《세 개의 그노시엔느》 1번 악보를 볼까요? 평소 접하는 악보와 다르지 않나요?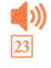

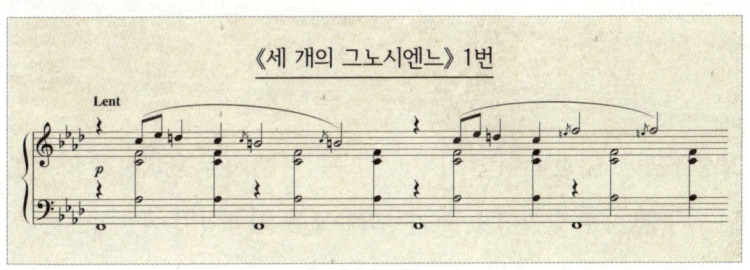

글쎄요. 악보가 좀 허전하다고 할까요.

악보에 마디가 없죠? 일반적인 악보는 일정 구간을 지나면 세로줄이 그어져요. 이걸로 음악의 기본 시간 단위인 박자의 기준을 삼죠. 17세기경부터 박자가 확립되면서 마디선을 표시했는데, 그보다 옛날

로 돌아가고 싶었던 사티는 악보에서 이를 아예 지워버린 거예요.

사고방식 자체가 완전 달랐네요. 정말 타임머신을 타고 날아온 사람 같아요.

사티는 음악은 물론 문학적으로도 천재성을 발휘했어요. 소문난 괴짜에다 세상 물정과 명성에도 관심이 없었던 그는 평생 혼자 가난하게 살았죠. 말년에는 드뷔시와의 관계마저 틀어져 극도의 고독에 빠졌어요.

이런, 개성 넘치는 두 천재의 파국이군요.

따사로운 '오후'의 시간

보통 드뷔시의 친구 하면 사티를 떠올리지만 사실 드뷔시가 의지했던 친구는 따로 있었어요. 자기보다 7살 많은 음악가 에르네스트 쇼송입니다. 쇼송은 국민음악협회 사무관직을 역임했으면서도 드뷔시처럼 당대 프랑스 음악계에 부정적이었어요. 같은 비판 의식을 가지고 있었던 두 사람은 금세 가까워지죠. 드뷔시의 반짝이는 재능을 높이 산 쇼송은 마치 친형처럼 그를 격려했고 물질적 지원도 아끼지 않았답니다.

드뷔시나 사티처럼 가난하지 않았나 봐요.

그 반대였죠. 부르주아 집안 출신인 쇼송은 25살에 음악가의 길을 걷기 전까지 법률을 공부한 상류층이었어요. 여름이 되면 도시를 벗어나 전원에서 시간을 보내고, 그곳에 드뷔시를 초대해 사람들과 어울리도록 소개해주었죠. 외부 활동에 소극적이라 음악적 인맥을 쌓지 못했던 드뷔시를 파리 상류 사회에 소개해준 은인이라고 할까요.

이래서 예나 지금이나 네트워크가 중요해요.

쇼송은 드뷔시를 파리의 살롱에도 들어가게 해줬어요. 많은 음악가

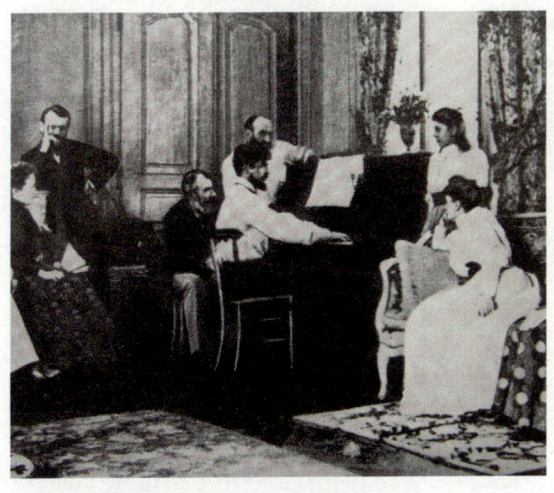

쇼송의 살롱에서 피아노를 치는 드뷔시, 1893년
쇼송은 국민음악협회 회장이었던 프랑크를 사사한 음악가로, 감성적이고 시적인 작품 세계를 추구했다. 이런 공통점을 기반으로 드뷔시와 가까워진 쇼송은 드뷔시를 자기가 속한 상류 사회에 소개했다.

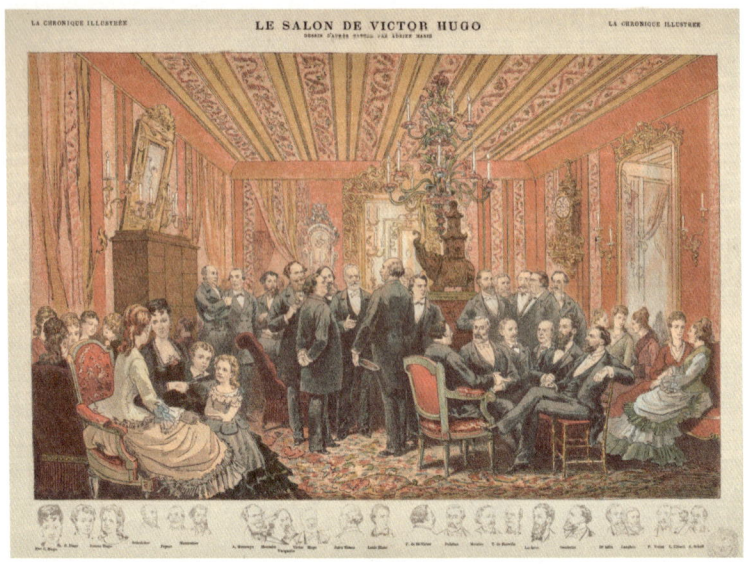

빅토르 위고의 살롱, 1875년
프랑스의 살롱 문화는 17세기부터 19세기까지 이어졌다. 주최자의 취향이나 관심사에 따라 문학, 음악, 패션, 미술 등 다양한 이야깃거리로 꽃을 피웠다. 예술가가 직접 살롱을 꾸려 교류의 장을 만들기도 했다.

가 살롱에서 자신의 음악을 알리고 후원자를 만났는데요. 정치가, 사상가, 예술가들이 격식 있는 사교 모임에서 대화나 토론을 나누고 공연을 하면서 각종 담론과 문화를 꽃피웠죠.

드뷔시에게 귀한 기회를 주다니 쇼송에게 고마웠겠어요.

드뷔시는 여느 때처럼 큰 의미를 부여하지 않았어요. 그래도 쇼송 덕분에 드뷔시의 재능을 알아보는 인사들이 늘어나는데요. 쇼송의 집에서 열린 연주회에서 드뷔시의 음악을 접한 시인이자 극작가였

던 카튈 망데스가 자신의 희곡을 드뷔시에게 맡기고 싶어 하죠.

슬슬 일이 풀리는 걸까요.

드뷔시는 망데스의 제안을 받아들여 1890년부터 그의 희곡을 바탕으로 오페라 〈로드리게와 키멘〉 작곡에 매달려요. 그러나 별다른 진척을 거두지 못하고 2년 만에 포기하고 말죠. 그나마 다행인 건 이 기간에 또 다른 인연이 이어져요. 드뷔시가 망데스의 절친인 시인 말라르메와 가까워졌어요.

말라르메는 매주 화요일 저녁 살롱 '화요회'를 운영했는데요, 이곳은 출입 자격이 까다로워 아무나 드나들 수 없었어요. 드뷔시는 다행히 심사에 통과해 진보적인 젊은 문인들과 교류할 수 있게 되었죠.

역시 고수는 고수를 알아보나 봐요.

말라르메 역시 드뷔시의 음악에 빠져들었어요. 말라르메는 드뷔시가 1889년 펴낸 《다섯 개의 보들레르 시》 L.64에 감명받아 협업을 원했는데요. 《다섯 개의 보들레르 시》는 보들레르의 대표작 『악의 꽃』에서 따온 다섯 편의 시를 바탕으로 만든 가곡이었어요. 보들레르와 마찬가지로 상징주의 시인이었던 말라르메는 드뷔시라면 자신의 시를 탁월하게 음악적으로 표현할 거라 믿었죠. 그 결과 드뷔시의 최초 대작이자 성공작인 〈목신의 오후 전주곡〉 L.86이 탄생합니다. 말라르메의 시 「목신의 오후」를 바탕 삼아 만든 관현악곡으로,

드디어 드뷔시 음악 인생에 따사로운 오후의 볕이 스며들죠.

욕망은 아지랑이처럼 피어오르고

1894년 〈목신의 오후 전주곡〉 초연은 그야말로 대성공이었어요. 2년간 작업한 끝에 거둔 쾌거였죠.

드디어 드뷔시가 빛을 보네요. 그런데 시 제목에는 전주곡이라는 말이 없는데 작품 제목에는 왜 들어가 있죠?

1892년 드뷔시가 작품을 처음 구상할 때는 전주곡, 간주곡, 피날레 식으로 3악장 구성을 염두에 두었어요. 하지만 '전주곡'만으로도 장면과 분위기가 완벽하게 그려져서 그대로 작곡을 마무리했다고 해요. 따지고 보면 문학 작품은 따로 존재하고 음악 버전이 덧붙여진 거라서 '전주곡'이라는 콘셉트를 유지한 건 탁월한 선택이죠. 이 곡은 악장 구분 없이 10분간 이어지는데요. 드뷔시는 말라르메가 '음악처럼 쓴 시'를 '그림 같은 음악'으로 재탄생시켰어요.

시를 음악처럼, 음악을 그림처럼이라고요?

말라르메의 작품을 유심히 보면 시를 음악처럼 표현했다는 말의 의미를 알 수 있을 거예요.

> 내 감은 두 눈으로 더듬던 등이나
> 순결한 허리의 평범한 몽상에서
> 한 줄기 낭랑하고 헛되고 단조로운 가락을
> 사랑이 조바꿈하는 높이로 피리는 불어내리려고 꿈을 꾼다.
>
> — 말라르메 「목신의 오후」 중에서

「목신의 오후」,(말라르메 저, 김화영 역, 민음사) 중에서

도통 무슨 상황인지 모르겠어요. 가락, 조바꿈, 피리… 이게 음악 얘기인 건가요?

상징주의 시는 원래 단번에 이해하기 힘든 법이니 걱정할 필요는 없어요. 시의 주인공 목신은 그리스 신화에 등장하는 허리 위는 사람, 아래는 양의 모습을 한 반인반양의 인물 판(Pan)인데요. 목신은 호기심과 성적 욕망의 상징입니다.

어느 여름날, 그늘에서 꾸벅꾸벅 졸던 목신이 전날 샘터에서 마주친 물의 요정을 떠올려요. 아직 잠이 덜 깬 상

스테판 말라르메 캐리커처, 1887년
「목신의 오후」 주인공 '판'의 모습을 한 말라르메의 캐리커처. 그리스 신화에서 '판'은 허리 위로는 사람, 아래로는 양의 형상을 지닌 인물로, 호기심과 성적 욕망의 상징이다.

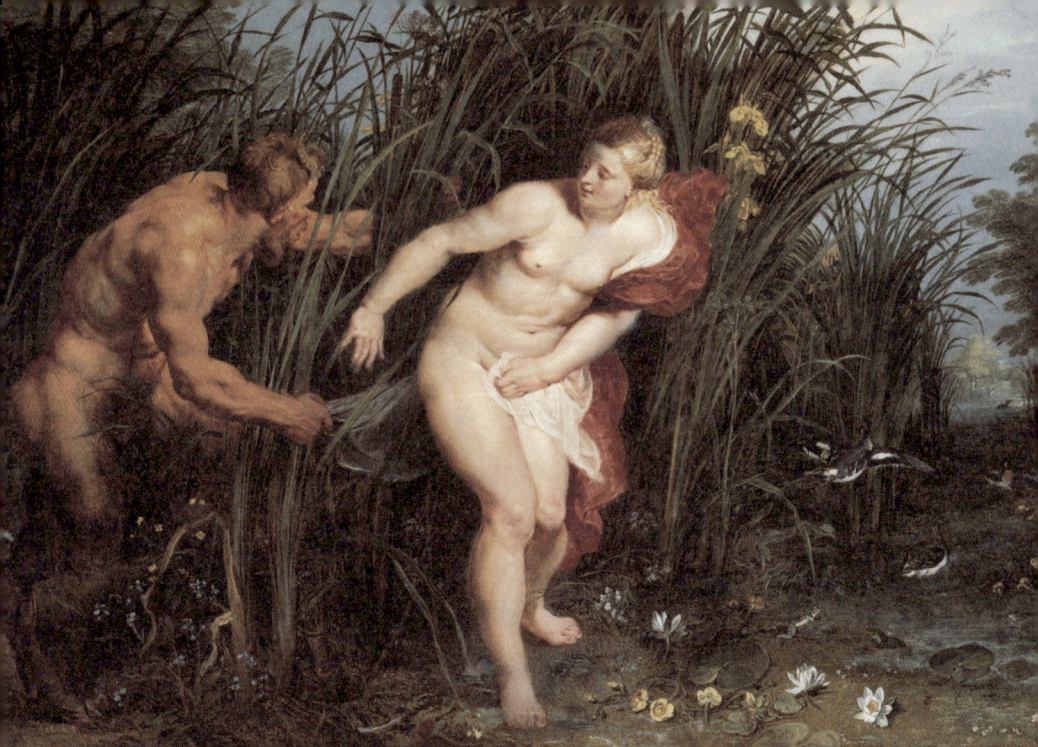

페테르 파울 루벤스, 〈판과 시링크스〉, 1617~1619년
그리스 신화 속 판은 양떼와 양치기의 신으로 요정 시링크스를 쫓아다닌다. 시링크스는 위기를 면하고자 강의 요정에게 자신을 변신시켜달라 간청하고, 결국 갈대로 변한다. 판은 아쉬운 마음에 갈대로 피리를 만드는데, 이는 훗날 악기 '팬파이프'의 유래가 된다. 드뷔시는 신화를 바탕으로 한 말라르메의 시를 음악으로 재탄생시켰다.

태라 꿈인지 현실인지 분간하지 못한 목신은 얼핏 보이는 요정을 향해 달려가 머리카락에 깊게 입을 맞추지만, 어느새 환영은 사라지고 말아요. 뜨거운 오후의 열기 아래 목신은 허무함에 휩싸이고, 이내 몰려오는 잠에 다시 몸을 맡깁니다.

잠에 취한 상태에서도 욕망을 주체하지 못하다니요.

말라르메는 멜로디가 들리는 듯한 감각적인 시어로 문장을 꾸렸고,

드뷔시는 시에서 받은 신비로운 인상을 음악으로 표현했어요. 오후의 열기가 안겨주는 나른함, 꿈과 현실을 오가는 목신의 성적 욕망을 다양한 음색의 악기로 이미지화한 거죠. 드뷔시는 이 곡을 초연하며 "스테판 말라르메의 시를 자유롭게 그렸다"고 소개하는데요. 무엇보다 도입부에서 흐르는 **플루트 소리**부터 우리를 숲 속의 환상으로 데려다놓죠.

몽환적이면서도 에로틱해요.

'도#'으로 시작한 플루트 소리는 '시·라·솔'로 쭉 내려가다가 다시 올라가고, 마지막에 다시 내려가는데요. 이 음계의 간격은 모두 온음으로, 드뷔시가 즐겨 쓰는 온음음계의 일부입니다. 앞서 몇 번 설명했듯 온음만 사용하면 조성이 느껴지지 않아서 선율의 특별한 방향성이 없어지는데, 여기에 상승과 하강까지 반복하니 신비로운 느낌을 자아내죠. 드뷔시는 곡의 이미지를 주도하는 주제 선율을 조금씩 변형하고 반복해 그 느낌을 더욱 강화했고요.

듣는 내내 비몽사몽 상태가 되는데요?

호른, 하프, 오보에의 다채로운 음색이 환상의 세계를 확장하며 목신의 욕망을 절정으로 치닫게 하니까요. 막바지에 다다르면 **하프 소리**와 함께 다시 플루트가 나오는데, 주제를 변형한 선율이 환상에서 깨어나 현실로 돌아오는 목신을 연상시키죠. 눈을 느리게 끔뻑이며

에두아르 마네, 「목신의 오후」 삽화, 1875년
1875년 말라르메는 「목신의 오후」 원고를 출판사에 보냈으나 거절당해 이듬해 자비로 출판한다. 시집의 삽화는 인상주의 화가 마네가 그렸다.

덧없는 꿈의 느낌을 곱씹는 것처럼요.

그야말로 '한여름 '낮'의 꿈이네요.

자유로운 음형과 환상적인 음색으로 이루어진, 한 폭의 그림 같은 음악이 이렇게 탄생했어요. 드뷔시 덕분에 말라르메의 시는 새로운 생명을 얻었죠. 〈목신의 오후 전주곡〉은 오늘날에도 사랑받는 드뷔시의 대표작이 되었어요. 이 작품을 기점으로 드뷔시는 드디어 유망한 신예에서 뛰어난 중견 작곡가의 반열에 올랐답니다.

필기노트

02. 여백을 메운 어둠과 빛

드뷔시는 비교적 오랜 기간 '블랙홀' 같은 방황의 시기를 보낸다. 다행히 폴 뒤카, 에릭 사티 같은 친구들이 곁에 있었고, 서로 좋은 영향을 주고받는다. 특히 에르네스트 쇼송은 드뷔시에게 정신적, 재정적 지원을 아끼지 않았으며 드뷔시를 상류 사회와 살롱에 소개한다. 문학계 인사들과의 만남을 계기로 드뷔시는 1894년 최초의 대작이자 성공작인 〈목신의 오후 전주곡〉을 발표한다.

드뷔시와 친구들

(1) **폴 뒤카** 작곡가, 교육자, 평론가로 드뷔시보다 3살 어렸음. 1882년부터 1890년까지 파리 음악원에서 공부함. 훗날 모교의 교수로 재직함.

〈마법사의 제자〉 폴 뒤카의 대표곡. 괴테가 쓴 동명의 시를 바탕으로 만들었으며 신비로운 음색이 돋보임.

참고 월트 디즈니의 애니메이션 〈판타지아〉

(2) **에릭 사티** 독특한 작품 세계를 자랑하는 음악가로 드뷔시보다 4살 어렸음. 1891년 드뷔시와 처음 만났으며 그를 선망함.

《세 개의 그노시엔느》 1번 사티의 대표곡. 중세 교회선법과 단선율 음악에 주목함. 악보에 마디선이 없는 것이 특징.

참고 **단선율** 성부가 하나라서 화음 자체가 성립할 수 없는 형태.
마디선 악보 위 그어진 세로줄이자 박자의 기준이 되는 선.

(3) **에르네스트 쇼송** 상류층 출신의 음악가로 드뷔시보다 7살 많았음. 드뷔시에게 정신적, 재정적 지원을 아끼지 않음. → 상류 사회에 드뷔시를 소개하고 살롱에도 영입함.

꿈에서 깬 목신의 오후

스테판 말라르메 상징주의 시인으로 드뷔시에게 큰 영감을 줌. → 1894년 드뷔시는 그의 시 「목신의 오후」를 바탕으로 걸작을 탄생시킴.

〈목신의 오후 전주곡〉 그리스 신화에 나오는 목신 '판'의 욕망과 나른한 오후의 분위기를 담아낸 관현악곡. 플루트 소리로 반복되는 자유로운 음형이 환상적인 느낌을 극대화함.

⇒ 음악처럼 표현한 말라르메의 시를 드뷔시는 한 폭의 그림처럼 구현함.

환영받지 못한 사랑

드뷔시에게 사랑은 습관이었다.
곧이곧대로 몸을 맡겼던 감정의 파도에
부와 명예는 휩쓸려갔다.
다만 그의 작품들만은 자리를 지키며
반짝임을 잃지 않았다.

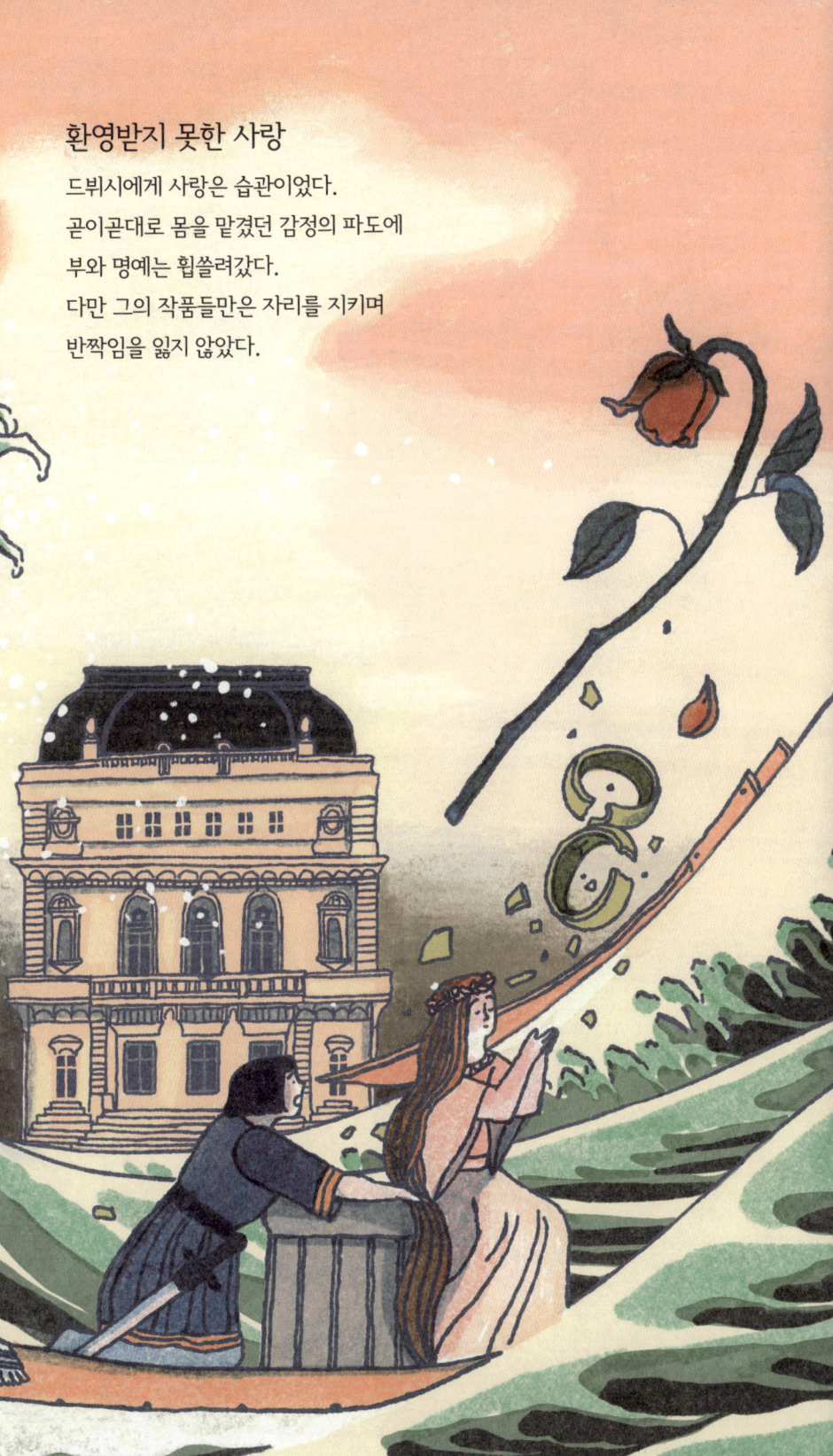

진정한 사랑은 유령과도 같다.
모두가 이에 대해 말하지만
실제로 본 사람은 별로 없다.

- 라로슈푸코

03
예술과 현실의 간극

#가브리엘 뒤퐁 #마리 로잘리 텍시에
#엠마 바르다크 #펠레아스와 멜리장드 #바다

드디어 드뷔시는 파리 예술계 한복판에 입성합니다. 전문가와 동료는 물론 많은 사람들이 그의 음악을 좋아하죠.

이제 작업에만 몰두하면 되는군요!

아이러니하게도 〈목신의 오후 전주곡〉을 초연한 1894년부터 1900년 사이, 드뷔시는 평생을 통틀어 가장 적은 수의 작품을 만들었어요. 걸작도 탄생했지만, 거의 10년간 붙든 작품도 있었답니다. 사생활에도 잡음이 따랐고요.

파리를 뒤흔든 트러블 메이커

드뷔시가 로마에서 파리로 돌아온 1887년부터 2~3년간 그의 사생활에 대해 알려진 건 별로 없어요. 그래도 여러 번의 연애 사건이 있

던 건 확실해요. 친구에게 편지를 보내 연인과의 이별을 괴로워하고, 누군가에게 작품 필사본을 선물한 정황이 있거든요.

워낙 감성적이라 사랑에 솔직했을 것 같아요.

드뷔시와 사랑은 떼려야 뗄 수 없답니다. 드뷔시와 가장 오래 연인으로 지낸 여성은 가브리엘 뒤퐁인데요. 드뷔시는 초록 눈에 금발의 그녀를 '초록 눈의 가비'라고 불렀죠. 예술에 관심이 없었지만, 유머 감각이 뛰어나고 생활력이 강한 여성이었어요. 가비는 1890년 24살에 드뷔시를 만나 1892년 여름부터 6년간 동거합니다.

그 정도면 거의 부부 아닌가요?

오랜 연인이라는 표현이 맞을 거예요. 사실 드뷔시는 가비에게 충실하지 않았어요. 음악은 물론 사생활 면에서도 자유로운 영혼이었죠. 1894년 4월 중순, 드뷔시는 갑자기 약혼을 발표해요. 가비가 아닌 다른 여성하고 말이죠.

가비와 동거했는데 다른 여자와 약혼한다고요?

약혼을 두 달 앞둔 시점이었던 2월 17일, 드뷔시는 국민음악협회가 주최한 음악회에 동참했어요. 드뷔시가 직접 쓴 4편의 시를 바탕으로 만든 가곡집 《서정적 이야기》 L.84 중 두 곡을 소프라노 테레즈

로제의 노래와 드뷔시의 피아노 반주로 선보였죠.

이거 슬슬 냄새가 나는데요. 혹시 그 소프라노가 약혼 상대였나요?

맞아요. 드뷔시는 테레즈와 눈이 맞아 약혼을 발표한 거죠. 쇼송과도 가까웠던 테레즈는 드뷔시와 1년 전 다른 연주에서 이미 만난 적이 있었어요. 어쩌면 이 만남을 계기로 드뷔시가 가비와의 관계를 청산하고 싶었는지도 몰라요.

아니, 확실한 끝맺음도 없이 치졸하게 이래도 되는 건가요?

드뷔시의 바람대로 상황이 전개되지는 않았어요. 드뷔시가 약혼을 발표하자마자 누군가 테레즈에게 편지를 보내 드뷔시의 이중생활을 폭로했거든요. 테레즈와 그녀의 가족은 경악을 금치 못했고, 드뷔시 친구들도 차마 그의 편을 들지 못했어요. 드뷔시의 거짓말에 실망한 쇼송 역시 살롱 출입을 막으며 실망감을 감추지 않았죠.

파렴치한이 된 거군요.

이 스캔들로 드뷔시는 막대한 손실을 입었는데요. 그런데도 가비는 드뷔시를 떠나지 않았고 몇 년을 더 함께하죠. 그러나 둘의 사이는 이미 회복될 수 없었어요. 급기야 가비가 너무 괴로워 권총 자살을 시도했다는 이야기도 나돌았어요. 하지만 어디까지나 소문일 뿐 1898년

12월, 가비가 어느 백작의 정부가 되어 떠나면서 두 사람의 관계는 끝내 마침표를 찍습니다.

**트러블 메이커에서
스캔들 주인공으로**

이런 사정이 있어서 곡을 많이 쓰지 못했던 거군요.

꼭 그렇지만은 않아요. 치기 어린 시절처럼 연애 감정에 정신을 빼앗겨 일을 그르칠 나이는 지났으니까요. 그래도 말이 나온 김에 이 시절 드뷔시에게 고난과 영광을 모두 안긴 작품을 소개할게요. 1895년 8월 드뷔시는 오페라 초안 하나를 완성하는데요. 초안이라는 말에서 알 수 있듯이 2년간 붙든 이 작품은 피아노 버전을 간신히 끝맺은 거였어요. 무대에는 1902년에서야 올렸고요.

7년 동안 묵혔다가요?

그러게 말이에요. 이 작품은 바로 〈펠레아스와 멜리장드〉 L.88이에요. 드뷔시의 유일한 오페라이자 오페라사에도 중요한 획을 그은 걸

작이죠.

1893년 5월 17일, 드뷔시는 극작가 모리스 마테를링크의 동명의 연극을 보고 한눈에 반해 이걸 오페라로 만들고 싶어 했어요. 마테를링크가 머물던 벨기에를 직접 찾을 정도로 열성을 보인 덕분일까요. 드뷔시는 친구이자 상징주의 시인이었던 앙리 드 레니에의 주선으로 1894년 원작자의 허락을 끌어내요. 이때는 〈목신의 오후 전주곡〉 작업을 마친 터라 오페라에 매달리기 딱 좋은 시기였죠.

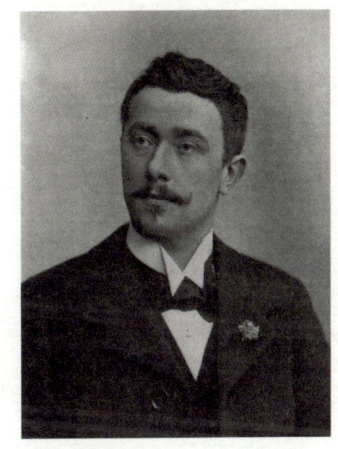

모리스 마테를링크
벨기에 출신의 시인이자 극작가. 상징주의와 신비주의 색채가 짙은 시와 희곡으로 유명하다.

아직까진 일사천리로 진행되는 것 같은데요?

문제는 이때부터였어요. 초안을 완성하자마자 극장 관계자를 만났지만, 누구도 흥미를 보이지 않는 거예요. 그렇게 오페라 악보는 서랍 속에 잠들고 말죠. 물론 완전히 잊힌 건 아니에요. 작품의 일부만 연주하자는 제안이나 연극 〈펠레아스와 멜리장드〉의 부수음악을 작곡해달라는 요청은 들어오죠. 그러나 드뷔시는 고생 끝에 완성한 오페라를 온전한 상태로 무대에 올리지 못한다면 의미가 없다며 모두 거절해요.

마음고생이 심했겠어요.

다행히 1901년 5월, 오페라 감독 알베르 카레로부터 이듬해에 〈펠레아스와 멜리장드〉를 오페라 코미크 극장에 올리자는 연락이 와요. 편지를 받은 드뷔시는 곧바로 초연 준비에 돌입하죠. 그런데 이때 또 다른 문제에 봉착해

메리 가든
메리 가든은 스코틀랜드계 미국인으로 특유의 악센트를 가지고 있었고, 이는 드뷔시의 오페라에 이국적이고 현대적인 느낌을 부여했다.

요. 바로 캐스팅이었는데요. 당시 원작자인 마테를링크는 주인공 멜리장드 역할로 자기 연인 조제트 르블랑을 원했어요. 하지만 드뷔시는 르블랑을 "노래할 때뿐 아니라 말할 때도 음정이 맞지 않는" 소프라노로 여겼죠. 드뷔시는 마테를링크의 눈치를 보며 확답을 미루다가 멜리장드 역에 오페라 코미크 소속 소프라노인 메리 가든을 세우고 맙니다.

헉, 마테를링크가 가만히 있었나요?

당연히 마테를링크는 격분했어요. 그는 잡지 인터뷰를 통해 "작업에 대한 모든 권리를 박탈당했다"라며 불쾌감을 드러내고, 그것도 모자라 "작품이 실패하길 바란다"고 초를 치죠. 그로 인해 원작을 지지하는 사람들이 극장에 몰려와 소란을 피우기까지 하고요. 마테를링크의 분노는 드뷔시가 세상을 떠난 후에야 간신히 풀렸어요. 1920년, 마테를링크는 처음 오페라를 접하고 전적으로 자신이 틀렸다는 걸

오페라 코미크 극장, 1898년
〈펠레아스와 멜리장드〉를 올린 오페라 코미크는 프랑스를 대표하는 다수의 오페라가 초연된 극장이다. 국가 주도의 왕립 극장이었던 오페라 가르니에 극장에서 멀지 않은 곳에 자리한 이곳은 대중적인 작품을 주로 올렸다.

인정했다고 해요.

이번에는 원작자와 척지고 초연하다니, 드뷔시는 왜 사사건건 험난한 과정을 겪는 걸까요.

초연의 반응도 극과 극이었어요. 1902년 4월 30일, 〈펠레아스와 멜리장드〉는 오페라 코미크에서 처음 상연되었는데요. 혁신의 귀재 드뷔시답게 기존 오페라와 확연히 달라서 관객들은 당황을 금치 못했어요. 음악가 리하르트 슈트라우스는 "차라리 마테를링크의 희곡을 대신 듣겠다"라고 혹평한 반면, 극작가 로맹 롤랑은 "프랑스 음악사의 큰 성취"라는 말로 극찬을 아끼지 않았죠.

극단적인 혹평과 호평인데요.

비극으로 끝난 금지된 사랑

오페라 〈펠레아스와 멜리장드〉를 만나면 납득할 수 있을 거예요. 작품은 중세 시대 가상의 나라 알몽드를 배경으로 비극적인 사랑 이야기를 다루고 있습니다. 어느 날 알몽드 국왕의 손자 골로가 사냥을 나갔다가 샘가에서 한 소녀와 마주쳐요. 소녀의 이름은 멜리장드로, 골로는 소녀의 신비로운 분위기에 마음을 빼앗기죠. 어느새 날은 저물고, 멜리장드는 자기와 함께 가자는 골로의 제안을 결국 받아들여요.

첫눈에 반해서 결혼까지, 진도가 빠르네요.

골로의 선택은 큰 파장을 불러일으킨답니다. 멜리장드는 낯선 왕국에 툭 떨어진 이방인이었고, 골로는 바쁘다는 핑계로 그녀를 온전히 보살피지 못하죠. 대신 그녀 곁에는 골로의 이복동생 펠레아스가 함께했어요.

이복동생이라니 심상치 않네요.

추측이 맞아요. 멜리장드를 잘 보살피라는 왕비의 명령으로 만난 펠레아스와 멜리장드는 사랑에 빠지고, 골로는 둘을 의심하기에 이르러요.

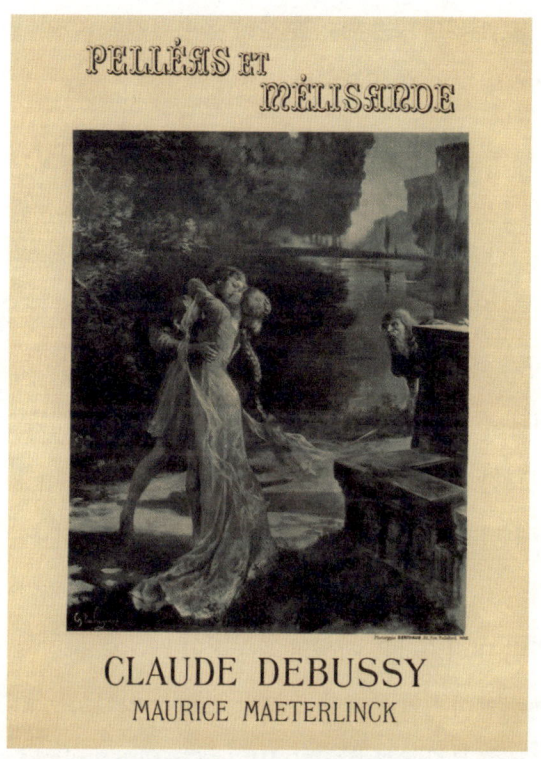

오페라 〈펠레아스와 멜리장드〉 초연 포스터, 1902년
입 맞추는 펠레아스와 멜리장드의 뒤로 골로가 그들을 지켜보고 있다.

남편의 이복동생을 사랑한다는 설정은 거의 아침 드라마 아닌가요?

금지된 사랑의 시작이었어요. 결국 펠레아스는 멜리장드와 먼 곳으로 떠날 계획을 세우면서 별빛 아래에서 사랑을 속삭이죠. 그런데 이런 장면은 꼭 들키잖아요. 하필 두 사람이 함께 있는 모습을 골로가 보고 말아요. 의심이 현실이 되자 격분한 골로는 펠레아스를 칼로 찔러 죽이고, 도망치던 멜리장드는 십 리도 못 가서 쓰러지며 상

심에 빠져요. 멜리장드는 아이를 품은 몸이었거든요. 안타깝게도 그녀는 아이를 낳고 숨을 거둡니다.

모두에게 비극이네요.

이루어질 수 없는 사랑이 죽음에 이르는, 어디서 많이 본 듯한 비극이죠. 원작자 마테를링크, 나아가 오페라로 만든 드뷔시는 이야기에 깃든 신비롭고 몽환적인 분위기에 주목했어요. 예컨대 두 사람의 사랑은 언어보다 행동으로 묘사되는데요. 멜리장드의 길게 늘어뜨린 머리카락에 펠레아스가 입 맞추는 장면을 묘사한 3막 1장 〈난 머리카락을 탑의 바닥까지 늘어뜨릴 수 있어요〉를 살펴볼까요? 이때 길게 늘어뜨린 머리카락은 여성의 관능적인 세계를 상징해요. 멜리장드를 향한 펠레아스의 주체할 수 없는 욕망을 암시하는 대목이죠.
이처럼 인물의 복합적이면서도 비밀스러운 내면을 음악으로 드러냈으니 〈펠레아스와 멜리장드〉 초연에 대한 반응은 극과 극으로 갈릴 수밖에 없었을 거예요. "이 오페라에는 음악이 없다"는 혹평도 따랐으니까요.

엄연히 드뷔시가 작곡했는데, 음악이 없다뇨.

드뷔시는 음악이 극의 흐름을 방해하지 않고 스며들길 바랐어요. 음악이 도드라져 주목을 받기보다 인물의 감정과 대사의 깊이를 풍부하게 만든 거죠. 무엇보다 드뷔시는 기존 오페라처럼 노래를 레치타

2004년 영국에서 공연된 〈펠레아스와 멜리장드〉 실황

티보나 아리아로 구분하지 않고 낭송에 가깝게 구상하죠.

분명 들어봤는데, 레치타티보와 아리아가 뭐였죠?

레치타티보는 대사를 말하듯이 읊조리는 창법으로, 인물이 대화하는 것처럼 내용을 전개할 때 나와요. 반면 아리아는 선율 중심의 독창으로 인물의 감정을 주로 표현하죠. 오페라에서 노래는 이 둘 중 하나로 나뉘는데요. 상황을 설명하는 음악과 감정 표현을 위한 음악이 따로 존재하지 않는다고 확신한 드뷔시는 기존 문법을 깬 새로운 방식을 고심해요. 그 결과 맺고 끊는 게 확실하지 않고 계속 흐르는 특유의 선율이 완성되죠.

예전에는 이런 노래 형식이 없었나요?

흥미롭게도 레치타티보와 아리아의 구분 없이 선율이 무한히 흘러가는 음악, 즉 무한선율은 바그너의 상징이었어요. 드뷔시가 한때 열렬히 좋아했다가 돌아선 바그너의 영향을 받은 거죠. 드뷔시가 바그너의 오페라를 자기만의 방식으로 발전시킨 예시는 또 있는데요. 〈펠레아스와 멜리장드〉에 등장하는 여러 모티프는 바그너의 트레이드 마크인 '라이트모티프'와 유사해 보이면서도 기능적으로 아주 다르게 독특하죠.

모티프도 어디서 많이 들어본 단어인데요.

모티프는 창작의 영감이 되는 요소를 말하는데, 음악에서는 기초 요소로 간주되는 최소한의 단위를 모티프 혹은 동기라고 해요. 짧은 선율이나 리듬처럼요. 한마디로 모티프에서 시작해서 하나의 악곡이 이루어지는 셈이죠. '유도 동기'라고 번역하는 바그너의 라이트모티프는 말 그대로 모티프가 인물, 사건, 감정과 관계를 맺는데요. 특정 모티프가 나오면 어떤 인물이나 배경 등을 떠올리도록 유도하는 동기예요.

2013년 독일 바이로이트에서 공연된 《니벨룽의 반지》
바그너의 연작 오페라 《니벨룽의 반지》는 총 4부작으로 이루어져 있는데, 그 안에 100여 개의 라이트모티프가 있다. 위 사진은 3부 '지크프리트'의 리허설 현장이다.

아, 이제 기억이 나요.

이런 바그너의 라이트모티프를 드뷔시는 치밀하다 못해 과하다고 여겼어요. 선율이 특정 요소를 계속 유도하는 바람에 극의 진행이 더디고 감정의 흐름이 깨진다고 본 거죠. 드뷔시는 주요 인물에게만 핵심 모티프를 하나씩 남겨서 총 3개의 모티프만 만들어요. 상황에 따라 모티프의 형태와 색채를 바꾸어 극에 긴장감을 불어 넣거나 내용 진행을 주도하도록 하고요. 나머지 여백은 감정을 환기하는 신비로운 선율로 채웠죠.

아무래도 당시 청중은 드뷔시의 낯선 구성을 이해하기 힘들었을 거예요. 그러나 이제는 알게 되었죠. 표현을 절제하면서도 극의 느낌을 충분히 전달함으로써 새로운 오페라의 문을 열어젖힌 주인공이 드뷔시라는 사실을요.

작곡가에서 비평가로

오페라 〈펠레아스와 멜리장드〉는 비판도 많이 받았지만, 드뷔시의 명성에 큰 도움이 되었어요. '음악가 드뷔시'를 프랑스 밖으로 알렸고, 덕분에 재정적 어려움에서도 벗어날 수 있었죠.

드디어 가난의 굴레에서 해방되나요?

1903년 드뷔시는 프랑스에서 가장 명예로운 레지옹 도뇌르 훈장도 받아요. 정치, 경제, 예술 등 각 분야에서 혁혁한 공로를 세운 자에게 수여하는 레지옹 도뇌르 훈장은 5개 등급으로 나뉘는데, 드뷔시에겐 5등 훈장 '슈발리에'가 수여되죠.

레지옹 도뇌르 훈장
1802년 나폴레옹에 의해 설립된 프랑스 최고 훈장이다. 5개 등급으로 나뉘며, 1등 훈장은 오늘날 프랑스 대통령이 취임할 때 수여된다.

드뷔시의 시대가 열리는군요.

참, 드뷔시는 평론가로도 활동했답니다. 〈펠레아스와 멜리장드〉를 무대에 올리지 못하고 절치부심하던 시절, 돈이 필요했던 드뷔시는 평론가로 데뷔하는데요. 어느 잡지사에서 평론을 의뢰한 일을 계기로 1901년 4월부터 글을 쓰기 시작했죠. 드뷔시는 작곡할 시간을 쪼개 연주회에 다니면서 크로슈 씨(Monsieur Croche)라는 필명으로 평론을 썼어요.

자기 이름을 내걸고 쓰지 않고요?

그때는 지금보다 필명을 사용하는 경우가 흔했어요. 예를 들어 평론가로도 유명했던 낭만주의 작곡가 로베르트 슈만은 자신이 창간한 『음악 신보』에서 하나도 아닌 여러 개의 필명을 사용한 걸로 유명하죠. 각각의 캐릭터마다 뚜렷한 개성을 담아 마치 역할 놀이하듯이 토론하는

방식으로 비평을 전개했죠.

드뷔시가 만든 캐릭터도 남달랐겠어요.

음악 평론집 『안티 딜레탕트 크로슈 씨』 속 삽화, 1921년
드뷔시가 기고했던 다양한 평론을 엮은 음악 평론집. 드뷔시가 세상을 떠난 3년 후 출간된 것으로, 정작 드뷔시는 이 책의 존재를 알지 못했다.

크로슈 씨는 창조된 캐릭터는 아니고 단순한 필명이었지만, 드뷔시 자신처럼 쌀쌀맞고 퉁명스러웠답니다. 태도는 일관되게 냉소적이었지만 드뷔시의 비평은 참신하고 독창적인 아이디어로 가득했어요. "누구의 조언을 듣기보다 세상의 이야기를 싣고 불어오는 바람 소리에 귀를 기울이라"는 크로슈 씨의 주장을 보면 알 수 있죠. 드뷔시는 전문적인 지식과 견해를 늘어놓는 여타 평론과 달리 틀에 갇히지 않았어요. 전통적인 관습에 얽매인 음악은 신랄하게 비판하고, 아무리 대가라고 해도 그들을 향해 정해진 규칙을 반복하기보다 음악을 자유롭게 놓아줘야 한다는 소신을 피력했어요.

드뷔시는 평론할 때조차 예술가였군요.

자기만의 색채가 강한 음악가라는 사실을 다시금 느낄 수 있는 대목이죠. 드뷔시의 주장은 이후 작품에도 계속 묻어나오는데요. 1903년

8월, 프랑스 욘 지역의 비셴이라는 마을에서 새로운 작업에 착수한 드뷔시는 또 다른 걸작을 탄생시킵니다. 작업 속도가 느리기로 유명한 드뷔시가 1년 반이라는 비교적 빠른 시간에 작품을 완성해서 더욱 주목받았죠.

어떤 음악일지 궁금해요!

바다의 시간

드뷔시가 완성한 작품은 〈바다〉 L.109입니다. 다양한 표현을 선호했던 드뷔시에게 시시각각 변하는 바다는 음악의 소재로 더할 나위 없었을 거예요.

그래도 막상 바다를 음악으로 풀어내려면 좀 막연했겠어요.

워낙 광활하고 변화무쌍하다 보니 아무리 섬세하게 관찰해도 찰나를 놓칠 수 있는 소재가 바다죠. 드뷔시는 그 어려운 걸 해냅니다. 비평가 크로슈 씨가 강조했듯이 드뷔시는 자연이 어떤 이야기를 건넬지 기다렸고 이를 세 부분으로 나눠 자유롭게 표현했어요.

아하, 바다가 세 가지 이야기를 들려준다는 콘셉트군요.

〈바다〉의 부제는 '세 교향적 스케치'인데요. 눈에 담은 바다를 청각적으로 스케치했다는 뜻이죠. 풍경을 바라보며 음악을 떠올리고, 반대로 음악을 들으며 풍경을 연상한다고 할까요. 각각의 스케치를 하나의 악장으로 간주하면 되는데 드뷔시는 악장마다 표제를 달았어요. 1악장은 '바다 위 새벽부터 정오까지', 2악장은 '파도의 장난', 3악장은 '바람과 바다의 대화'입니다.

구성이 그림 같기도 하고 소설 같기도 하네요.

표제는 곡의 내용을 담고 있어서 음악이 어떤 시각적 혹은 문학적 대상을 표현했는지 이해하는 데 도움을 주죠. 하지만 드뷔시가 붙인 표제는 내용을 알려준다기보다 자신의 심상을 나타내는 도구에 가까워요. 앞서 드뷔시 음악에 종종 시적이고 감성적인 제목이 붙는다고 했죠? 드뷔시는 바다가 태양과 만나 붉게 물들고, 때론 물보라를 일으키며, 바람에 흔들리는 세 가지 움직임을 "색과 리듬을 가진 시간"으로 포착한 거예요. 유명한 **3악장 '바람과 바다의 대화'**를 들어볼까요?

폭풍우가 몰아치는 것마냥 긴장감이 넘쳐요.

바람이 거세게 불고 파도가 하늘에 닿을 만큼 솟아오르는 광경을 연상시키죠. 드뷔시는 바람과 바다가 서로 대화한다고 표현해요. 〈바다〉에는 팀파니, 심벌즈, 큰북 등 타악기가 다채롭게 나오는데요.

3악장 도입부에서 그 존재감이 도드라지죠. 팀파니가 규칙적으로 빠르게 연주되며 천둥 치는 효과를 자아내고, 이후 현악기 선율이 어지럽게 얽히며 요동치는 파도를 표현해요. 한바탕 격렬한 폭풍우가 몰아친 후엔 관악기 선율이 등장해서 잠잠해진 바다를 그리죠.

와, 이런 이미지가 음악으로 표현되네요.

이를 두고 드뷔시가 지구 반대편 바다에서 영감을 얻었다는 주장도 있어요. 일본 작가 가쓰시카 호쿠사이의 판화 가나가와의 큰 파도를 볼까요?

가쓰시카 호쿠사이, 〈가나가와의 큰 파도〉, 1830~1832년경
채색 목판화 시리즈인 이 작품은 일본 에도시대에 발달했던 풍속화인 우키요에 양식의 대표작으로 꼽힌다. 우키요에는 서민들의 일상이나 풍경을 주로 다루는 가운데, 초기엔 소설 삽화로 주로 쓰였지만 이후 목판화로 독립하여 대량 생산이 가능해지고 주제와 화풍도 다양해진다.

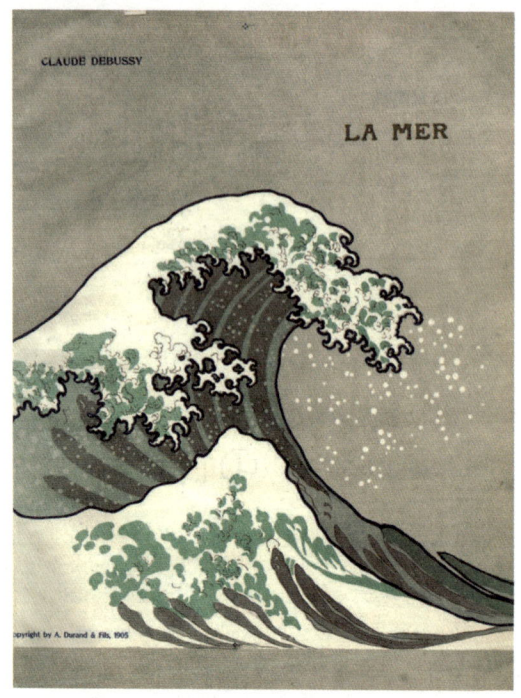

〈바다〉 악보 표지, 1905년

방금 들었던 바다와 흡사한 분위기인데요?

드뷔시가 〈바다〉 초판을 출판하며 표지로 선택한 그림이기도 해요. 19세기 중반부터 20세기까지 서구에서는 일본 예술을 '힙'하다고 여겨서 일본 판화나 도자기의 이국적인 매력에 심취했는데요. 그래서 당시 예술가들도 일본 미술품을 수집하는 건 물론 자기 작품에 적극 반영했어요. 이 현상을 자포니즘이라고 불러요.

그것도 모르고 파리의 드뷔시가 웬 일본 그림을 찾았나 했어요.

〈바다〉는 1905년 10월 15일 첫선을 보이지만, 기대와 달리 호응을 얻지 못했어요. 1907년 3월 미국 초연도 마찬가지였죠. "바다를 기대했는데 연못"이었다, "음색의 팔레트 위에 인상주의 색채가 덕지덕지 묻어 있는 꼴"이라는 평가가 따랐죠. 그러다가 1908년 드뷔시가 지휘자로 나서며 비로소 첫 성공을 거둡니다.

알프레트 스티븐스, 〈일본 의상을 입은 파리 여인〉, 1872년
19세기 당시 유럽인들은 일본의 문화와 예술에 큰 관심을 보였다. 일본풍 인테리어나 의복까지 유행한다.

여전히 드뷔시 작품이 낯설었나 보네요.

워낙 새롭고 독창적이었으니까요. 드뷔시의 작품을 서툴게 해석한 지휘자와 오케스트라 탓도 무시할 수 없었고요. 물론 가장 큰 문제는 드뷔시 자신에게 있었지만요. 이 시기가 바로 드뷔시의 사생활 이슈가 불거지며 대중이 적대적으로 돌아섰을 때거든요.

또 사생활 문제가요?

하얗게 부서진 자유의 대가

드뷔시에게 성공과 명성은 바다의 물보라 같았어요. 코앞까지 오는가 싶으면 하얗게 부서지고 말았죠. 〈바다〉를 시작할 때와 끝냈을 때 드뷔시 곁에는 다른 연인이 있었어요. 드뷔시의 사생활에 대해 이야기했던 시점으로 다시 가보죠. 1897년 가비가 떠나고, 드뷔시는 1899년 마리 로잘리 텍시에라는 여인을 만났는데요. '릴리'라는 애칭으로 불린 그녀는 가비의 친구이자 모델이었어요. 두 사람은 그해 10월 19일 결혼식을 올리죠.

전 여친의 친구이지만, 어쨌든 결혼이라는 걸 했네요!

두 사람의 결혼 생활은 장밋빛이 아니었어요. 작업 속도가 느리고 대중이 좋아하는 곡을 쓰지 않은 드뷔시는 이렇다 할 수입이 없었으니까요. 5년간 드뷔시에게 매달 500프랑을 지급했던 출판업자 조르주 아르트망이 1900년 사망하자 고정 수입마저 끊기게 되죠. 상황이 너무나 절망적인 나머지 부부는 둘 사이 생긴 아이를 낙태하는 극단적인 선택까지 했어요.

예술가로서는 몰라도 남편으로서는 최악이네요.

그래도 드뷔시가 완전히 무책임한 남편은 아니었어요. 아내에게 뭐라도 해주기 위해 피아노 레슨도 하고 평론도 썼으니까요. 그런 점

드뷔시와 릴리
릴리는 생활력 강하고 가정적인 여성이었다. 드뷔시는 도리어 릴리의 태도가 예술적이지 못하다며 불만을 가진다.

에서 오페라 〈펠레아스와 멜리장드〉의 성공, 레지옹 도뇌르 훈장 서훈은 가난한 부부에게 큰 선물이었죠. 드뷔시는 늘어난 수입에 안도했지만, 유명 인사가 되는 건 달갑지 않았어요. 특히 사생활 노출을 극도로 불편해했고, 결국 이 문제가 드뷔시의 발목을 잡죠.

유명해지는 데엔 늘 대가가 따르는 법이죠.

〈바다〉를 작곡하던 1904년에 사건이 터집니다. 드뷔시가 엠마 바르다크라는 여인과 사랑에 빠진 거예요. 엠마는 은행가 시지스몽드 바르다크의 아내로, 드뷔시와는 오래전부터 알고 지낸 사이였는데 그만 눈이 맞아버렸죠. 그해에 드뷔시는 매년 함께 여름을 보낸 릴리

저지섬
1904년 여름, 드뷔시는 엠마와 영국령 저지섬으로 몰래 여행을 떠난다. 당시 〈기쁨의 섬〉을 작곡하던 드뷔시는 환상적이고 행복한 감정을 이 곡에 담는다.

의 친정 마을에도 곧 따라가겠다 해놓고 가질 않아요. 대신 편지를 보내 예술과 결혼을 병행하는 게 어렵다는 논리를 내세우죠.

해도 해도 너무하네요. 고생시킬 때는 언제고.

릴리는 드뷔시에게 이혼 의사가 없음을 분명히 밝혀요. 자기를 떠나면 목숨을 끊겠다는 경고를 날리죠. 그래도 드뷔시가 돌아오지 않자 혼자 남은 릴리는 결혼기념일을 며칠 앞둔 1904년 10월 13일, 스스로 권총을 겨누고 맙니다.

가비도 자살을 시도하지 않았었나요?

가비의 자살 소동은 소문에 불과했던 반면 릴리는 실제로 방아쇠를 당겨요. 척추에 총알이 박히는 중상을 입은 릴리는 다행히 목숨을 건졌지만 평생 엄청난 고통에 시달리죠. 드뷔시가 음악계에서 셀럽이었던 만큼 언론은 떠들썩하게 사건을 소개했고, 대중은 물론 지인들도 드뷔시에게 등을 돌리고 말죠.

누가 봐도 드뷔시 잘못이니까요.

드뷔시와 엠마
1903년 처음 만났을 때 엠마는 드뷔시가 가르치던 학생 라울 바르다크의 어머니였다. 엠마는 재능 있는 가수이자 프랑스 음악가 가브리엘 포레의 뮤즈이기도 했다.

드뷔시는 릴리와 성격도 맞지 않고, 자기가 작품을 많이 못 쓴 것도 릴리 때문이라고 항변했어요. 하지만 사람들의 마음을 되돌리진 못했죠. 새 연인 엠마가 워낙 잘살았고, 엄청난 갑부였던 그녀의 삼촌의 유산도 상속받을 것으로 알려졌었거든요. 드뷔시는 돈에 눈이 멀어 조강지처를 버린 파렴치한이라는 비난을 피할 수 없었죠.

1905년 봄, 드뷔시와 엠마는 스캔들을 피해 영국으로 향하고 각자의 숙제였던 기존 부부 관계를 정리해요. 그해 8월 드뷔시는 법원으로부터 매달 400프랑의 연금을 지급하라는 명령을 받고 릴리와 이혼하죠. 그리고 가을이 되어서야 드뷔시와 엠마는 파리로 돌아오는데요. 과연 어떤 일이 그들을 기다리고 있을지 만나러 가볼까요?

필기노트
03. 예술과 현실의 간극

1894~1900년은 드뷔시가 평생 가장 적은 수의 작품을 쓴 기간이다. 이 시기 드뷔시는 국가 훈장을 받는 등 명성을 쌓지만 사생활 문제가 불거져 스캔들의 주인공이 된다. 그럼에도 드뷔시의 유일한 오페라 〈펠레아스와 멜리장드〉, 관현악곡 〈바다〉의 탄생은 드뷔시만의 독창적인 작품 세계가 건재함을 보여준다.

트러블 메이커 드뷔시	드뷔시의 연애 관계는 늘 복잡했음. 사생활 이슈는 드뷔시의 앞길을 방해했으며 인간관계에도 악영향을 미침. **(1) 가브리엘 뒤퐁(가비)** 1890~1897년. 가비와 동거하던 도중 1894년 드뷔시가 돌연 다른 여성과 약혼을 발표하며 스캔들을 일으킴. **(2) 마리 로잘리 텍시에(릴리)** 1899~1905년. 첫 번째 아내로, 1904년 드뷔시가 불륜을 저지르자 그해 릴리가 권총 자살을 시도함. **(3) 엠마 바르다크** 1904~1918년. 두 번째 아내로, 배우자가 있는 상태에서 사랑에 빠져 각자 이혼 후 재혼함.
유일무이한 오페라의 탄생	**〈펠레아스와 멜리장드〉** 모리스 마테를링크의 희곡을 원작으로 한 오페라. **드뷔시만의 오페라** 바그너와 비슷한 듯 다른 독창성이 돋보여 새로운 유형의 오페라를 제시했다는 평. ⇒ 표현은 억제하되, 감정 및 서사는 풍부하게 전달한 작품.

바그너	드뷔시
종결 없이 선율이 무한히 흘러가는 음악 ≒ 무한선율	특정한 목적을 두지 않고 극의 흐름에 스며들도록 구성한 음악
인물, 사건, 감정 등을 떠올릴 수 있게 유도하는 다수의 모티프 구성 ≒ 라이트모티프	중심 인물에만 핵심 모티프 하나씩만을 부여, 이를 변형하는 식으로 전개.

바다가 전하는 이야기	**〈바다〉** 드뷔시의 대표작이 된 관현악곡. 부제 '세 교향적 스케치'답게 3악장으로 이루어져 있으며 다양한 바다의 모습과 심상을 담음. **〈가나가와의 큰 파도〉** 가쓰시카 호쿠사이의 판화. 〈바다〉 초판 출판 시 드뷔시가 이 그림을 직접 표지로 택함. 당시 자포니즘 현상을 엿볼 수 있음. 참고 **자포니즘** 19~20세기 서구 사회에서 유행하던 일본풍의 사조.

IV

그럼에도 찬란하게
― 새 출발, 그리고 마지막

영혼의 거울

드뷔시는 아이와 함께
부모라는 이름으로 다시 태어난다.
각색의 선율과 리듬으로 포장한 선물꾸러미엔
딸을 향한 애정과 자신의 어린 시절에 대한
위로가 담겼다.

나는 어린아이와 같은 순수한 솔직함으로
내면의 환상을 노래하고 싶다.

- 클로드 드뷔시

01

불편한 아름다움

#클로드 엠마 드뷔시 #어린이의 세계
#케이크워크 #니진스키 #스트라빈스키 #놀이

부모가 된다는 건 새로운 차원의 보람이자 행복이죠. 자유로운 영혼의 소유자 드뷔시도 예외가 아니었어요. 1905년 가을, 영국에 머물던 드뷔시는 엠마와 함께 프랑스 파리로 돌아옵니다. 둘 사이에 아이가 생겼거든요. 그해 10월 30일, 드뷔시의 유일한 딸 클로드 엠마 드뷔시가 태어났어요.

드뷔시가 아빠가 됐다고요?

누구보다 자기중심적이었던 드뷔시도 딸 앞에서는 속수무책이었어요. 드뷔시는 딸을 '슈슈'라고 불렀는데요. 프랑스에서 슈슈는 총애하는 대상을 부르는 애칭입니다. 대놓고 딸을 슈슈라고 칭했으니 드뷔시가 얼마나 딸을 예뻐했는지 짐작할 수 있죠. 오늘날로 치면 딸바보라고 할 수 있겠네요. 이렇듯 슈슈의 탄생과 더불어 드뷔시의 인생은 새로운 페이지로 넘어갑니다.

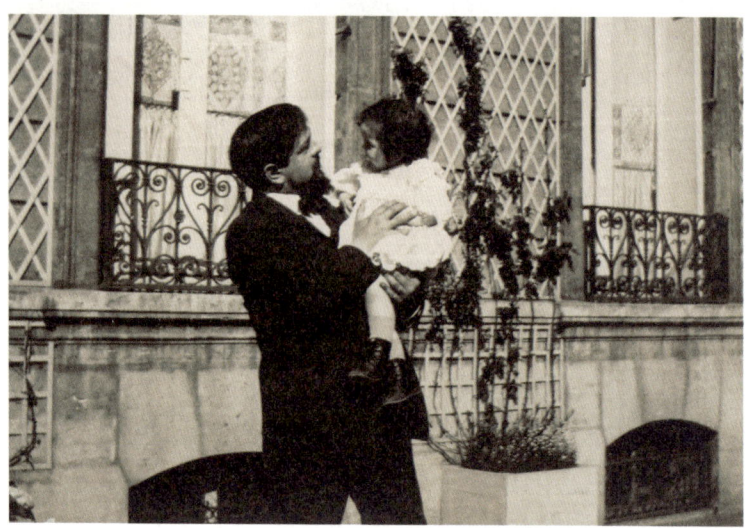

드뷔시와 슈슈, 1909년

리틀 드뷔시의 탄생

하긴 자식이 태어나면 부모도 함께 태어난다고 하잖아요.

슈슈는 그야말로 '리틀 드뷔시'였어요. 생김새는 물론, 고집 세고 독립적이며 예민한 감수성까지 아빠를 쏙 빼닮았죠. 슈슈가 태어난 지 3년 후인 1908년 1월 20일, 드뷔시는 엠마와 정식으로 결혼식을 올렸는데요. 두 차례 큰 스캔들을 겪으며 결혼에 회의적이었던 드뷔시로서는 슈슈를 위해 큰 결심을 한 거죠. 엠마와의 관계가 순탄치 않을 때도 슈슈를 향한 드뷔시의 애정은 변함이 없었어요.

드뷔시가 딸에게 좀 유난했군요.

드뷔시의 삶 곳곳에 슈슈가 새겨져요. 드뷔시는 타지에 머무를 때면 늘 딸에게 다시 만날 날을 고대한다며 편지를 썼어요. 우리가 알던 드뷔시가 맞나 싶을 정도로 다정하고 따뜻한 편지였죠. 하지만 안타깝게도 슈슈는 14살이 되기 전 급성 감염병인 디프테리아에 걸려 세상을 떠나고 말아요.

저런! 자신의 전부였던 딸을 잃다니 엄청나게 괴로웠겠어요.

그나마 다행이라고 해야 할까요? 드뷔시는 슈슈가 사망하기 1년 전 이미 세상에 없었어요. "나의 작은 슈슈가 존재하지 않았다면 진작 목숨을 끊었을 것"이라고 말하던 드뷔시였으니 만약 생전에 자신보다 딸을 먼저 떠나보냈다면 고통을 감당하지 못했을 거예요.

어린이의, 어린이에 의한, 어린이를 위한

슈슈가 태어난 후 드뷔시는 《어린이의 세계》라는 피아노 모음곡을 딸에게 헌정해요.

제목이 독특하네요.

여섯 곡으로 이루어진 《어린이의 세계》는 제목이 모두 재미있어요. 〈짐보의 자장가〉, 〈눈송이가 춤을 추고 있다〉, 〈어린 양치기〉 등 매우

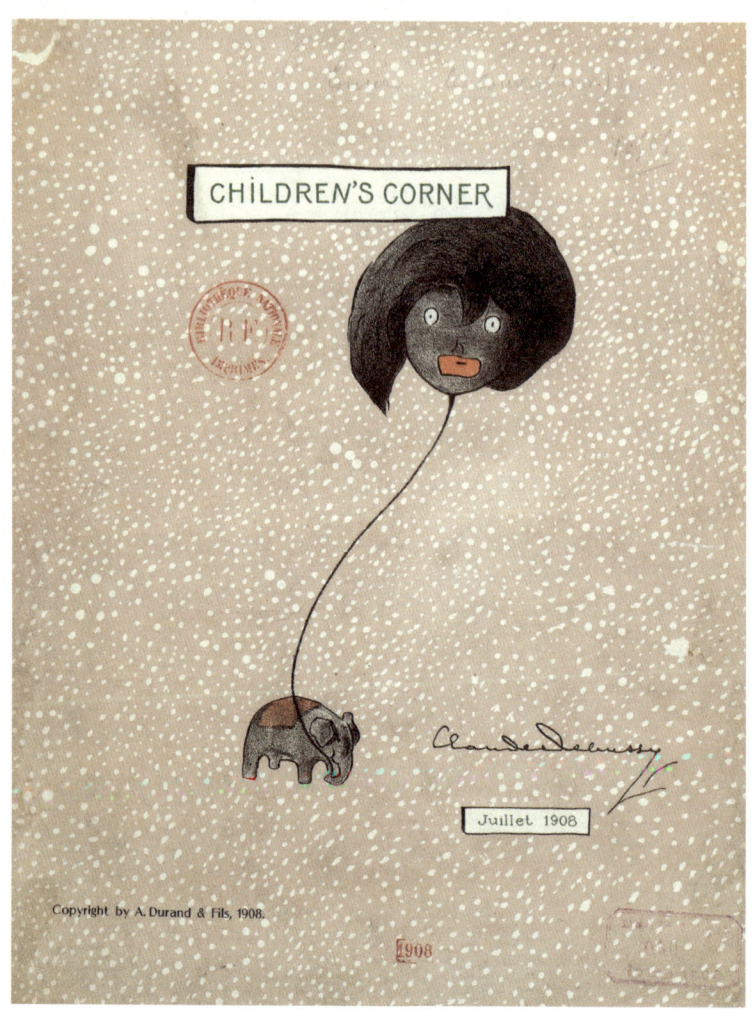

《어린이의 세계》 초판 악보 표지, 1908년
드뷔시가 디자인한 악보 표지. 표지의 코끼리는 슈슈가 갖고 놀던 코끼리 인형인 듯하다. 모음곡 중 두 번째 곡 〈짐보의 자장가〉는 장난감 코끼리 '짐보'를 가지고 노는 어린이를 연상시킨다.

동화적이죠. 작품은 당시 유행하던 문화와 정서를 반영했는데요. 이제 막 움트던 대중음악 요소를 세련되게 녹여냈어요.

드뷔시같이 퉁명스러운 사람이 동심의 세계를 그린다는 게 신기한데요.

드뷔시는 생각보다 순수했다고 해요. 어린이처럼 장난기가 넘쳤고 천진한 상상을 즐겼죠. 물론 드뷔시의 유년 시절은 알다시피 풍족하지 못했어요. 시대적 정서도 오늘날과 달랐고요. 어린이를 '작은 어른'으로 여기며 노동력으로 간주했던 시대였으니까요. 학교에 다니지 못하고 길거리를 전전하거나 공장에서 일한 아이들이 많았죠. 프랑스에선 혁명을 기점으로 교육의 필요성이 제시되었지만, 전 국민

섬유 공장에서 일하는 아동 노동자, 1911년
산업혁명 이후 자본가들은 아동을 노동자로 고용하여 수익을 냈다. 숙련된 성인보다 낮은 임금을 받으며 착취당한 아동 노동자는 사회 문제로 자리 잡았다.

을 대상으로 한 무상 의무 교육은 1880년대에 비로소 시행되었어요. 1862년생 드뷔시는 특권층만 학교에 다니던 세대에 해당되죠. 《어린이의 세계》는 드뷔시가 겪은 결핍이 피워낸 한 송이 꽃일지도 몰라요. 꾸밈없고 환상적인 느낌이 가득하죠.

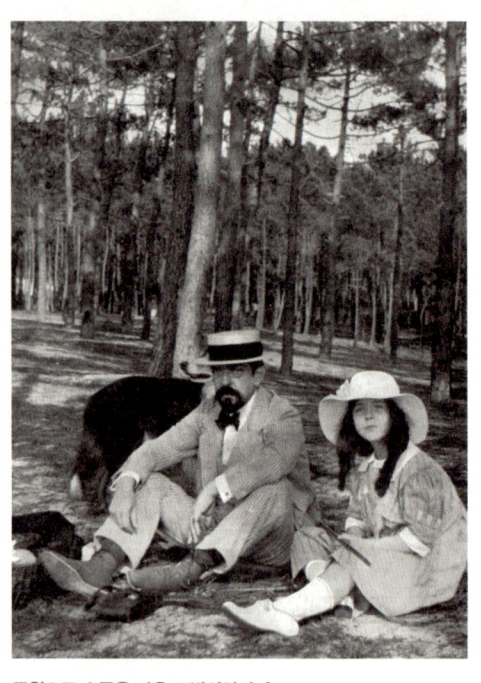

공원으로 소풍을 나온 드뷔시와 슈슈

딸을 위한 작품 그 이상의 의미가 담겼군요.

드뷔시는 슈슈에게 헌정한 작품에 자신이 못다 이룬 어린 시절의 꿈을 투영한 듯해요. 물론 과거에도 어린이를 위한 피아노 소품이 있었지만, 대부분 어린이를 교육하는 목적이었어요. 그러다가 19세기 초 슈만의 〈어린이 정경〉 Op.15를 시작으로 어린이의 세상을 표현한 작품들이 나왔죠.

드뷔시의 《어린이의 세계》도 그와 비슷해서 어린이가 상상할 법한 장면과 심상이 담겨 있는데요. 듣다 보면 어린 날의 순수함이 되살아나는 느낌을 받을 거예요.

얼른 듣고 싶어요!

두 얼굴의 유희

앞서 소개했던 드뷔시의 〈그라두스 아드 파르나숨 박사〉라는 곡을 기억하세요?

워낙 제목이 특이해서 기억이 나요.

그 작품이 《어린이의 세계》의 첫 곡이에요. 전통적인 음악 문법을 익살맞게 풍자했죠. 저는 이 곡을 들으면 무미건조한 곡을 무한 반복하다가 싫증을 내는 어린 피아니스트가 떠올라요. 이번 장에서는 여섯 번째 곡 〈골리워그의 케이크워크〉를 감상할게요. 제목에 담긴 의미부터 음악적 스타일까지 파격적인 곡이에요.

제목이 무슨 말인지 종잡을 수 없네요. 발음도 생소하고요.

골리워그는 흑인처럼 검은 얼굴에 두꺼운 입술을 가진 헝겊 인형이에요. 익살스러우면서 기괴한 모습을 하고 있죠. 이 곡은 그런 골리워그가 케이크워크라는 춤을 추는 장면을 묘사하는데요. 그

골리워그 캐릭터
영국 동화작가 플로렌스 업턴의 삽화에 처음 등장한 캐릭터로, 어린이들의 사랑을 듬뿍 받는다.

민스트럴쇼 포스터, 1900년
19세기 중후반 미국에서는 백인 배우가 흑인으로 검게 분장하고 흑인풍 노래와 춤을 선보이는 코미디 쇼인 민스트럴쇼가 유행했다. 짐 크로는 민스트럴쇼에 등장하는 대표적인 캐릭터로, 이는 공공장소 내 흑인과 백인의 분리 및 차별을 규정한 '짐 크로법' 명칭의 기원이 되기도 했다.

흥겨움 이면에는 가슴 아픈 역사가 있답니다.

케이크워크라면 케이크처럼 걷는 건가요?

케이크워크는 19세기 말 미국 남부의 흑인들이 추던 춤이에요. 흑인 노예가 백인의 춤을 추면서 흥을 돋우면, 보상으로 케이크를 받은 데서 유래했다고 하죠. 익숙치 않은 것을 어설프게 따라 하면 과장되고 우스워 보이잖아요. 당시 백인이 흑인을 바라보는 시각이 그러했어요. 케이크 하나를 받자고 우스꽝스러운 춤을 추었던 흑인의 모

습을 조롱한 것도 모자라 장르적으로 소비한 거죠.

불편한 진실이 숨어 있었군요.

그러니 이 곡도 인종차별적인 시각에서 자유롭지 않아요. 괴상하게 생긴 흑인 인형이 우스꽝스럽게 춤추는 걸 그리고 있으니까요. 실제로 《어린이의 세계》는 케이크워크가 막 프랑스에 들어왔을 무렵 작곡되었어요. 케이크워크의 반주 음악은 1900년 미국에서 온 존 필립 수자의 밴드가 처음 프랑스에 선보였고, 2년 뒤 춤도 소개되죠. 드뷔시는 1905년에 이 쇼를 처음 접했다고 해요.

프랑스 사람들도 이 쇼를 좋아했나 봐요.

유럽에 상륙한 케이크워크는 빠르게 퍼져나가며 유행했어요. 그러나 모순적이게도 유럽인들은 이국적이고 낯선 것에 매혹을 느끼면서 동시에 경계하고 혐오했죠. 케이크워크의 비틀거리고 절뚝이는 리듬과 몸짓을 문명 이전의 원초적 상태로 돌아가는 퇴행이자 도덕적 타락이라며 비판했어요.

그럼 드뷔시가 오히려 민감한 소재를 과감히 가져온 면도 있네요.

케이크워크는 래그타임이라는 음악에 맞춰 추었어요. 래그타임은 19세기 말 미국의 술집에서 흑인 피아니스트가 즐겨 연주한 음악인

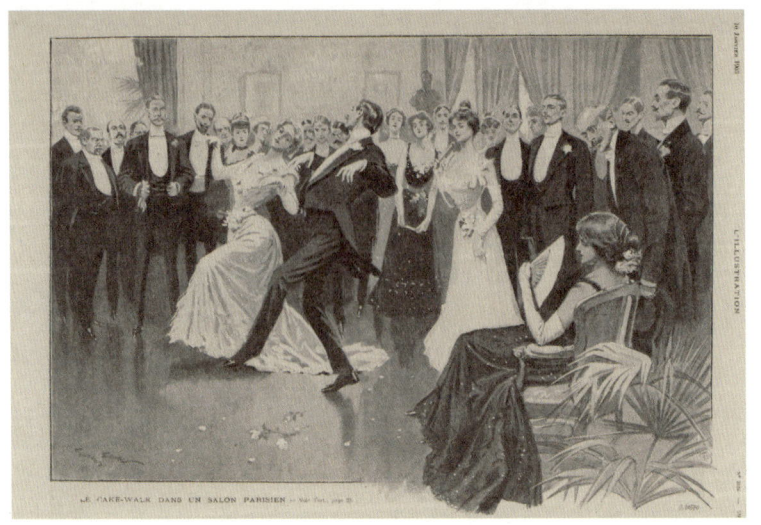

파리 살롱에서 케이크워크를 추는 사람들, 1903년경
백인들이 래그타임 리듬에 맞춰 케이크워크를 추는 모습. 래그타임의 핵심인 싱커페이션은 사람들의 긴장을 놓게 하는 효과가 있는데, 실제로 싱커페이션의 어원인 'syncope'는 졸도라는 뜻이다. 이에 케이크워크는 '간질 댄스'라 불리기도 했다.

데 훗날 재즈의 중요한 뿌리가 되죠. 왼손으로 규칙적인 2박자를 연주하는 동안 오른손으로 선율과 리듬을 이용해 박자의 악센트를 역전시키는 게 특징이에요. 센 박 다음에 여린 박이 나오는 '강-약-중강-약'의 전형적인 순서를 '약-강'으로 뒤바꾸는 거죠. 이를 싱커페이션, 우리말로는 당김음이라고 합니다. 음악을 들을 때 어딘지 모르게 자꾸 어긋나는 느낌이 드는 이유는 싱커페이션 때문이에요.

자유로운 드뷔시의 영혼과 잘 어울리는 음악이네요.

10년 후 유럽에서도 재즈 열풍이 불면서 이런 음악이 대중적으로 널

리 퍼지지만, 이때까지만 해도 여전히 낯설었죠. 비평가 루이 랄루아는 "드뷔시의 케이크워크가 어린이들을 타락에 빠뜨릴지도 모른다"고 우려했을 정도로요. 틀에 얽매이기 싫어한 드뷔시가 어린이의 환상을 빌려 새로운 흐름을 꾀했다고 볼 수 있어요.

단순한 피아노 소품인 줄 알았는데 다양한 의미가 있네요.

혁신의 음악, 파격의 몸짓

드뷔시의 삶이 슈슈의 등장으로 바뀐 것처럼 엠마와의 결혼도 마찬가지였는데요. 엠마의 전남편은 부유한 은행가였고, 엠마 역시 상류층 여인이어서 자연스럽게 드뷔시의 생활 수준도 높아졌어요. 드뷔시는 엠마와 6년간 파리 불로뉴 숲 근처 부촌에서 살았는데 요리사, 하녀, 보모를 고용하고 여름마다 비싼 호텔에서 휴가를 보냈죠.

돈이 많이 들었겠는데요?

당연히 훨씬 많은 수입이 필요했어요. 드뷔시가 출판업자 뒤랑에게 보낸 편지에서 "매달 3천 프랑이 부족해 어찌할 바를 모르겠다"라고 말하는 걸 보면, 호화로운 생활을 유지하는 게 쉽지 않았다는 것을 알 수 있죠. 드뷔시는 악보 출판과 공연권 인세로 기본 생활비를 충당했는데요. 여기에 비평도 하고 지휘자로 무대에 섰기 때문에 수입이 좋

을 때는 꽤 많이 벌었지만 결국에는 빚을 지곤 했어요.

겉만 번지르르한 상류층이었군요.

다행히 드뷔시의 명성은 날로 높아졌어요. 오페라 〈펠레아스와 멜리장드〉는 1907년과 1908년에 걸쳐 독일 프랑크푸르트와 미국 뉴욕을 시작으로 여러 나라에서 막을 올렸고, 1908년엔 드뷔시의 첫 번째 전기가 출판되었죠. 이처럼 드뷔시의 음악은 프랑스를 넘어 유럽과 미국에 소개되기 시작해요. 오스트리아 음악가이자 지휘자였던 구스타프 말러가 1910년 드뷔시의 《세 개의 녹턴》과 〈목신의 오후 전주곡〉을 여러 달에 걸쳐 지휘할 정도였죠. 무엇보다 〈목신의 오후 전주곡〉의 발레 공연이 화제를 모았어요.

부촌에 살던 시절의 드뷔시, 1905년
드뷔시는 불로뉴 숲 근처 호화로운 저택에 살며 상류층 삶을 영위한다. 생활비를 충당하기 위해 지휘자로도 데뷔한 드뷔시는 1908년 1월 〈바다〉, 다음 해 4월 영국 런던에서 〈목신의 오후 전주곡〉을 지휘한다.

〈목신의 오후 전주곡〉이 발레 음악이었나요?

원래는 아니었어요. 당시 파리에서 인기였던 발레단의 스타 무용수 바츨라프 니진스키 덕분인데요. 니진스키가 말라르메의 시를 발레로 재해석하며 드뷔시의 〈목신의 오후 전주곡〉을 사용한 거죠.

니진스키의 〈목신의 오후〉 포스터, 1912년
1912년 5월 29일 파리의 샤틀레 극장에서 초연한 작품. 니진스키가 말라르메의 시를 각색하고 안무를 짜서 화제가 되었다.

와, 드뷔시에게 좋은 일이었겠는데요.

그 반대였답니다. 니진스키의 공연은 1912년 5월 29일 파리에서 초연되는데, 작품을 본 드뷔시는 민망함에 얼굴이 화끈거리고 모욕감까지 느껴요. 드뷔시는 이전부터 극음악과는 유난히 연이 닿지 않았는데요. 관심을 기울이는 데 비해 끝이 항상 안 좋았죠. 1902년 오페라 〈펠레아스와 멜리장드〉 초연 이후 근 10년간 극작가와 시인의 요청으로 여러 차례 극음악을 시도했지만 완성된 작품은 소수에 불과했어요. 발레에서도 마찬가지였고요.

극음악에 무슨 징크스라도 있나 봐요.

니진스키의 〈목신의 오후〉 공연을 주관한 곳은 '발레 뤼스'였어요. 발레 뤼스는 1909년 러시아 무용수 세르게이 댜길레프가 파리에서 창단한 발레단인데요. 창단 첫 해부터 댜길레프는 드뷔시와 함께 〈마스크와 베르가마스크〉라는 작품을 만들고자 했어요. 드뷔시가 직접 시나리오를 쓰고 작곡했지만, 별다른 진척이 없자 1910년 이 프로젝트는 아쉽게도 중단되었죠. 그래도 발레를 향한 드뷔시의 도전은 계속되었어요. 다음 해 도발적인 공연으로 유명했던 무용수 모드 앨런의 의뢰를 받아 발레 〈캄마〉 L.125를 제작했죠.

이 작품은 무사히 올라갔나요?

〈캄마〉 역시 순탄치 않았어요. 고대 이집트를 배경 삼은 〈캄마〉는 시나리오만 드뷔시와 앨런이 같이 쓰고, 음악과 안무는 각자가 맡아서 진행했는데요. 1912년 피아노 버전을 완성한 드뷔시가 오케스트라 버전으로 편곡하는 과정에서 사건이 터지고 말았어요. 피아니스트 출신이었던 앨런이 까다롭게 굴자 화가 난 드뷔시가 작업을 중단했죠. 결국 〈캄마〉의 음악은 샤를 케클랭이라는 작곡가가 마무리했고, 드뷔시가 세상을 떠난 후 1924년에서야 초연됩니다. 그러니 이미 발레에 좋지 않은 기억을 가진 드뷔시에게 니진스키가 결정타를 날린 셈이었죠.

뭐가 그렇게 문제였을까요?

드뷔시도 '한 파격'했지만 니진스키는 한술 더 떴어요. 니진스키는 〈목신의 오후〉에서 드뷔시의 몽환적이고 나른한 음악 위에 각지고 딱딱한 안무를 얹었는데요. 무용수의 몸통은 정면을 바라보고, 고개는 옆으로 돌리고, 팔다리는 구부린 상태를 유지하는 식이었죠.
니진스키가 고대 그리스 화병에 새겨진 인물 문양에서 영감을 얻은 이 안무는 한마디로 '도발'이었어요. 안무가가 의도한 2차원적 이미지는 아름답고 우아한 곡선으로

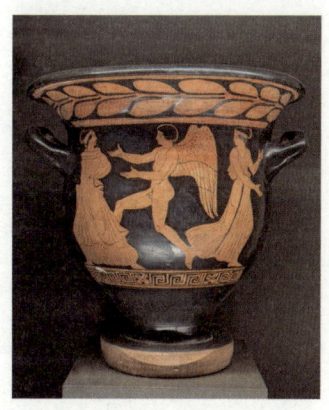

고대 그리스 자기,
기원전 420~기원전 410년

목신을 연기하는 니진스키, 1912년
목신이 님프가 두고 간 베일에 몸을 맡기는 장면. 니진스키는 베일 위에서 목신의 욕망과 환상을 표현했지만, 드뷔시는 불쾌해한다.

상징되는 발레의 몸짓을 거스르고 있었죠.

파격을 넘어 우스꽝스러웠을 것 같아요.

니진스키는 현대발레의 시대를 연 위대한 인물이지만, 드뷔시는 그의 안무를 "종이상자 같다"며 폄하했죠. 음악의 세세한 박자나 섬세한 속도를 무시한 채 배경으로 취급한 것도 원작자로서 마음에 들지 않았을 거예요. 결정적으로 니진스키는 마지막 장면, 즉 님프가 두고 떠난 베일 위에서 성적 쾌감을 느끼는 목신의 모습을 관능적으로 연출했는데요. 이 대목에서 관객들은 큰 충격을 받았고 드뷔시도 혐오스러워 했어요.

니진스키 때문에 드뷔시의 음악이 에로틱해졌겠어요.

음악 천재와 떠오르는 신성의 만남

니진스키의 안무에 당혹감을 느꼈지만, 드뷔시는 그해에 발레 뤼스와 또 다른 작업을 시작합니다.

발레 뤼스라면 질렸을 텐데 다시 일을 한다고요?

결국 돈 때문이죠. 드뷔시가 음악으로 큰돈을 만질 기회는 극음악을 만들 때뿐이었으니까요. 오페라 〈펠레아스와 멜리장드〉는 물론 니진스키가 〈목신의 오후 전주곡〉을 발레 음악으로 쓸 때도 마찬가지였어요. 드뷔시는 댜길레프와 계약할 때 1만 프랑을 받았는데요. 성공작으로 여겨지는 〈바다〉의 수입이 2천 프랑이었음을 감안하면 극음악이 확실히 돈벌이가 되었죠. 그렇게 드뷔시는 1912년 6월 18일, 발레 〈놀이〉의 음악을 작곡하겠다는 계약서에 서명합니다.

놀이요? 발레 제목 치고는 좀 밋밋한데요?

작품의 원제는 'Jeux'로, 영어로 하면 'Play'예요. 〈놀이〉는 댜길레프, 드뷔시, 니진스키라는 스타 예술가들이 뭉쳐 각각 시나리오, 음악, 안무를 맡아 협업한 야심작이었어요. 이 작품은 그해 4월 막 개관한 파

샹젤리제 극장, 1913년
발레극장, 연극극장, 소극장 등 독립된 3개의 극장을 묶어놓았다. 메인인 발레극장은 1913년 개관 당시 댜길레프의 레퍼토리를 선보였는데, 여기에는 드뷔시와 스트라빈스키의 초연작도 포함되었다.

리의 샹젤리제 극장에서 1913년 5월 15일 초연되었는데요. 안타깝게도 공연 타이밍이 좋지 않았어요. 2주 후인 5월 29일, 이고르 스트라빈스키의 문제작 〈봄의 제전〉이 이곳에서 열리는 바람에 묻히고 말죠. 이 작품 역시 댜길레프 사단의 작품이었으니 아이러니하죠?

〈봄의 제전〉이 그만큼 대단한 작품인가요?

〈봄의 제전〉은 너무 파격적인 나머지 초연 후 폭동에 가까운 난리까지 났었어요. 당시 스트라빈스키는 1910년 〈불새〉, 1911년 〈페트루

슈카〉를 작곡해서 발레
뤼스의 흥행을 주도한
러시아 출신의 젊은 신
예였는데요. 〈봄의 제
전〉으로 이슈의 정점을
찍었죠. 충격적인 소재
와 줄거리, 듣도 보도
못한 도발적인 음악과
전위적인 안무에 관객

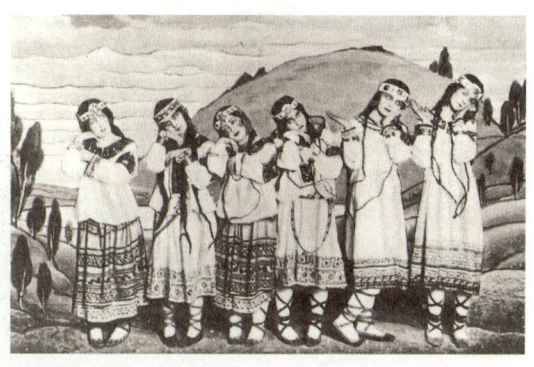

〈봄의 제전〉 초연 당시 의상과 무대 배경
이교도들이 봄을 맞이하며 신에게 사람을 제물로 바치는 내용을 담았다. 신비롭고 원시적인 음악이 극의 분위기를 극대화한다.

들은 그야말로 경악을 금치 못했답니다.

관객들이 반감을 가졌다면 드뷔시에게 유리한 거 아닌가요?

화제성에서 밀린 거죠. '노이즈 마케팅'이라고 할까요? 일단 〈봄의 제전〉에 사람들의 관심이 쏠렸고, 이후에는 작품의 진면목이 확인되면서 야유가 찬사로 바뀌어 인기를 끌었거든요.

스트라빈스키가 드뷔시의 라이벌로 떠오른 거군요.

꼭 그렇지는 않았어요. 드뷔시와 스트라빈스키는 1910년 사티의 소개로 처음 만났는데요. 당시 드뷔시는 48세, 스트라빈스키는 28세로 나이 차이가 스무 살이나 났어요. 드뷔시는 이미 자기 세계를 개척한 대가였고, 스트라빈스키는 러시아에서 갓 건너온 신예였죠. 드

뷔시는 러시아 음악의 이국성을 현대적 감각으로 녹여낸 스트라빈스키의 〈불새〉와 〈페트루슈카〉를 극찬했어요. 〈봄의 제전〉도 마음에 들었는지 이 작품의 피아노 버전을 스트라빈스키와 함께 연주하기도 해요.

이제 드뷔시보다 새로움에 앞선 신예가 등장하네요.

'새로움'은 추상적이고 상대적인 개념이라 우열을 가릴 수 없다고 생각해요. 아무튼 훌륭한 작품은

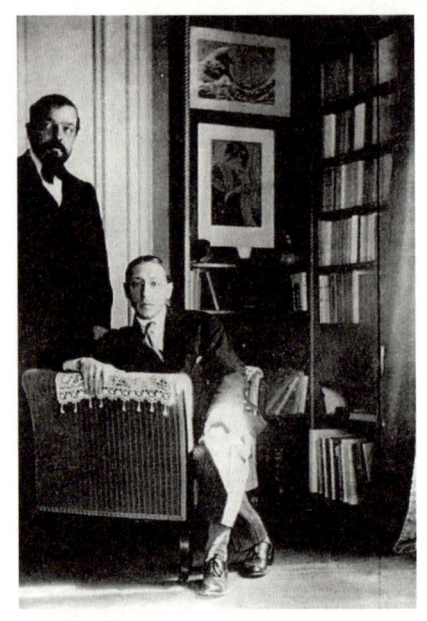

드뷔시와 스트라빈스키, 1910년
두 사람이 처음 만난 날 사티가 찍은 사진. 스트라빈스키의 〈불새〉의 초연 직후 이루어진 만남에서 드뷔시는 스트라빈스키의 천재성에 극찬을 보낸다.

어떻게든 그 가치가 드러나기 마련이니까 드뷔시를 걱정할 필요는 없어요. 〈놀이〉 역시 나중에 재조명되었어요. 이 작품은 특이하게도 1막으로 이루어져 있는데 그만큼 내용도 간단하죠.

무슨 '놀이'길래 간단하다는 거죠?

해 질 녘 공원에서 테니스를 치던 한 소년과 두 명의 소녀가 잃어버린 테니스공을 찾아요. 시간이 흐르며 천진난만하게 장난치던 세 사람에게 미묘한 감정이 싹트는데요. 그 순간 어디선가 날아온 테니스

공에 분위기가 깨지고, 세 사
람은 어스름한 저녁 빛으로
뛰어가며 끝이 나죠.

그게 끝이에요? 너무 단순해
서 오히려 심오한 느낌이 들
어요.

그만큼 서사나 인물들의 감
정을 관객에게 전달하기가
쉽지 않은 작품이죠. 드뷔시
는 오묘한 분위기와 인물의
섬세한 심리를 최대한 살려
서 음악에 담아요. 신비롭게
시작하는 도입부를 지나면 서로 다른 느낌의 리듬이 조화를 이루며
아름답고도 꿈결 같은 분위기를 만들죠. 정적인 리듬으로 표현한 사
랑의 감정과 동적인 리듬으로 묘사한 테니스 동작이 서로 굽이친다
고 할까요. 다채로운 음색의 향연은 물론, 속도와 강세의 잦은 변화
도 매력적이고요. 다만 추상적인 줄거리와 애매한 정서가 대중의 마
음을 사로잡지 못했다는 점이 문제였죠.

등장인물이 달랑 세 명이라니 심심했을 것 같기도 해요.

맞아요. 드뷔시는 이번에도 니진스키의 안무를 마음에 들어 하지 않았어요. "발끝으로는 박자를 표현하다가도 갑자기 가만히 서서 음악이 지나가는 걸 쳐다보기만 했다"며 "끔찍했다"는 총평을 남기죠. 이후 〈놀이〉는 주로 관현악용이나 피아노곡으로 즐겨 연주되고 있어요.

자기 세계가 확고한 예술가들의 협업이라니… 쉽지 않을 것 같아요.

발레 〈놀이〉에 출연한 니진스키, 1913년

드뷔시는 독창적인 작품 세계를 구축하며 독보적인 음악가로 자리 잡습니다. 예민한 성정에도 불구하고 그의 삶을 들여다보면 인간적인 면모도 발견할 수 있는데요. 우리처럼 슬럼프에 빠지기도 했고, 돈을 벌기 위해 열심히 일도 했죠. 한편 말년에 접어들면서 드뷔시의 얼굴에는 점점 그늘이 드리웁니다. 과연 무슨 일이 있었을까요?

필기노트

01. 불편한 아름다움

1905년 드뷔시와 엠마 사이에 딸 '슈슈'가 태어난다. 드뷔시는 자신과 닮은 슈슈를 끔찍이 아꼈고, 딸을 위해 피아노 모음곡 《어린이의 세계》를 작곡한다. 이 시기 드뷔시의 음악은 프랑스를 넘어 유럽과 미국에서 연주되었고, 그중 〈목신의 오후 전주곡〉은 스타 무용수 니진스키의 발레 작품으로 화제를 모은다.

어린이를 위한 세계	**클로드 엠마 드뷔시** 1905년 10월에 태어난 드뷔시의 딸. 주로 애칭인 슈슈로 불렸으며, 드뷔시의 외모부터 성정까지 빼닮아 사랑을 독차지함. **《어린이의 세계》** 여섯 곡으로 이루어진 피아노 모음곡으로 슈슈에게 헌정됨. 어린이가 상상할 법한 장면을 음악으로 표현함. → 드뷔시가 느꼈을 유년 시절의 결핍을 채워주는 대안 세계의 의미도 있음.
'골리워그'와 '케이크워크'	**〈골리워그의 케이크워크〉** 《어린이의 세계》의 여섯 번째 곡. 흑인의 모습을 한 인형 골리워그가 케이크워크라는 춤을 추는 이미지를 담고 있음. → 싱커페이션을 통해 음악적으로 경쾌하면서도 계속 어긋나는 독특한 느낌을 선사함. 우스꽝스럽고 기괴한 인형인 '골리워그' + 흑인들의 춤사위를 희화화한 '케이크워크' ⇒ 특정 인종을 향한 왜곡된 시각. **참고 싱커페이션** 미국의 흑인 재즈 피아니스트들이 즐겨 쓰던 주법으로 당김음이라고도 함.
혁신적 음악과 독창적 발레	**〈목신의 오후〉** 니진스키가 말라르메의 시를 발레로 재해석한 작품. 드뷔시의 〈목신의 오후 전주곡〉이 음악으로 쓰임. → 파격적인 안무에 정작 드뷔시는 불쾌감을 드러냄. **〈놀이〉** 드뷔시의 발레 음악으로 '발레 뤼스'와 협업한 작품. → 1913년 5월 초연했지만, 추상적인 줄거리와 오묘한 음악이 대중의 마음을 사로잡지는 못함. 게다가 스트라빈스키의 문제작 〈봄의 제전〉 초연이 더 화제가 됨. **니진스키** 발레 뤼스의 스타 무용수이자 현대발레의 개척자. **스트라빈스키** 파격적 작품 세계를 자랑하는 러시아 출신 음악가. ⇒ 당시 예술계에서 혁신적 실험이 다양하게 일어나고 있다는 증거.

혁신적인, 프랑스, 음악가

거리를 가득 메운 연기와 포탄 소리.
생의 끝자락에 선 이는 전쟁의 혼란을 뒤로한 채
내면의 목소리에 귀 기울인다.
고통에 잠식되지 않은 드뷔시의 꿈은
가장 황홀한 울림으로 기억되고 있다.

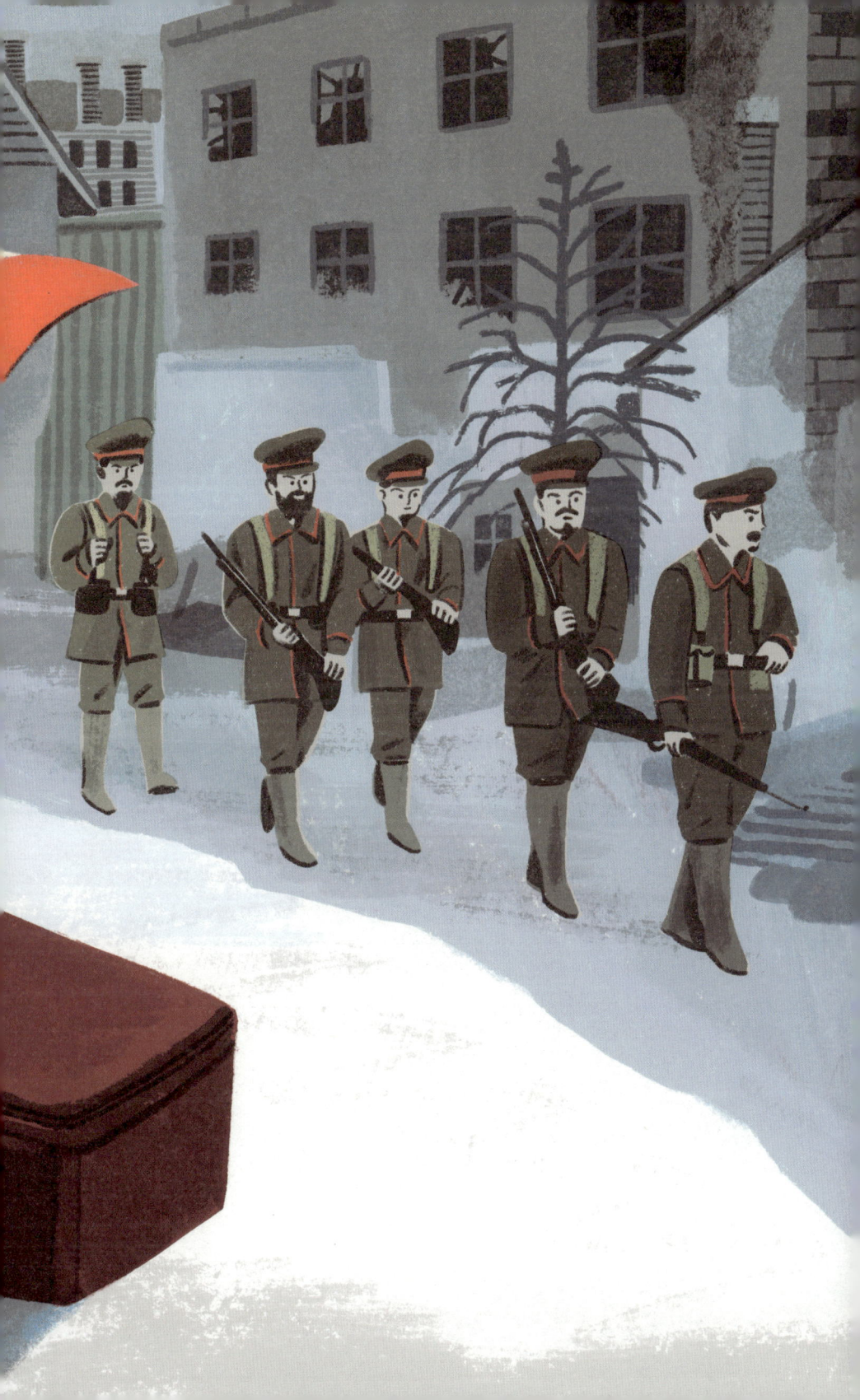

위대하지 않은 프랑스는
프랑스가 아니다.

– 샤를 드골

02

눈물로 일군 음악

#프랑스 음악 #프랑스 음악가 #1차 세계대전
#암 투병 #세 개의 소나타

1913년 12월 1일, 드뷔시는 파리를 떠나 러시아 모스크바와 상트페테르부르크로 향합니다. 러시아 출신 지휘자 세르게이 쿠세비츠키의 초청으로 2주간 콘서트 투어를 떠난 건데요. 그곳에서 드뷔시는 《세 개의 녹턴》, 〈바다〉, 〈목신의 오후 전주곡〉을 직접 지휘했어요. 다음 해에는 이탈리아 로마, 네덜란드 암스테르담, 영국 런던을 오가며 지휘자로 무대에 서죠.

해외에서도 잘나갔군요.

드뷔시는 상트페테르부르크에 머무는 동안 유명 인사만 묵는다는 고급 호텔에서 지내며 최고의 대접을 받았죠. 그러나 좋은 날은 빠르게 저물고 1914년 9월, 드뷔시의 발은 프랑스에 묶이고 말아요. 그것도 모자라 가족 전체가 서부에 있는 앙제로 피란을 가야 했어요.

갑자기 피란이라뇨?

상트페테르부르크의 그랜드 호텔 유럽
차이콥스키, 프로코피예프, 스트라빈스키 등 러시아 대표
음악가들이 묵은 고급 호텔로 드뷔시도 이곳에 머물렀다.

1차 세계대전이 터진 거예요. 1914년 7월 발발해 1918년 11월까지 4년간 이어진 1차 세계대전으로 유럽은 쑥대밭이 되었죠. 드뷔시의 삶도 덩달아 암흑에 휩싸였고요.

아무리 천재 음악가라도 전쟁을 피할 순 없었겠죠.

평화를 깬 공포의 총소리

1914년 6월 28일, 오스트리아-헝가리 제국의 황태자 부부가 보스니아의 수도 사라예보를 방문했다가 암살당하는 사건이 벌어집니다.

프티 팔레 앞을 지나가는 프랑스 군대, 1916년
1차 세계대전 초기, 프랑스는 독일군에 밀려 고전을 면치 못한다. 최전선에 위치했던 파리 시민들은 독일군의 폭격으로 인해 식량난과 전염병에 시달렸다. 1900년 파리 만국박람회를 기념해 세워진 프티 팔레는 20세기 초 파리의 번영과 전쟁의 공포를 목격한 건축이 된다.

황태자 부부를 암살한 자가 보스니아의 세르비아계 대학생이라는 사실이 밝혀지면서 유럽이 발칵 뒤집히죠. 그렇지 않아도 보스니아가 위치한 발칸반도는 오랜 시간 다양한 인종, 민족, 종교 세력이 뒤섞인 지역이라 갈등과 분쟁이 끊이지 않고 있었거든요. 일명 '유럽의 화약고'였죠.

비극의 시작이군요.

20세기 들어 세계는 식민지를 확보하려는 유럽 열강의 다툼, 민족주의에 편승해 독립을 꿈꾼 민족 간의 충돌이 불가피한 상황이었어요.

이런 시점에 황태자 부부의 암살 사건은 민족주의자가 앙심을 품고 열강에 저항하는 모양새가 된 거죠. 강대국의 개입이 자연스레 정당성을 얻었고요.

오스트리아-헝가리 제국으로선 황태자가 죽었는데 가만있을 수 없었겠죠.

오스트리아-헝가리 제국은 암살에 사용한 무기가 세르비아 정부로부터 지급되었다는 범인의 자백을 받아요. 그리고 관련자를 처벌하라며 세르비아에 최후통첩을 날렸죠. 그러나 세르비아가 협조에 응하지 않자 7월 28일 오스트리아-헝가리 제국은 전쟁을 선포해요.

그래도 두 나라 사이의 갈등이 어쩌다 세계 전쟁으로 번진 거죠?

동맹 관계를 유지하던 나라들이 전쟁에 뛰어들었기 때문이에요. 19세기 말 제국주의 시대에 영국과 프랑스는 세계 곳곳에서 식민지를 확보했는데요. 뒤늦게 통일을 이룩한 독일도 식민지 확장에 동참하며 세력을 넓혀가죠. 점점 몸집을 키워가는 독일이 신경 쓰인 영국과 프랑스는 힘을 합치려고 러시아에 손을 내밀어 연대를 형성했어요. '삼국협상'의 탄생이죠. 이미 오스트리아-헝가리 제국, 이탈리아와 '삼국동맹'을 맺고 있던 독일도 가만히 있지 않았죠.

이미 서로서로 편을 먹고 있었군요.

1차 세계대전의 대립 구도
삼국동맹과 삼국협상의 탄생은 세력 확장을 향한 열강들의 야망을 보여준다. 그러나 1차 세계대전 발발 후 이탈리아는 동맹국 간의 지켜야 할 원조 의무는 방어전쟁일 때만 유효하다는 이유로 중립을 선언했고, 1915년 결국 삼국동맹을 탈퇴하면서 협상국 측에 힘을 보탠다.

맞아요. 오스트리아-헝가리 제국이 전쟁을 선포한 이틀 후, 러시아는 같은 슬라브 민족을 돕는다는 명목으로 총동원령을 내리고 세르비아를 지원해요. 그러자 다음 날, 오스트리아-헝가리 제국과 동맹 관계였던 독일이 러시아에 선전 포고하죠. 1870년 보불전쟁 이후 유럽은 비교적 평화로웠어요. 물론 식민 지배가 이루어졌다는 점에서 '평화'라는 단어가 적합하지는 않지만 적어도 열강 간의 세력 균형은 유지했으니까요. 그러나 사라예보 사건 이후 전쟁의 불길이 걷잡을 수 없이 번져갔죠.

성큼 다가온 죽음의 그림자

전쟁의 피해는 말로 헤아릴 수 없었어요. 드뷔시는 피란 이후 파리로 돌아왔지만 생활은 극도로 불편했고, 분노와 우울감에 휩싸여 작곡에 전념하기 힘든 지경이었죠. 친구들에게 보낸 편지에서 자신의 상태를 "새까만 우울감"이라고 적을 정도로 말이에요.

그 정도면 떠오르던 악상이 도로 들어갔겠어요.

다행히 1915년 7월, 드뷔시는 가족들과 프랑스 노르망디의 해안 도

독일군의 폭격을 맞은 파리의 거리, 1917년
1차 세계대전은 갖가지 신무기가 등장한 전쟁이었다. 영국과 프랑스 상공에 체펠린 비행선이 떠다니며 무차별적인 폭격을 가했다.

시 푸르빌로 이주한 뒤 기운을 차려요. 이때 드뷔시는 《열두 개의 연습곡》 L.136을 완성하는데요. 여섯 곡씩 2권으로 구성된 이 연습곡은 프랑스어로 에튀드(étude)라고 불러요.

낯이 익은 용어예요.

'에튀드' 하면 떠오르는 음악가가 있죠. 바로 쇼팽입니다. 에튀드는 피아노 기술을 연마하는 연습용 곡을 일컫는데요. 쇼팽은 연습곡을 연주용으로도 부족함이 없는 하나의 장르로 격상시키죠.
연습도 할 수 있으면서 예술성까지 갖췄던 쇼팽의 연습곡은 프랑스에서 인기가 높았는데, 전쟁이 터지자 악보를 구할 수 없었어요. 악보의 판권을 독일 출판사가 가지고 있었기 때문이죠. 그래서 파리의 뒤랑 출판사는 자체적으로 쇼팽의 연습곡집을 출판하려 했고, 편집을 드뷔시에게 맡겼어요. 이때 쇼팽처럼 연습곡을 써야겠다고 생각했던 것 같아요.

게다가 드뷔시는 쇼팽을 엄청 존경했다고 하셨잖아요.

맞아요. 이듬해에 드뷔시는 연습곡의 궁극적인 목표, 즉 다양한 손가락 기교를 익히는 것을 핑계 삼아 음색과 음향을 향한 자신의 애정을 듬뿍 담아냅니다. 1차 세계대전이라는 비극을 맞이했음에도 드뷔시만의 세련되고 아름다운 색깔은 여전히 살아 있었죠. 드뷔시는 이 연습곡집을 쇼팽에게 헌정해요. 물론 수십 년 전에 타계한 쇼팽은

이 사실을 알 수 없었겠지만요.

전쟁이라는 비극이 이렇게 새로운 작품을 탄생시킬 수도 있군요.

그해 여름과 가을, 작곡에 몰입한 드뷔시는 연이어 걸작을 내놓았어요. 언론인이자 친구였던 로베르 고데에게 "내일 당장 죽음을 앞둔 사형수처럼 작곡하고 있다"고 밝힐 정도로 작업에 집중했죠.

전쟁을 겪으며 마음이 조급해진 게 아닐까요.

혼란스러운 시기에 건강마저 좋지 않아서 더 그랬을 거예요. 사실 드뷔시는 오랫동안 소화 장애를 앓았는데, 1913년 순회공연을 다닐 무렵에는 울음을 터뜨릴 정도로 통증이 심해졌어요.

라듐을 발견한 마리 퀴리
프랑스의 물리학자이자 화학자인 마리 퀴리는 남편 피에르 퀴리와 방사능 연구에 몰두했다. 1898년 12월, 방사성 원소 라듐을 최초로 발견했고, 이는 이후 암 치료에 활용된다.

1907~1909년 드뷔시가 쓴 편지를 보면 건강을 염려하는 표현이 곳곳에 나와요. "모르핀, 코카인, 그 밖에 신경 안정제가 있어야 버틸 수 있다"고 적혀 있죠.

그 정도로 심각했다니… 대체 무슨 병에 걸린 건가요?

1915년, 53세의 드뷔시는 결국 직장암 진단을 받아요. 그해 12월 7일에 당시로서는 이례적이었던 인공 항문 형성 수술과 라듐 치료를 받았지만 고통은 끝나지 않았어요.

'프랑스' 국민 음악가로 살아남기

전쟁과 질병, 피폐해진 정신과 궁핍한 재정까지 드뷔시의 말년은 재앙에 가까웠어요. 그럼에도 그는 손에서 악보를 놓지 않았죠.

위기가 닥치니 드뷔시의 진면모가 드러나는 것 같아요.

약 기운에 취해 열정을 놓아버릴 법한데 대단하죠? 무엇보다 드뷔시는 전쟁을 겪으며 프랑스 음악가로서의 정체성을 뚜렷하게 세우고 싶었어요. 독일을 향해 "프랑스 음악 역시 프랑스 군대처럼 복수를 해야 한다"고 주장했죠. 1914년 이후 악보 표지에 '프랑스 음악가 클로드 드뷔시'라고 쓴 서명이 그의 각오를 대변합니다.
1915~1917년에 작곡한 세 개의 소나타 또한 드뷔시의 깨어 있는 정신을 방증하는데요. 암과 사투를 벌이면서도 작곡을 이어간 '음악가' 드뷔시의 소명 의식과 소나타라는 장르를 통해 정체성을 확립한 '프랑스인' 드뷔시의 의지가 드러나는 작품이에요.

프랑스인을 강조하는 이유는 알겠는데, 소나타는 왜요?

소나타는 '악기를 연주하다'라는 이탈리아어에서 유래했어요. 16세기 말까지만 해도 성악곡 칸타타에 반대되는 의미이자 기악곡을 일컫던 용어였죠. 그러나 18세기를 거치며 소나타는 형식이 특정된 독주용 음악으로 자리 잡아요. 이 흐름을 독일어권 음악가들이 주도했죠.

그래서 드뷔시는 독일식 작법을 걷어내고 소나타라는 이름이 품은 순수한 기악곡의 의미를 되살리려 했어요. 거기에 프랑스 색깔을 덧붙이려 했으니, 평생 독창적인 음악을 추구했던 드뷔시답지 않나요? 물론 1차 세계대전이 아니었다면 독일 음악이 부상하기 이전 시대의 개념까지 불러올 생각은 안 했겠지만요.

음악으로도 전쟁을 벌인 셈이네요.

1870년 보불전쟁 패배라는 수모, 음악계에서 패권을 거머쥐지 못한 굴욕까지 프랑스 음악가들은 구겨진 자존심을 회복하고 싶었을 거예요. 이런 상황에서 전쟁까지 발발하자 드뷔시도 가만있을 수 없었겠죠. 비록 전장에 나가 싸우지 못해도 자신만의 방식으로 프랑스를 지키고 싶었던 드뷔시는 그렇게 여섯 개의 소나타를 구상합니다.

'여섯 개의 소나타' 악보 표지
드뷔시는 생애 마지막으로 소나타 여섯 개를 작곡할 계획을 갖고 있었으나 그중 세 개밖에 완성하지 못했다. 악보 표지에는 '프랑스 음악가(Musicien français)'라고 적혀 있다.

건강도 좋지 않은데 너무 무리하는 거 아닌가요?

맞아요, 건강이 문제였어요. 드뷔시는 애초에 세운 계획을 이루지 못하고 〈첼로 소

나타〉 L.135, 〈플루트와 비올라, 하프를 위한 소나타〉 L.137, 〈바이올린과 피아노를 위한 소나타〉 L.140 이렇게 세 곡만 남겼는데요. 그것만으로도 충분히 독창적인 면을 엿볼 수 있어요. 특히 프랑스만의 느낌을 담아내고자 했던 드뷔시는 18세기 프랑스 음악가 라모의 《콩세르를 위한 클라브생 곡집》을 모델로 삼죠.

라모가 누구였죠?

라모는 바로크 시대 프랑스를 대표하는 음악가이자 이론가예요. 국민음악협회를 이야기할 때 언급했었죠. 국민음악협회 회원들은 위대한 프랑스 음악가로 칭송받는 라모의 업적을 되살려 프랑스 고유의 음악을 이어가고자 했어요. 《콩세르를 위한 클라브생 곡집》은 라모의 대표작인데요. 드뷔시는 특히 다양한 악기를 위한 실내악 소나타 다섯 곡으로 구성된 이 작품의 악기 편성에 주목합니다.

독일식 소나타의 악기 편성과 달랐나요?

고전주의 시대를 거치면서 소나타는 피아노 소나타나 바이올린 소나타처럼 하나의 독주 악기를 위한 장르로 변모했어요. 물론 바이올린이나 첼로 같은 선율 악기를 위한 소나타에서는 피아노가 반주 역할로 들어가기 때문에 2중주가 되긴 하지만요.

그런데 바로크 시대까지만 해도 소나타는 앙상블, 즉 합주 형태가 많았어요. 라모 역시 그 시절 유행한 3중주 소나타에 맞춰 하프시코

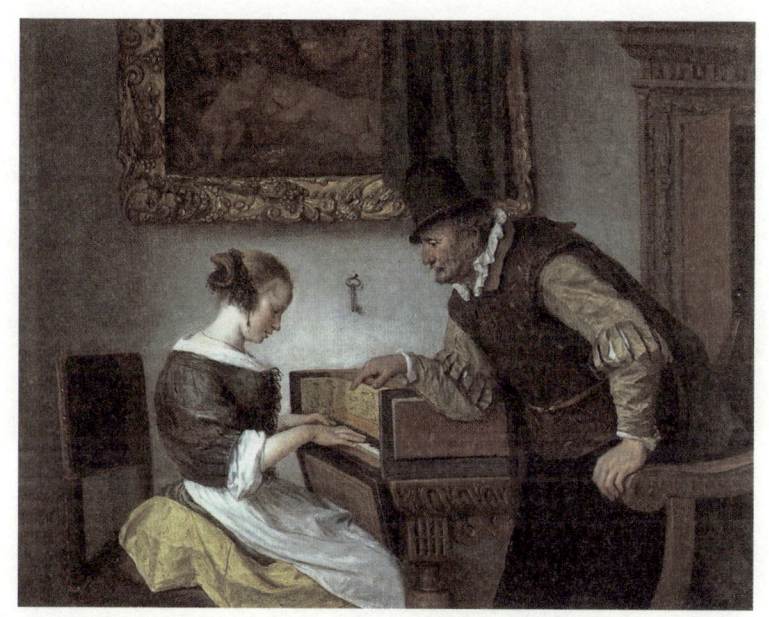

얀 스테인, 〈하프시코드 수업〉, 1660년
하프시코드를 프랑스어로 '클라브생'이라고 한다.
17~18세기 프랑스 궁정음악에서는 피아노가 상용화되기
전 대표적인 건반악기였던 하프시코드를 즐겨 연주했다.
드뷔시가 라모의 클라브생 곡집을 참고했다는 사실에서
프랑스 음악을 향한 열정을 엿볼 수 있다.

드를 기본 삼아 바이올린과 비올라 다 감바를 대동했는데요. 반주 역할에 그쳤던 하프시코드에 중요한 역할을 맡기고 바이올린 대신 플루트, 비올라 다 감바 대신 바이올린을 등장시키는 등 파격적인 시도를 거듭했어요. 드뷔시는 라모처럼 익숙한 악기로 낯설면서도 조화로운 소리를 내는 데 집중해요.

익숙한데 낯설다니, 어떤 소리일지 궁금해요.

소나타에 새긴 프랑스의 영혼

그럼 세 개의 소나타 중 두 번째 소나타 〈플루트와 비올라, 하프를 위한 소나타〉를 들어볼까요? 1915년 8월, 첫 번째 소나타를 완성하자마자 작곡을 시작한 드뷔시는 두 달 남짓한 기간에 이 곡을 완성해요. 직장암 진단을 받고 아직 수술을 받지 않은 상태였음에도 어느 때보다 고도의 집중력과 열정을 발휘했죠.

고통 가운데 작곡한 음악 치곤 너무 평화로워요.

드뷔시 특유의 독특한 음색과 섬세한 감성이 돋보이면서도, 인생의 종착역으로 향하는 음악가의 절제되고 정돈된 느낌이 공존하죠. 3악장으로 구성된 작품은 도입부에 나오는 하프 소리부터 우아하고 평

그럼에도 찬란하게

온해요. 드뷔시는 특별히 1악장을 전원곡 또는 목가풍이라는 의미인 파스토랄레라고 했어요.

어쩐지 목가적인 풍경이 떠오르더라고요.

이 작품의 핵심은 플루트, 비올라, 하프의 조합을 시도한 거예요. 흔하지 않은 구성이죠. 하프는 아무리 음색이 섬세해도 작은 음량 때문에 피아노에 밀려 존재감이 희미한 악기예요. 전성기 때에도 앙상블에서 화음 반주를 맡던 보조 악기였는데요. 드뷔시는 그런 하프를 플루트, 비올라와 동등한 위치로 올려놨어요. 이런 혁신은 후대 음악가들이 더 기발한 실내악 악기 편성을 실험하는 데에 큰 영감을 주었죠. 참고로 이 작품은 하나뿐인 딸 슈슈에게 헌정됩니다.

이 정도로 대단한 시도였는지 몰랐어요.

세 번째 소나타이자 드뷔시의 마지막 작품 **〈바이올린과 피아노를 위한 소나타〉**를 연달아 들어볼까요. 이번엔 우리에게 친숙한 바이올린과 피아노의 조합인데요. 악기 편성뿐 아니라 형식에서도 고전주의 소나타에 가까운 느낌이죠. 총 3악장으로 구성된 이 작품은 1악장이 전통적인 소나타와 같은 소나타 형식을 취해요. 그러나 드뷔시는 자신만의 색깔을 한 줌 얹어 기존 관습으로부터 교묘히 벗어나죠.

드뷔시가 전통을 그대로 따를 리가 없죠.

예컨대 소나타 형식은 보통 제시부, 전개부, 재현부로 이루어졌는데요. 서로 대조되는 두 주제가 어떻게 조성을 '제시'하고, 이걸 다른 특징으로 '발전'시키며, 이를 수습해서 '재현'할지 마치 규범처럼 정해져 있죠.

그런데 드뷔시는 이를 무시하고 악보 첫머리에 으뜸음을 제시할 뿐 조성을 계속해서 자유롭게 변화시켜요. 드뷔시가 자주 사용한 온음음계, 반음계가 깃들어 있는가 하면, 리듬과 박자도 자주 바뀌면서 소나타라는 이름이 무색할 만큼 느슨하고 경쾌한 느낌을 만들어내죠.

마지막까지 '프랑스 음악가' 드뷔시의 색깔이 확 다가오네요.

포탄 소리에 묻힌 거장의 부고

1917년 5월 5일, 드뷔시는 자신의 세 번째 소나타를 선보이기 위해 무대에 오릅니다. 가스통 풀레가 바이올린을, 드뷔시가 피아노를 맡은 공연을 끝으로 드뷔시의 공식적인 무대도 막을 내리죠.

저런, 건강이 악화되었나 보군요.

드뷔시의 건강은 말 그대로 바닥을 찍었어요. 게다가 1918년 3월 23일, 파리 한가운데에 거대한 포탄이 떨어져요. 독일에서 개발한 신형 장거리 포탄이 파리를 아수라장으로 만들었는데요. 사람들은 지하실

살 가보 극장, 1907년
파리의 유서 깊은 클래식 공연장. 주로 실내악 공연이 열리는 극장으로, 드뷔시가 대중 앞에 마지막으로 선 무대가 이곳이었다.

로 대피했지만, 병상의 드뷔시는 몸을 움직일 수조차 없었어요. 그만큼 이미 위독한 상태였던 거죠. 아내와 딸 역시 피신을 거부하고 드뷔시의 침대 옆을 꼬박 지켰다고 해요. 그리고 이틀 후인 3월 25일, 드뷔시는 결국 파리 자택에서 숨을 거둡니다. 그의 나이 56세였죠.

1918년 드뷔시의 임종
드뷔시는 암 투병 끝에 1918년 3월 25일 숨을 거둔다. 1차 세계대전이 한창이라 소수의 지인만이 그의 죽음을 기렸다.

하필 폭격으로 혼란스러운 때에 사망하다니 더 슬프네요.

더 안타까운 건 드뷔시의 부고가 폭격의 소음과 자욱한 연기에 묻혔다는 거예요. 사망한 지 이틀 후인 3월 27일에야 언론은 드뷔시의 영면을 기리는 기사를 내며 그를 "이 시대 최고의 심미안을 가진 음악가"로 칭했죠. 드뷔시의 시신은 파리의 페르 라셰즈 공동묘지에 임시로 묻혔는데요. 전쟁 중이라 20명 남짓한 사람들만이 장례식에 참석했다고 해요.

마지막이 참 쓸쓸했네요.

드뷔시의 무덤
드뷔시는 파리 16구에 위치한 파시 공동묘지에 묻힌다.
인상주의 화가 마네의 무덤이 있는 곳이기도 하다.

1차 세계대전이 그해 11월에 끝났음을 생각하면 더욱 아쉽죠. 그토록 기다리던 종전을 7개월 앞두고 눈을 감은 셈이니까요. 드뷔시의 시신은 전쟁이 끝난 이듬해 파시 공동묘지로 이장됩니다. 훗날 하나뿐인 딸 슈슈와 아내 엠마도 드뷔시 곁에 묻히죠. 드뷔시 묘지의 비석에 사랑하던 슈슈와 엠마의 이름도 적혀 있다고 하니, 하늘에서는 덜 외롭지 않을까요?

드뷔시의 삶은 마지막까지 파란만장하군요.

드뷔시의 삶과 음악은 19세기 벨 에포크와 데칼코마니라고 할 수 있

어요. 자유와 혁신을 갈망한 음악가의 여정, 무한한 가능성을 품고 변화와 실험을 두려워하지 않았던 세기말의 배경이 서로의 거울이 되었죠. 19세기와 20세기를 잇는 예술적 가교라고 할까요.

그런 의미에서 드뷔시는 음악을 근대예술로 이행시킨 '모더니즘의 선구자'였습니다. 이제 드뷔시가 꿈꾼 음악적 진화가 20세기 초라는 새로운 시대와 만나 어떤 결과를 만들어내는지 살펴볼까요?

필기노트
02. 눈물로 일군 음악

드뷔시의 명성은 날로 높아졌지만 시대적 혼란과 건강 문제가 그의 발목을 잡는다. 1914년 7월 1차 세계대전이 발발하면서 드뷔시는 분노와 우울감에 휩싸인다. 다음 해엔 직장암 진단을 받아 투병하지만, 결국 1918년 3월 영면에 든다. 드뷔시는 생애 마지막까지 '프랑스 음악가'로서의 정체성을 지키려 분투했고, 자유와 혁신을 갈망한 '모더니즘의 선구자'로 남았다.

걷잡을 수 없는 전쟁의 불길

1차 세계대전 1914년 7월~1918년 11월 일어난 인류 최초의 대규모 전쟁.

오스트리아-헝가리 제국의 황태자 부부 암살 사건 → 이해관계에 따른 동맹국의 참전 → 세계적인 규모로 확대된 전쟁의 장기화.

⇒ 1870년 보불전쟁 이후 유지된 유럽의 평화가 깨짐. 벨 에포크가 막을 내림.

'프랑스 음악가' 드뷔시

전쟁은 드뷔시의 삶을 피폐하게 만듦. 1915년 드뷔시는 직장암 진단까지 받음. → 최신 치료법인 인공 항문 형성술과 라듐 치료에도 건강을 회복할 수 없었음.

프랑스 음악가의 정체성 드뷔시는 투병 중에도 작품 활동을 계속함. 특히 프랑스 음악을 지켜 독일에 대항해야 한다고 주장함.

(1) **악보 표지에 쓴 서명** 1914년 이후 드뷔시는 '프랑스 음악가 클로드 드뷔시'라는 서명을 남김.

(2) **소나타 작곡 구상** 독일식 소나타 작법을 걷어내고 순수한 기악곡의 의미를 되살리려는 취지로 작곡함.

세 개의 소나타 여섯 곡을 구상했으나 세 곡만 남김. 독특한 악기 편성, 자유로운 조성의 변화, 온음계의 사용이 특징.

'모더니즘의 선구자' 드뷔시

거장의 죽음 1918년 3월 25일, 드뷔시는 병상에서 눈을 감음. → 전쟁이 한창이던 시기라 부고 소식도 뒤늦게 올라옴. → 페르 라셰즈 공동묘지에 임시 매장됐다가 파시 공동묘지로 이장됨.

모더니즘의 선구자 19세기와 20세기를 잇는 예술적 가교 드뷔시. 평생 자유와 혁신을 갈망하며 음악을 근대예술로 이행시킴. → 드뷔시가 꿈꾼 음악적 진화는 20세기 새로운 시대적 변화와 맞물리며 실현됨.

V

혁신의 최전선
– 모더니즘의 초상

가장 젊은 날의 찬가

정돈된 구조에 깃든 자유,
단순한 일상에 스민 소란.
전통의 벽을 허물고 맞이한 음악은
기분 좋은 모순이 가득했다.

예술은 모방에서 시작하여 혁신으로 끝난다.

- 메이슨 쿨리

01

'어제'조차 식상한 '오늘'

#모더니즘 #아방가르드 #모리스 라벨 #볼레로
#에릭 사티 #짐노페디 #6인조

드뷔시의 발자취를 차근차근 따라가다 보니 어느새 20세기에 다다랐네요. 19세기 말을 관통한 20세기 초 예술가들은 드뷔시 이상으로 혁신을 추구했는데요. 이런 흐름을 모더니즘이라고 불러요. 모더니즘 예술은 워낙 급진적이고 실험의 연속이라 난해하고 복잡할 수밖에 없었죠.

아무리 예술에 담긴 뜻이 좋다고 해도 이해하기 힘들면 소용없지 않나요?

좋은 지적이에요. 20세기 음악가들도 그 지점을 고민했어요. 창작자의 예술 신념을 지키며 나아가자니, 청중의 외면을 받을 거고 많은 사람을 즐겁게 하자니, 예술성을 양보해야 했으니까요. 그런데 당시 음악가들은 어려운 갈림길에서 적절히 중간 지점을 찾는 게 아니라 양극단으로 치닫는데요. 드뷔시가 살던 시대로 다시 돌아가볼게요.

거장으로부터의 독립, 라벨

드뷔시를 말할 때마다 빼놓지 않고 언급되는 프랑스 음악가가 있어요. 바로 모리스 라벨인데요. 라벨 역시 인상주의 음악가라 종종 두 사람은 하나로 묶여서 소개됩니다.

라벨 음악이 드뷔시와 비슷한 점이 많겠네요.

모리스 라벨
1875년 프랑스 남서부 소도시 시부르에서 태어난 라벨은 드뷔시, 사티와 함께 프랑스 근대음악의 선구자로 불린다.

꼭 그렇지만은 않아요. 둘 다 개성이 뚜렷해서 각자 자신만의 음악을 추구했죠. 라벨은 1875년생으로 드뷔시보다 13살 어렸어요. 14살의 라벨이 1889년 파리 음악원의 피아노과에 합격했을 때, 드뷔시는 이미 로마 유학을 마치고 파리로 돌아왔죠. 음악계에서 주목받는 신예 작곡가라 어린 라벨도 드뷔시를 알고 있었어요. 이후 성인이 된 라벨은 드뷔시와 친분을 쌓아요.

음악계 선후배가 된 거군요.

라벨은 드뷔시의 오페라 〈펠레아스와 멜리장드〉 초연을 14회 연속으로 챙겨볼 정도로 열혈 팬이었어요. 드뷔시 역시 라벨의 작품 활

동에 격려를 아끼지 않았죠. 그렇다고 둘이 인간적으로 친밀한 건 아니었어요. 음악적 색깔도 엇갈렸고요. 라벨은 드뷔시의 인상주의 양식을 참고하면서도 자신만의 작품 세계를 구축하거든요.

어떻게 차별화했는데요?

음악을 들으며 비교할까요? 라벨이 1905년 발표한 《거울》 M.43이에요. 다섯 곡으로 이루어진 피아노 모음곡으로 〈나방〉, 〈슬픈 새〉 등 드뷔시 작품처럼 서정적인 제목으로 구성되었죠. 우린 그중 세 번째 곡 **〈바다 위 작은 배〉**를 들어볼게요.

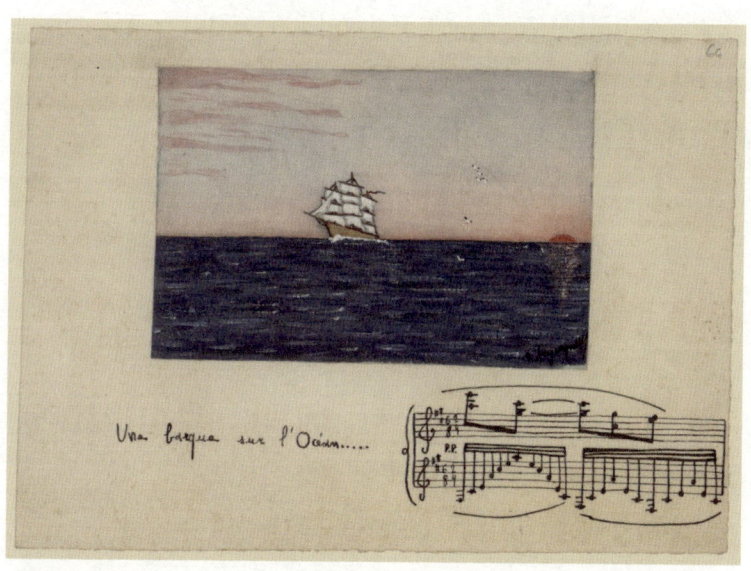

바다 위 작은 배
라벨의 작품에 영감받아 제작된 삽화. 라벨이 소장하던 그림 아래에 화가가 직접 〈바다 위 작은 배〉의 원제 'Une barque sur l'océan'와 함께 악보의 첫마디를 그려 넣었다.

'어제'조차 식상한 '오늘'

제목도 그렇고 뭔가 몽롱한 분위기가 드뷔시 음악과 비슷해요.

그렇게 들리죠? 음들을 펼쳐놓은 아르페지오는 끝없이 흘러가는 물결을 암시하고, 높은 음역대 음을 반복적으로 일정하게 울리는 트레몰로는 바다 위에 부서지는 햇살을 그려내죠. 그런데 라벨은 이 곡을 기점으로 보다 명료하고 정돈된 형식에 관심을 기울여요. 그렇게 드뷔시의 색깔로부터 점점 멀어집니다.

인상주의에서 벗어나는 건가요?

완전히 거리를 둔 건 아니에요. 라벨은 감각적이고 다채로운 음계와 음색을 유지하면서도 동시에 고전적이고 전통적인 구조를 가져와요. 어디로 선율이 튈지 몰라 자유로운 드뷔시의 음악과 달리 선율이 규칙적으로 반복되며 일정한 틀을 갖추죠.

오래된 미래, 고전의 재해석

《쿠프랭의 무덤》 M.68을 들으면 라벨의 작품 세계를 좀 더 명확히 알 수 있을 거예요. 원래 여섯 곡으로 이루어진 피아노 모음곡인데 라벨이 직접 편곡한 네 곡의 관현악 버전도 인기가 높죠.

제목에 '무덤'이 들어가다니 특이하네요.

무덤은 톰보(Tombeau)라는 프랑스어를 번역한 것으로, 톰보는 무덤뿐 아니라 묘비라는 뜻도 있어요. 그러니까 말하자면 '음악으로 쓴 묘비명'이 되는 거죠. 라벨은 이 곡을 1915년경 처음 구상했다가 1917년에 완성해요. 1차 세계대전이 한창일 때였죠. 라벨은 몸이 약해 정규군이 될 수 없음에도 애국심이 워낙 투철해서 운전병으로 전쟁에 참전해요. 전쟁의 여파로 친구를 여럿 잃고, 설상가상으로 어머니마저 떠나보내죠. 그래서인지 《쿠프랭의 무덤》은 전쟁으로 목숨을 잃은 이들에게 헌정되었습니다.

《쿠프랭의 무덤》 악보 표지
16세기 프랑스 문학에서는 무덤이라는 용어를 유명인의 죽음을 추모하는 작품의 제목으로 썼다. 17세기부터는 죽은 이를 기리는 음악 작품을 일컬을 때도 사용했다.

죽은 친구 중 한 명이 쿠프랭이었나요?

'쿠프랭'은 17~18세기 활약한 프랑스의 명문 음악 가문인데, 보통 이름 없이 성만 붙여 쿠프랭이라고 부르면 이 가문의 대표 음악가, 프랑수아 쿠프랭을 의미하죠. 프랑수아 쿠프랭은 왕실과 성당에서 일하며 프랑스 바로크의 황금기를 주도한 인물인데요. 라벨이 《쿠프랭의 무덤》에서 그를 소환한 건 한 개인을 넘어 쿠프랭 시대의 프랑스 고전에 대한 존경으로 볼 수 있어요.

쿠프랭 시대의 양식이 그 정도로 중요한가요?

쿠프랭이 살던 18세기에 프랑스는 모음곡을 오르드르(Ordres)라고 불렀는데요. 프랑스어로 순서와 차례라는 뜻이죠. 라벨은 이 '질서'를 새로운 시대의 음악에서 되살리고자 했어요. 그래서 쿠프랭의 오르드르 작품이 담아낸 분명한 선율과 리듬, 그 외에도 다양하게 점철된 장식음 등 프랑스 바로크음악의 특징을 작품에 녹여낸 거죠.

프랑수아 쿠프랭
5대에 걸쳐 음악가를 배출한 쿠프랭 가문의 일원이자 바로크 시대 대표 음악가. 클라브생 음악의 권위자로 '대(大)쿠프랭'이라 불린다.

라벨은 악장 구성도 오르드르처럼 그 당시 프랑스에서 유행한 춤곡들로 채웠어요. 예컨대 세 번째 〈포를란〉은 16세기 초 이탈리아에서 유래한 춤곡이고, 네 번째 〈리고동〉은 남프랑스 프로방스 지방에서 시작하여 17세기 파리에서 유행한 춤곡이에요.

일종의 레트로네요. 옛날 춤곡을 다시 써서 도리어 신선했겠어요.

드뷔시의 인상주의 음악처럼 다채로운 조성과 화음의 향연이 펼쳐지고 동시에 이국적인 느낌도 풍기죠. 라벨의 음악은 프랑스 음악의 향수를 불러일으키는 형식과 구조를 통해 색다른 재미를 안겨주었답니다.

드뷔시의 아류?

드뷔시와 비슷한 듯 다른 면이 많아서일까요. 프랑스 음악계는 두 사람을 경쟁 관계로 놓고 끊임없이 비교합니다. 자신만의 음악을 하던 두 사람도 평론가와 언론이 라이벌로 몰아가자 신경을 쓸 수밖에 없었죠.

언론은 예나 지금이나 행태가 비슷하군요.

라벨은 변함없이 드뷔시를 존경했지만, 두 사람을 비교하고 급기야 추종자들 사이에 파벌까지 만들어지자 대립 구도는 현실이 되죠. 특히 1904년 드뷔시가 전 부인 릴리를 떠나면서 드뷔시와 라벨 사이에 금이 가기 시작해요. 라벨은 지인들과 함께 상황이 어려워진 릴리에게 생활비를 보냈는데, 드뷔시는 이런 행동을 자신을 향한 모욕으로 받아들였어요. 게다가 평론가 피에르 랄로가 불난 집에 기름을 붓죠. 라벨의 음악이 드뷔시의 섬세함에 비해 무디다며 "드뷔시의 아류"라고 칭한 거예요.

아류라뇨. 드뷔시 듣기 좋으라고 라벨을 욕한 건가요?

자존심 센 드뷔시 또한 불쾌하긴 마찬가지였죠. 평소 라벨이 '드뷔시보다 더 드뷔시 같다'는 평을 받으며 주목받는 게 탐탁지 않았거든요. 이후 라벨은 점점 다른 결의 음악으로 자신만의 진보를 이루어 나갔지만요.

비교되느니 차라리 벗어나겠다! 이거군요.

1918년 드뷔시가 세상을 떠난 후에도 라벨은 여러 걸작을 내놓았어요. 당대 '핫한' 음악가였던 스트라빈스키는 라벨을 두고 "스위스 시계 장인의 솜씨" 같다고 평했죠. 굉장히 정교한 기술이 요구되는 시계처럼 라벨의 작품이 유려하면서도 정밀하다는 의미겠죠. 실제로 라벨의 아버지가 프랑스계 스위스인이자, 기계를 만지는 철도 기사

였다는 점도 흥미로워요.

라벨에게 장인의 피가 흘렀네요.

스트라빈스키가 칭찬을 아끼지 않은 작품의 정체는 〈볼레로〉 M.81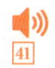
이에요. 라벨의 대표곡으로, 클래식과 친하지 않더라도 익히 들어보았을 거예요.

아, 알죠. 이게 라벨의 작품이었군요!

흥미로운 리듬과 매혹적인 선율이 꼬리에 꼬리를 물고 반복되는 곡이죠. 제목을 스페인 민속 춤곡 '볼레로'에서 따왔는데, 정작 볼레로 춤을 반주하기 위한 음악은 아니에요. 지금이야 워낙 인기 있는 곡이지만 탄생 배경은 꽤나 소박하답니다. 1928년 러시아 무용수 이다 루빈시테인이 라벨에게 스페인 작곡가 이사크 알베니스의 피아노 모음곡 《이베리아》의 관현악 편곡을 의뢰한 게 시발점이었죠. 그런데 저작권 문제로 편곡이 어렵게 되자 라벨은 아예 새 곡을 작곡해 버려요. 그게 바로 〈볼레로〉지요.

같은 해 11월 22일 파리 오페라 극장에서 발레와 함께 선보인 이 곡은 말 그대로 대박이었어요. 이후 〈볼레로〉는 2016년 저작권 만료 때까지 5천만 유로, 한화로 700억 원 넘는 저작권 수익을 올렸다고 해요. 이른바 '효자곡'이죠.

앙리 드 툴루즈 로트레크, 〈볼레로를 추는 마르셀 렌더〉, 1895~1896년

말 그대로 전화위복이네요. 편곡이 성사되었다면 지금의 걸작은 없는 거잖아요.

알베니스의 모음곡도 명곡이지만 라벨의 〈볼레로〉만큼 유명하지는 않으니 전화위복이 맞네요. 〈볼레로〉는 도입부를 여는 작은북 리듬이 특히 인상적인데요. 볼레로 리듬에 기초한 두 마디 리듬 패턴이 막바지까지 무려 169번이나 반복되죠. 그 위로 플루트, 클라리넷 같은 선율이 하나둘 쌓이고요. 15분이라는 비교적 긴 곡이지만 선율은 두 가지에 불과하고, 총 18번 반복되는 독특한 구성이에요.

그렇게 반복되면 지루할 법한데 전혀 그렇지가 않아요.

라벨의 솜씨가 돋보이는 대목이죠. 고집스럽게 반복되는 리듬이 안정감을 주고, 동시에 다채롭게 변하는 음색과 겹겹이 쌓아 올린 선율이 역동적이면서도 풍부한 그림을 만드니까요. 마치 물감을 덧칠하듯이 말이죠.

처음에 아주 작은 소리로 시작하길래 귀 기울여 들었다가 갈수록 격렬해져서 압도당했어요.

드뷔시와는 또 다른 매력이 있죠? 라벨은 비록 드뷔시와 멀어졌어도 훗날 드뷔시의 부고를 듣고 〈바이올린과 첼로를 위한 소나타〉 M.73을 헌정해요. 라벨은 드뷔시에게 늘 인정받고 싶었지만 안타

깝게도 관계가 좋게 끝나지는 않았죠. 그건 드뷔시의 친구 에릭 사티도 마찬가지였어요.

25년 우정, 마침표를 찍다

1917년 5월 18일, 무대에 오른 무용수가 기이한 선율에 맞춰 난해한 춤을 춥니다. 음악이라고 하기엔 소음에 가까웠고 안무라고 하기엔 괴상한 몸짓 같았죠. 관객들은 야유를 퍼붓고 평론가들도 거세게 비판했어요.

이번에는 누가 또 이런 획기적인 실험을 감행했나요?

파리 샤틀레 극장에서 첫선을 보인 작품의 이름은 〈파라드〉예요. 안무는 발레 뤼스의 대표 무용수 레오니드 마신, 극본은 불세출의 시인이자 극작가 장 콕토, 무대 의상은 큐비즘의 대가 파블로 피카소가 맡았죠. 각 분야의 젊은 혁신가가 의

피카소가 디자인한 〈파라드〉 무대 의상
피카소는 20세기 주요 예술운동이었던 입체주의, 이른바 큐비즘을 무대 의상에 적용한다. 대상을 여러 시점에서 본 형태로 분할 및 조합한 큐비즘의 특징이 고스란히 녹아 있다.

기투합한 '어벤져스'였어요.

이렇게 유명한 사람들이 한 자리에 모였다는 게 신기하네요.

그뿐이 아니랍니다. 막이 오르며 극장은 전동타자기, 비행기, 권총 소리로 채워졌어요. 신경을 긁는 소음이 음악이 된 거죠. 충격적인 음악을 만든 주인공은 사티였어요. 스트라빈스키의 〈봄의 제전〉

에릭 사티
1865년 프랑스 노르망디 지방의 옹프루르에서 태어난 사티는 아카데미즘을 거슬러 독립적인 작품 세계를 세워간다. 아방가르드 음악가들의 정신적 지주로 불릴 만큼 혁신의 최전선에 자리한 인물이다.

을 인상 깊게 본 장 콕토가 자신도 획기적인 문제작을 만들고 싶다는 열망으로 기획한 작품이 〈파라드〉였는데요. 장 콕토는 원래 스트라빈스키에게 음악을 맡기려 했죠. 아쉽게도 그와의 작업이 불발되자 사티에게 작곡을 부탁한 거예요.

예술가들은 신선한 아이디어를 향한 열망이 항상 있나 봐요.

젊은 예술가들의 파격적인 실험으로 무장한 〈파라드〉는 20세기 예술의 신기원을 이뤄내죠. 음악, 무용, 극작, 미술 등 예술에 새바람을 몰고왔으니까요. 특히 사티는 댄스홀에서 흘러나올 법한 대중음악

물랭루주, 1889년
19세기 말 파리에서 성행한 대표적인 댄스홀. 다양한 오락거리가 생겨나며 음악의 위상에 변화가 찾아오자 '쇼'를 위한 음악이 제작된다. 이러한 음악은 기존 오페라나 발레처럼 중상류층이 즐기던 클래식 극음악과 극명한 대비를 이루었다.

과 일상의 소음으로 발레 음악을 만들었어요. 고급문화를 향유하는 콧대 높은 관객에게 본때를 보여주려는 듯 저속한 음악을 작정하고 선사하죠. 새로운 예술의 선두 주자로 등극한 사티를 보고 친구 드뷔시는 어떤 반응을 보였을까요?

당연히 기뻐했겠죠? 누구보다 사티를 지지했으니까요.

놀랍게도 드뷔시는 〈파라드〉 초연에 불참했답니다. 사실 그전부터 두 사람 사이에 균열이 감지되었는데요. 차세대를 책임질 진보적인 작곡가들이 드뷔시가 아닌 사티를 따랐던 것이 문제였죠. 특히 드뷔시가 경계한 후배 라벨 역시 처음엔 드뷔시를 쫓아다니더니 사티와

더 각별한 사이가 됐어요. 드뷔시는 자기가 누렸어야 할 지위를 친구에게 빼앗겼다고 생각한 것 같아요.

그야말로 반전인데요.

20년 넘게 인연을 이어오면서도 우월감과 열등감, 우정과 경쟁심이 혼재된 복잡미묘한 관계가 '사티와 드뷔시'였어요. 사티가 파리 음악원을 중퇴했다고 했죠? 사실상 독학으로 음악을 익힌 사티는 1905년 40세라는 늦은 나이에 파리의 음악학교 스콜라 칸토룸에 입학해요. 파리 음악원 졸업, 로마대상 수상 등 엘리트 코스를 밟은 드뷔시와 대조되죠. 이런 점 때문에 사티는 드뷔시에게 열등감 내지 인정 욕구가 있었는지도 몰라요.

하긴 친구라 해도 한쪽으로 너무 기울면 마음의 중심을 잡기 힘들죠.

처음에는 드뷔시에게 조언받는 처지였지만 사티의 번뜩이는 천재성을 시대가 몰라줄 리 없죠. 자신이 점점 주목받는데도 드뷔시가 시큰둥한 반응을 보이자 1916년 사티는 원망 섞인 편지를 보내요. 파국의 전조였죠. 결국 드뷔시는 사티에게 너무나 중요한 경사였던 〈파라드〉 초연에 건강을 이유로 불참했고, 1918년 사티는 드뷔시의 장례식에도 참석하지 않았답니다.

결국 절교한 거나 마찬가지네요.

자기중심적 성향이 강한 드뷔시를 생각하면 정해진 결말일지도 몰라요. 물론 사티 역시 드뷔시 못지않게 괴팍했어요. 사티는 극도로 냉소적이고 엉뚱한 괴짜였는데요. 예술가들과 활발히 교류했으나 가난하고 고독한 삶을 선택했죠.

매일 똑같은 회색 벨벳 양복을 입던 사티는 자기 집을 누구에게도 공개한 적이 없었어요. 훗날 사티가 세상을 떠난 뒤 가보니 단칸방에 낡고 허름한 옷가지 몇 점이 전부였다고 해요. 하루를 분 단위로 기록하고, "하얀 음식만 먹는다", "한쪽 눈만 감고 잔다" 등 일상 하나하나가 비범했죠. 놀라울 만큼 단순하면서도 독특한 존재감을 드러내는 사티의 음악에 딱 들어맞는 인생이었어요.

표정 있는 가구음악

사티의 음악이 궁금해져요.

사티는 유명한 말을 남겼어요. "나는 너무 늙은 세상에 너무 젊어서 왔다"라는 이야기인데요. 다른 사람보다 앞서나갔기에 세상이 너무 뒤처졌다고 생각한 모양이에요. 혹시 아방가르드라는 말을 들어보았나요? 전쟁터에서 주력부

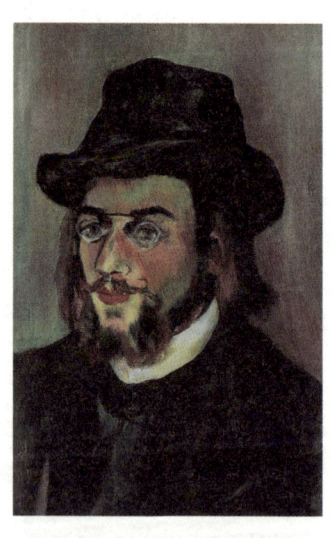

수잔 발라동, 〈에릭 사티 초상〉, 1893년
사티의 초상화를 그린 수잔 발라동은 늘 혼자였던 사티에게 찾아온 유일한 사랑이었다. 비록 만남은 짧았지만 사티는 화가이자 그림 모델이었던 그녀를 평생 마음에 간직했다.

6인조
20세기 초 파리 몽파르나스에서 활동한 음악가 6명을 일컫는다. 러시아 민족주의 음악을 표방한 막강한 소수, 즉 '러시아 5인조'와 견주어 '프랑스 6인조'라 불린다. 낭만주의, 인상주의 음악과 같은 동시대 음악을 배격하고 아방가르드를 추구한 것으로 유명하다. 그림 속 8명 중 5명이 '6인조'인 제르맨 테유페르, 다리우스 미요, 아르튀르 오네게르, 프랑시스 풀랑크, 조르주 오리크다. 루이 뒤레는 그림에 포함되지 않았다.

마르셀 뒤샹, 〈샘〉, 1917년
아방가르드 운동은 관습을 해체하고 새로운 예술 개념을 세웠다. 그중에서도 남성 소변기를 구입하여 '샘'이라는 제목을 붙여 출품한 뒤샹은 레디메이드, 즉 기성품을 작품이라 선언해 미술의 영역을 확장한 역사적 인물로 꼽힌다.

대의 맨 앞에서 장애물을 제거하고 길을 터주는 전위대라는 뜻인데요. 예술에서는 기존의 질서나 권위를 해체하고 전복하는 태도를 가리키죠. 음악에서는 1910년경부터 아방가르드 운동이 시작되었는데 따지고 보면 사티가 원조라고 할 수 있어요. 전통적 관습에서 늘 벗어나려 했으니까요.

〈파라드〉에서 음악 대신 소음을 냈다니 그만한 아방가르드도 없죠.

사티는 단순히 전통만 거부한 게 아니라 그것을 지탱하는 뿌리 자체를 부정했어요. 음악은 위대한 명작으로 따로 주목받지 않고 일상 속 가구처럼 있는 듯 없는 듯 자리에 머물러야 한다며 '가구음악'을 지향했죠.

가구음악이라니 재밌는 이름이네요.

실제로 사티의 작품은 대체로 지친 몸을 기댈 수 있는 안락한 의자처럼 편안해요. 어떤 공간에도 자연스럽게 스며들어 아늑한 카페나 안정이 필요한 병원 로비에서 자주 흐르는 이유죠. 사티가 1888년 작곡한 《짐노페디》 중 1번을 들어볼까요? 사티의 이름을 본격적으로 세상에 알린 음악이에요.

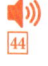

짐노페디아
고대 그리스의 도시 국가 스파르타에서 열린 축제이자 의식. 전라의 소년들이 전쟁을 연상시키는 군무를 추는 내용으로, 사티의 작품 《짐노페디》는 짐노페디아의 프랑스어다. 사티는 낭만주의 시 「고대인」 가운데 "짐노페디아를 춘다"라는 구절에서 영감을 얻은 것으로 보인다.

굉장히 친숙한 곡이네요. 집중해서 듣기보다 편하게 감상하기 딱이에요.

《짐노페디》는 세 곡으로 이루어진 피아노 소품인데, 실제로 1번은 국내 가구 광고에 사용된 적이 있어요. '느리고 비통하게'라는 연주 지시어가 붙어 있는 음악은 차분하면서 애수가 묻어나는데요. 여기에는 처음부터 끝까지 연속해서 이어지는 장7화음의 역할이 커요.

장7화음이 뭔가요?

장7화음은 근음에서 장3도, 완전5도, 장7도를 쌓아 만든 4화음을 말해요. 근음은 화음에서 가장 낮은 음을 일컫는데, 만약 도를 근음으로 둔다면 '도·미·솔·시'로 쌓아 올린 게 장7화음인 거죠. 장7화음은 전통 화성법에서는 협화음으로 취급하지 않지만, 인상주의 음악에 종종 등장하고 재즈 음악에서도 즐겨 사용하는 화음이에요.

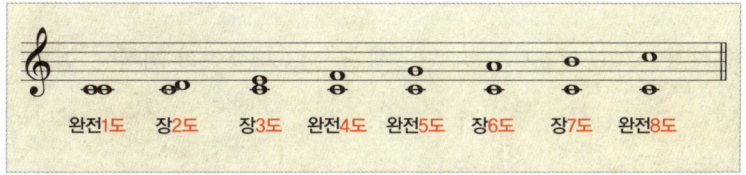

기본 음정의 구성
음정은 음의 간격에 따라 '도'라는 단위로 따지며 성질을 나타내는 수식어가 앞에 붙어요. 음의 간격이 완전할 만큼 잘 어울리면 앞에 '완전'이라는 말이 붙는 반면 서로 어울리긴 하지만 완벽하지 않을 경우 '장' 또는 '단'이라는 말로 명시한다.

어쩐지 인상주의 음악 같은 신비로운 분위기가 나더라고요.

그러나 사티는 인상주의의 관념적이고 모호한 틀을 선호하진 않았어요. 과도하게 감정을 표출하는 일도 없었고요. 오히려 집중해서 경청하지 않아도 누구나 즐길 수 있도록 허세를 덜어내고 코드 진행을 단순화했죠. 사티의 음악이 덤덤한 인상을 주는 이유랍니다.

멍때리기 좋은 음악 같아요.

막상 멍하니 사티의 음악을 듣다가 악보를 보면 화들짝 놀랄걸요? 기괴하고 특이한 지시어 때문인데요. '매우 기름지게', '치통을 앓는 나이팅게일처럼', '혀끝으로', '구멍을 파듯이' 등 알 수 없는 말들이 가득하죠. 음악 표현이나 빠르기를 적은 기존 지시어와 확연히 다르죠? 그럼 괴짜 음악가 사티가 1913년에 만든 《바싹 마른 태아》를 들어볼게요.

작품 제목도 심상치 않은데요?

충격적인 제목이죠? 이 작품도 세 곡으로 이루어진 피아노 소품인데요. 해삼, 갑각류 등 바다 생물을 소재로 삼았으니 태아라기보다는 배아로 이해하는 게 좋겠어요. 실제로 사티는 악보 서문에 프랑스 항구도시 생말로만에서 바다 생물을 관찰했다고 적어놓았죠.
《바싹 마른 태아》는 대중적으로 널리 알려진 음악을 곳곳에 차용했

는데요. 그 방식이 정말 기발해요. 두 번째 곡에서 사티는 **"유명한 슈베르트의 마주르카를 인용"**한다고 명시했는데요. 정작 이 부분을 들어보면 쇼팽의 〈피아노 소나타 2번 b♭단조〉 Op.35의 3악장 이른바 '**장송 행진곡**'이 나오죠. 심지어 슈베르트는 마주르카를 작곡한 적이 없어요. 애초 슈베르트의 마주르카는 존재하지도 않는 거죠.

《바싹 마른 태아》 초판 악보 표지, 1913년

하하, 사티한테 두 번이나 속았네요!

사티식 해학이죠. 전통적인 권위를 익살스럽게 비꼬았다고 할까요. 클래식 음악의 위상에 어울리지 않는 바다 생물을 소재로 삼고, 여기에 유명 음악가와 작품을 패러디했으니까요.

위트 넘치는 음악가였군요.

드뷔시와는 또 다른 방식으로 새로운 음악의 길을 개척한 라벨과 사티를 만나보니 어떤가요? "오늘의 내가 가장 젊은 날의 나"라는 말

이 있듯이 당시 문화 예술은 하루가 다르게 새로 태어났어요. 주목할 건 그 시절 문화 예술의 새로운 '탄생'이 풍요와 행복에서 비롯된 게 아니라는 거죠. 여느 시대보다 불안한 시공간 속에서 창작 열망을 불태운 예술가들을 기억해야 할 이유예요. 자, 이제는 프랑스를 한번 벗어나볼까요. 파리 못지않게 다채로운 변화가 넘쳐났던 유럽의 다른 곳으로 향해보죠.

필기노트

01. '어제'조차 식상한 '오늘'

20세기 초는 급진적이고 실험적인 시도로 점철된 모더니즘 시대였다. 그중 라벨과 사티는 드뷔시와 동시대를 풍미하면서 독창적인 작품 세계를 구축한다. 라벨은 인상주의 음악의 감각적이고 다채로운 음색을 추구하면서도 명료한 고전 형식을 재해석한다. 또한 사티는 '가구음악'을 표방하며 음악에 허세를 덜어내고 단순하면서도 위트 있는 작품을 추구한다.

고전을 재해석한 라벨	**모리스 라벨** 프랑스 근대음악의 선구자이자 드뷔시와 함께 인상주의 음악가를 대표함. → 감각적이고 다채로운 음계와 음색을 추구함. 더불어 고전음악의 형식과 구조를 재해석하여 독특한 느낌을 냄.
	《쿠프랭의 무덤》 여섯 곡으로 이루어진 피아노 모음곡. 18세기 프랑스 오르드르의 '질서'를 음악에 부여함. → 제목 내 '쿠프랭'은 고전에 경의를 표하려는 의도.
	《볼레로》 라벨의 대표곡이자 히트작. 도입부의 작은북 리듬 패턴이 169번 반복 + 두 개의 주요 선율이 18번 반복. → 반복되는 리듬과 다채로운 음색이 안정감과 매력을 동시에 선사함.
가구음악의 창시자 사티	**에릭 사티** 아방가르드 예술가들의 정신적 지주라 불릴 만큼 파격적인 작품 세계를 자랑함. → 전통적 체계를 부정함에 따라 소음에 가까운 음악 혹은 누구나 편안하게 즐길 수 있는 음악을 만듦.
	참고 **아방가르드** 전쟁터에서 주력부대의 길을 미리 터주는 전위대라는 뜻이자 기존의 질서를 해체하고 전복하는 예술운동을 일컫는 용어.
	《파라드》 각 분야에서 혁신적 행보를 이어가던 예술가들이 의기투합한 발레 작품. 사티는 일상의 소음을 엮어 음악을 만듦. → 클래식 극음악과는 다른 대중적이고 저속한 소리의 향연.
	《짐노페디》 사티의 대표곡이자 세 곡의 피아노 소품. 차분하면서 몽환적인 느낌과 단순한 코드 진행이 특징. → 있는 듯 없는 듯 자연스레 스며드는 '가구음악'의 표본.
	《바싹 마른 태아》 사티의 독특함과 위트를 엿볼 수 있는 곡. 기괴하고 특이한 제목 + 바다 생물을 소재로 삼음 + 쇼팽의 작품을 패러디.

문명의 비극, 표현의 해방

전쟁이 남긴 깊은 상처는
솔직하고 파격적인 언어로 기록되기 시작한다.
형태를 해체하고 질서를 전복한 예술은
시대의 부름에 대한 응답이었다.

표현되지 않은 감정은 영원히 살아 있다.
그저 산 채로 묻혀 추한 모습의
훗날을 기약할 뿐이다.

- 지크문트 프로이트

02
추상의 시대

#세계대전 #세기말 #오스트리아 #표현주의
#현대음악 #무조음악 #쇤베르크 #베베른
#베르크

20세기 초 유럽을 뒤흔든 아방가르드는 균열, 해체, 전복 같은 파괴적인 느낌이 뒤따라요. 한눈에 봐도 아름다운 예술을 놔두고 어딘지 모르게 불편하고 불안정한 예술이 시대를 풍미한 건데요. '좋았던 시절'인 벨 에포크가 막을 내리고, 유럽 전역이 1차 세계대전의 매캐한 연기와 포탄 소리로 뒤덮이자 전혀 새로운 예술이 나왔죠.

그래서 드뷔시도 편히 눈을 감지 못했잖아요.

전쟁은 개인, 가족, 나아가 인류 전체에 끔찍한 비극을 안겨주죠. 역사적으로도 큰 흉터를 남기고요. 1914년 6월 28일 사라예보 사건으로 발발한 1차 세계대전은 31개국이 참전한 인류 최초의 세계 전쟁이었어요.

참전국 수가 어마어마하네요.

1차 세계대전 묘지
프랑스의 두오몽 납골당. 1차 세계대전 당시 베르됭 전투에서 희생된 13만여 구의 유해가 잠들어 있다.

참전국들은 자국의 영광이라는 명분을 내세웠지만 전쟁의 본질은 제국주의를 기반으로 한 식민지 쟁탈전이었어요. 강대국들은 식민지 확보에 여념이 없었고, 오래도록 묵혀둔 갈등이 터지면서 저마다 이해관계에 따라 전쟁터로 뛰어들었죠. 4년간 지속된 전쟁은 이전과는 차원이 다른 끔찍한 피해를 낳았는데요. 유럽의 풍요와 번영이 비참한 결과를 가져온 셈이었어요.

풍요와 번영이 도리어 문제였다고요?

불안은 또 다른 창작을 낳고

1차 세계대전의 피해는 어느 정도였을까요? 전쟁으로 목숨을 잃은

군인은 850만 명, 굶주림·전염병·대량 학살로 사망한 민간인도 1천만 명이 훌쩍 넘었다고 해요. 부상과 후유증으로 신음한 사람까지 합치면 어마어마하겠죠.

숫자로 보니 얼마나 끔찍한 비극이었는지 실감 나요.

1차 세계대전이 발발하기 전 유럽을 떠올려볼까요? 유럽을 변화시킨 신기술은 개인의 일상을 편리하게 만들고, 경제 발전을 가져왔잖아요. 깔끔하게 정비된 도로에는 가로등이 들어섰고, 웅장한 신식 건물에는 사람들로 가득했죠. 문제는 기술이 인간을 이롭게 하는 것을 넘어 인간의 목숨을 빼앗는 무기 개발에 쓰였다는 거예요.

다이너마이트가 그랬잖아요.

그렇죠. 알프레드 노벨의 발명품인 다이너마이트도 1866년에 산업 현장용 폭약으로 발명되었다가 훗날 살상 무기로 쓰였죠. 과거의 전쟁이 병사가 무기를 들고 적군에게 향하는 식이었다면, 기관총·잠수함·전차·독가스가 발명된 20세기 전쟁은 대량 학살과 파괴로 인류를 덮쳤어요.

1차 세계대전 당시 사용된 기관총
프랑스군이 사용한 호치키스 기관총. 미국의 발명가 벤저민 호치키스가 1867년 프랑스에서 생산했으며 미국과 영국이 전쟁에 사용했다.

정말 기술 발전이 오히려 재앙을 불렀군요.

1차 세계대전은 유럽의 터전을 한순간에 초토화했어요. 도시의 시설도, 역사적 유산도 폭격을 피할 수 없었죠. 고도로 발전한 인류 문명의 결말은 인간의 추악한 밑바닥을 드러낸 전쟁이었어요. 그러니 전쟁의 폐해를 고발하고 상처를 해소할 새로운 '언어'가 필요했겠죠. 그 출발에 '표현주의'가 있었어요.

세기말의 미학, 표현주의

표현주의요? 어차피 모든 예술은 무언가를 표현하는 거 아닌가요?

맞아요. 하지만 표현주의는 객관적인 대상을 묘사하기보다 작가의 주관적인 표현을 우선시했죠. 아름다움과 조화를 추구하는 과거 예술과 달리 불안한 내면 상태를 가감없이 드러내는 거예요.

인상주의도 주관을 표현하지 않았나요?

얼핏 비슷해 보이지만 조금 달라요. 표현주의는 인상주의가 피상적이라고 봤거든요. 그래서 인간의 깊은 내면을 탐구해요. 물론 특정 사조의 성격을 무 자르듯 나눌 순 없겠죠. 어디에 초점을 두느냐에 따른 경향성의 문제일 테니까요. 그리고 같은 사조로 묶는다고 해도

작가 혹은 작품마다 정도의 차이는 항상 있어요.

빈센트 반 고흐는 후기 인상주의자이자 표현주의의 선구자로 불리는데요. 고흐는 눈에 보이는 풍경과 거울에 비치는 자기 모습을 거친 붓질과 강렬한 색감으로 화폭에 담았죠. 개인의 복잡한 내면, 그리고 정신적 고통을 생생하게 묘사한 고흐의 감각적인 기법은 인상주의 요소로 볼 수 있지만, 동시에 표현주의의 시초이기도 해요. 그래서 표현주의는 20세기 초에 절정을 맞았어도 19세기 말 시작되었다고도 보죠. 이때 그 중심엔 독일과 오스트리아가 있었어요.

고흐는 프랑스에서 활동한 걸로 아는데 독일과 오스트리아로 어떻게 퍼진 거죠?

네덜란드에서 태어난 고흐는 주로 프랑스에서 활동한 게 맞아요. 최신 유행을 주도한 나라답게 당대 미술사를 수놓은 많은 화가가 프랑스의 수도 파리에 모여들었는데요. 그중에는 고흐와 더불어 에드바르 뭉크도 있었어요. 노르웨이 출신의 뭉크는 파리에서 유학하며 당대 화풍을 흡수하고, 1892년 베를린 미술가협회 초청으로 독일에서 개인전을 엽니다.

일명 '뭉크 스캔들'로 불리는 전시는 틀에 박힌 예술을 해체하고 날것을 지향하는 움직임으로 이어지는데요. 극도의 불안감과 고통으로 가득한 뭉크의 그림이 미술의 새로운 가능성을 제시하며 독일 미술계에 커다란 반향을 일으키죠.

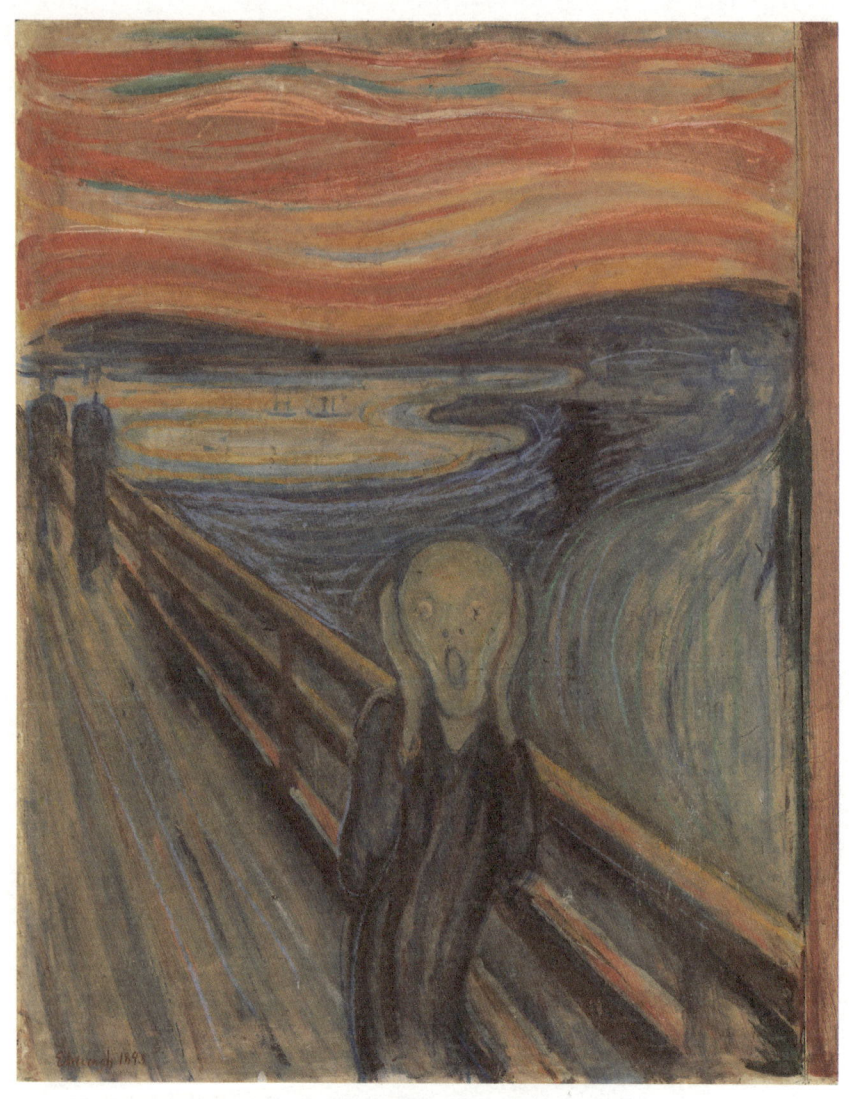

에드바르 뭉크, 〈절규〉, 1893년
산책 도중 하늘이 핏빛처럼 보이고 극도의 우울과 공포를 느낀
뭉크는 그때의 심경을 왜곡된 형체와 강렬한 색채로 옮긴다.

아하, 그러니까 외국 작가 뭉크의 전시회가 현지 화가들에게 영감을 준 거네요.

확실히 기폭제가 되었죠. 혹시 브뤼케를 아세요? 1905년 독일 드레스덴에서 결성된 표현주의 예술가 집단인데요. 도시의 삭막함을 파격적인 방법으로 화폭에 옮겼어요. 이들에 이어 베를린과 뮌헨에서도 인간의 불안한 심리를 포착한 화가 그룹이 만들어져 대담한 표현주의 운동을 펼쳐내죠. 무엇보다 이 시기 신예술 운동이 가장 흥미진진하게 펼쳐진 곳은 오스트리아 수도 빈이었어요.

에곤 실레, 〈자화상〉, 1912년
오스트리아 표현주의 화가 에곤 실레의 자화상. 인간의 복잡한 내면과 욕망을 거칠고 노골적으로 묘사한 화가로 유명하다. 당시 빈에서는 카페를 중심으로 지식 및 예술 공동체가 생겨났는데, 정신분석학의 창시자 지크문트 프로이트의 학문도 이곳에서 꽃을 피운다. 인간의 심리를 탐구한 정신분석학은 내면세계의 표현을 중시한 당대 예술가들에게 큰 영향을 끼친다.

빈은 음악의 도시로만 유명한 게 아니군요.

파리가 대대적으로 도시를 재개발했듯이 빈 역시 낙후된 중세 이미지를 벗고 세련된 근대 도시로 거듭나고 있었어요. 구시가지를 둘러싼 성벽을 허물고 신작로와 새로운 건축이 들어섰죠. 하지만 과거 제국의 질서가 해체되는 과정에서 계급, 민족, 인종 갈등이 충돌하는 바람에 도시는 혼란과 불안으로 가득 찹니다. 이런 이중적인 현실에 공허해진 사람들은 그걸 잊기 위해 순간의 쾌락과 원초적 자극으로 도피했고요. 그 가운데 젊은 지식인과 예술가들은 획기적이고 파격적인 창작을 통해 빈의 낡은 전통에 맞섰죠.

나라마다 비슷한 듯 다른 이유로 혁신적인 예술이 탄생하네요.

미술에서 시작한 표현주의는 문학, 연극, 영화, 음악으로 확장됐어요. 특히 인간의 복잡한 내면에 주목한 음악은 전통적 아름다움을 버리고 왜곡된 선율과 불협화음을 언어로 삼는데요. 이러한 흐름을 주도한 오스트리아 음악가 아널드 쇤베르크를 만나볼까요.

쇤베르크, 조성을 해방하다

1874년 오스트리아 빈에서 태어난 쇤베르크는 독학으로 음악을 익힌 것으로 유명해요. 당시 음악가들이 그렇듯이 독일 고전음악에 심취한

그는 20대 중반까지 낭만주의 양식으로 작곡을 했죠.

처음부터 파격적이었던 건 아니네요.

그래도 당시 빈에 찾아온 시대의 변화에 쇤베르크는 빠르게 반응해요. 절친이었던 바실리 칸딘스키를 포함한 빈의 진보적인 예술가들의 영향을 받아 일명 무조음악을 발표하죠. 수백 년 음악의

아널드 쇤베르크
1874년 오스트리아 빈에서 태어난 쇤베르크는 무조음악을 창안하여 현대음악의 포문을 열었다. 그의 음악을 이어받은 많은 현대음악가들은 음악 어법의 경계를 무너뜨렸다.

근간이 되어온 조성을 과감하게 버린 셈이에요.

무조음악이요?

무조음악은 말 그대로 조성이 없는 음악을 뜻해요. 드뷔시나 라벨이 특정한 장조나 단조로 작품을 분류할 수 없을 만큼 조성을 모호하게 만들었다면 쇤베르크는 한발 더 나아간 거죠. 아예 조성이라는 존재를 없앴으니까요. 기본적으로 으뜸음을 중심으로 구축되는 조성은 일종의 질서라고 할 수 있는데요. 쇤베르크는 1908년부터 완전히 새로운 음악 구조를 개발해요.

질서 없는 음악이 어떻게 가능하죠?

직접 확인해볼까요? 일곱 곡씩 3부로 이루어진 연가 곡 《달에 홀린 피에로》 Op.21을 소개할게요. 벨기에 시인 알베르 지로의 동명의 연작시에 음악을 붙였는데 분위기가 섬뜩하죠? 성악곡이지만 일반적인 노래 창법과도 완전히 다르고요. 가사를 속삭이거나 반대로 탄성과 고함을 지르는 낭송조가 대부분이죠. 그나마 가끔 나오는 선율도 불협화음으로 가득하고요.

랩을 하는 것 같아요. 굉장히 새로운데요.

랩의 시초로 볼 수도 있겠네요. 이런 낭송조 창법을 슈프레히슈티메라고 불러요. 말과 노래의 중간이라 정확한 음정을 특정하기 힘들어 조성이 없는 느낌으로 다가오죠. 《달에 홀린 피에로》에는 제목에서 알 수 있듯이 피에로가 등장하는데요. 개인의 욕망, 충동, 폭력성, 고통을 노래하는 피에로를 통해 인간 존재의 어두운 단면을 드러내죠. 암울하고 기괴한 노랫말도 이 곡을 충격으로 몰고 가고요.

그런데 이렇게 음이 명확하지도 않은 게 하나의 작품이라면 이제 딱히 작곡이라는 기술이 필요 없지 않을까요?

모든 음은 동등하다

만약 그 정도에 그쳤다면 쇤베르크가 위대한 음악가로 역사에 남지 않았겠죠. 드뷔시가 조성을 모호하게 만들려고 치밀하게 계획했듯이 조성을 없앤 쇤베르크도 자신만의 엄격한 규칙을 만들었어요. 《달에 홀린 피에로》를 작곡한 1912년은 쇤베르크가 무조음악을 명확히 정의하기 전이었는데요. 쇤베르크는 이후 47세였던 1921년, 드디어 무조성을 위한 체계적인 규칙을 확립하죠. 이때 창안한 게 바로 '12음기법'입니다.

12음기법이라니, 이름이 특이하네요.

바실리 칸딘스키, 〈구성 8〉, 1923년
러시아 출신 추상미술의 창시자 칸딘스키의 대표작. 그가 기본 조형 요소인 점, 선, 면으로 그림을 그린 때와 쇤베르크가 무조음악에 몰두했던 시기가 비슷하다. 실제로 둘은 친구 사이였다.

12음기법은 옥타브 안에 있는 12개 음의 순서를 정해놓고 모든 음을 균일한 빈도로 사용해 작곡하는 방식이에요. 머릿속에 피아노 건반을 그린 후 '도'에서 '도'까지 연주한다고 가정해볼까요. 흰 건반은 7개, 검은 건반은 5개로 모두 12개의 건반이 존재하죠. 12음기법은 특정한 순서를 정해서 이 12개 음을 모두 한 번씩 연주한 후 그 패턴을 반복하는 거예요.

조성이 없으면 작곡이 자유로울 줄 알았는데, 오히려 강박적이네요.

다르게 볼 수도 있어요. 쇤베르크의 무조음악은 기존 음계가 갖고 있던 계급에서 모든 음을 해방시켰거든요. 예컨대 장단조 음계에서는 으뜸음을 중심으로 다른 음을 어떻게 조직하고 관계 맺을지 정해지는데요. 특정 음들을 중요하게 내세우고 그에 따라 다른 음들의

질서까지 잡게 되는 식이죠. 그런데 쇤베르크는 그 위계를 없애버린 거예요. 대신 각각의 음이 한 번씩 제 몫을 하도록 기회를 주면서 새로운 음악을 창조하죠.

그런데 계속 같은 순서로 반복하면 음악이 지루할 것 같은데요.

아무래도 12개 음이 늘 똑같이 나오면 단조롭겠죠. 그래서 쇤베르크는 일정한 음의 행렬, 즉 '음렬'을 변형한 원칙도 만들었어요. 12개 음을 고루 사용하는 음렬이 있다고 가정해보죠. 이해하기 쉽게 반음씩 올라가는 음렬로 설정할게요. 일단 음렬이 만들어지면 그걸 '기본형'이라고 해요. 그런데 이 기본형 음렬을 거꾸로, 즉 마지막 음에서 시작 음으로 거슬러 연주하면 그 음렬은 '역행형'이 되죠.

그리고 만약 기본형이 위로 올라가도록 진행하는 음렬이라고 했을 때, 이걸 반대로 내려가도록 연주하면 '반행형'이 되어 기본형 음렬과 위아래로 대칭을 이루죠. 마지막으로 그 반행형 음렬을 다시 반대 방향으로 연주하면 이른바 '반행형의 역행형'이 완성되는 거예요.

하나의 음렬로 모두 4개의 음렬이 만들어지네요.

맞아요. 한 음렬이라도 벌써 4개의 선택지가 생긴 거죠. 여기에서 어떤 음을 첫 음으로 정하느냐에 따라 옥타브에 12개 음이 있으니 12가지의 선택지가 나오겠죠? 결국 12개 음 각각에 4개의 선택지를 모두 대입하면 총 48개의 음렬을 만들 수 있어요.

12음기법은 수학을 좀 해야 쓸 수 있겠어요.

법칙을 이해했으니 음악에 적용된 걸 볼까요? 1923년 쇤베르크는 12음기법으로 작곡한 최초의 작품 **《피아노를 위한 모음곡》 Op.25**를 발표해요. 6개 악장 모두 12음기법 음악인데 악장은 뜻밖에도 전주곡을 시작으로 가보트, 뮈제트, 인터메조, 미뉴에트, 지그라는 이름을 갖고 있어요.

그게 왜 뜻밖이죠?

모두 과거 바로크 시대에 유행했던 춤곡이니까요. 물론 춤곡을 바탕으로 삼았어도 음악을 들으면 이리저리 튀는 선율과 불협화음에 금방이라도 스텝이 엉켜버릴 것 같지만요.

첨단 음악의 이름이 옛날 춤곡이라니!

쇤베르크의 의도겠죠. 제목과 형식은 전통을 따르되 최신 기법을 써서 새로운 청각적 경험을 선사한 거예요. 이 작품은 아래 악보처럼 '미'로 시작해서 '시♭'으로 끝나는 음렬을 기본형으로 갖는데요. 아까 기본형을 여러 방식으로 변형할 수 있다고 했죠?

48가지나 된다고 하셨는데, 혹시 이 모음곡에 다 나오나요?

쇤베르크는 이 중 8개 음렬로 작품을 완성해요. 《피아노를 위한 모음곡》은 생소한 12음기법을 사용했지만, 악장마다 완성도가 높고 통일성 있게 곡을 엮었어요. 마치 전통적인 모음곡이 여러 장치를 통해 통일성을 이루는 것과 비슷하죠.

그럼에도 쇤베르크의 음악은 즐겨 연주되는 편은 아니에요. 워낙 난해하고 개성 넘쳐서 쇤베르크가 살아 있을 때는 물론 오늘날에도 지레 겁을 먹는 사람들이 태반이죠.

편안하게 감상할 수 있는 음악은 아니니까요.

전통을 해체하고 전복하는 일은 늘 낯선 법이죠. 분명한 건 음의 새로운 체계를 창조한 쇤베르크의 음악은 그 강렬함 만큼 생명력이 길다

는 거예요. 새로운 대안을 찾던 후대 음악가들에게 12음기법이 큰 영향을 미쳤거든요. 쇤베르크는 다가가기 힘든 음악가이지만, '2빈악파'의 수장으로서 음악사에 중요한 발자취를 남깁니다.

새로운 '빈악파'의 등장

2빈악파가 뭔가요?

20세기 초 오스트리아 빈을 중심으로 활동한 음악가 그룹을 일컫는 용어예요. 2가 있으면 1이 있기 마련이겠죠. 원조 빈악파는 우리에게 익숙한 하이든, 모차르트, 베토벤이랍니다. 18세기 말에서 19세기 초 독일 고전음악을 주름잡은 위인이자, 오늘날 즐겨듣는 소나타, 교향곡, 협주곡 등 고전 장르의 기틀을 잡은 거장들이죠. 이들처럼 쇤베르크와 제자들도 빈에서 중요한 업적을 이루었기 때문에 2빈악파라는 영광스러운 호칭이 붙은 거예요.

쇤베르크가 제자들도 잘 길러낸 모양이군요.

쇤베르크와 함께 2빈악파를 이루는 제자들은 안톤 베베른과 알반 베르크인데요. 제자라고 해도 쇤베르크와 나이 차이가 10살 정도밖에 나지 않아요. 셋은 음악적 동지에 가까웠죠.
먼저 베베른을 만나볼까요? 어려서부터 음악에 심취했던 베베른은

1빈악파의 하이든, 모차르트, 베토벤
1빈악파는 18세기 말에서 19세기 초까지 오스트리아 빈을 중심으로 활동한 고전주의 음악의 대가를 일컫는다. 기악음악의 기틀을 마련한 하이든, 여기에 감성과 개성을 곁들인 모차르트, 두 선배 음악가를 토대로 고전음악의 양식을 완성한 베토벤이 3대 음악가로 꼽힌다.

2빈악파의 쇤베르크, 베베른, 베르크
2빈악파는 20세기 초중반 오스트리아 빈을 중심으로 활동하며 현대음악사에 결정적 역할을 한 음악가를 일컫는다. 1빈악파가 고전음악의 새로운 역사를 썼듯이 쇤베르크, 베베른, 베르크는 현대음악의 가능성을 제시했다. 새로운 빈악파라고 해서 '신빈악파'라고도 부른다.

추상의 시대

대학에서 원래 음악학을 공부했어요. 1904년 21살에 쇤베르크의 제자가 된 그는 스승을 따라 무조음악의 길을 걷다가 훗날 자신만의 파격적인 음악을 선보이죠. 흥미로운 점은 베베른의 작품을 모두 연주해도 4시간이 넘지 않는다는 거예요.

에계, 작곡한 작품이 많지 않나 봐요.

작품 수의 문제라기보다 곡의 길이가 굉장히 짧아서예요. 형식과 내용을 워낙 압축했기 때문에 베베른의 작품 가운데 10분이 넘는 곡이 없죠. 단적으로 〈다섯 개의 오케스트라 소품〉 Op.10은 총 5악장으로 이루어졌지만 전체 길이가 4분이 조금 넘고, 그중 4악장은 6마디가 전부예요. 악보에는 음표만큼 쉼표도 가득해서 여백의 미가 은은하게 느껴지죠. 베베른은 작곡이란 음악가가 영감과 우연에 기대어 '창작'하는 게 아니라 자연법칙에 따라 '발견'하는 거라 여겼어요. 그래서 불필요하고 장식적인 음을 덜어내고 최소한만 남겼죠.

그럼 허투루 흘려보낼 음이 없겠어요.

베베른은 쇤베르크보다 더 엄격하고 강박적으로 음의 개수와 배치를 따졌어요. 문제는 음 하나하나가 갖는 고유의 성격을 고스란히 전달하다 보니 연주는 물론 감상조차 부담스러운 음악이 탄생한 거죠. 실제로 베베른의 음악은 모두가 숨죽인 채 다음에 어떤 음이 울릴지 집중하게 만든답니다.

조르주 쇠라, 〈그랑드자트섬의 일요일 오후〉, 1884~1886년
조성을 해체하여 음을 해방한 무조음악은 19세기 화가 쇠라의 점묘주의 미술을 떠올리게 한다.
쇠라가 색이 혼탁해지는 걸 막기 위해 일일이 점을 찍어 색채를 표현한 것처럼 베베른은 음 하나하나를
계산적으로 배치했다.

쇤베르크와는 또 다른 결로 낯선 음악이네요.

그에 비해 베르크의 작품은 접근하기 쉬울 거예요. 베베른과 음악을 공부한 과정이 달라서일까요. 베베른이 음악을 학문으로 접근해 전문적인 교육을 받았다면, 베르크는 쇤베르크와 만나기 전까지 음악

을 독학으로 공부했어요.

천재들은 독학으로도 일가를 이루나 봐요.

1904년 쇤베르크의 제자가 된 베르크는 스승이 걸어온 길을 따라가면서도 평소 심취했던 낭만주의 음악을 버리지 않았어요. 현대 기법을 활용하는 동시에 표현력이 풍부한 음악을 추구했죠. 베르크는 무조로 된 최초의 극음악을 만든 것으로도 유명한데요. 바로 오페라 〈보체크〉입니다.

오페라가 무조음악이라고요?

독일 극작가 게오르크 뷔히너의 미완성 유작을 바탕으로 만든 〈보체크〉에는 가난하고 남루한 주인공 프란츠 보체크가 등장해요. 돈이 없어 애인 마리와 결혼식조차 올리지 못하는 그는 군대 상관에게 착취당하지만 명령에 무조건 복종하는 병사인데요. 어느 날, 돈을 벌기 위

오페라 〈보체크〉 포스터, 1974년
뷔히너의 원작 속 주인공은 보이체크Woyzeck였는데, 출판 과정에서 표기 실수로 보체크Wozzeck가 되었다. 베르크는 이 틀린 이름을 그대로 썼다.

해 의사의 임상실험에 응해요. 인간이 완두콩만 먹고 살면 어떻게 되는지 지켜보는 해괴한 실험이었죠.

실험 대상이 된 보체크는 예상할 수 있다시피 정신적, 신체적으로 피폐해져요. 심신이 불안한 가운데 보체크는 애인 마리가 군악대장과 눈이 맞았다는 이유로 그녀를 죽이고 말아요. 그리고 스스로 연못에 몸을 던지죠.

비극의 끝판왕이네요. 극의 분위기도 어두울 것 같아요.

베르크는 인물의 심리와 상황에 맞춘 강렬한 음악으로 더욱 풍성한 극적 효과를 꾀했어요. 보체크가 불안과 괴로움에 잠식되었을 때는 무조음악으로, 그를 에워싼 안타까운 현실은 조성음악으로 표현하며 감성을 끌어올리죠.

〈보체크〉의 1막을 맛보기로 들어볼까요? 다섯 장면씩 총 3막으로 구성된 〈보체크〉의 1막은 상관의 수발을 들며 복종하는 보체크부터 군악대장의 꾐에 넘어가는 마리의 모습을 담고 있어요.

극의 상황도 불안한데 음악마저 격정적이라 감정이입이 절로 되는 것 같아요.

같은 스승에게 배웠지만 베베른과 베르크의 작품은 정말 다르죠? 음악가의 창의성을 극대화한, 현대음악다운 시작이라고 할만 하죠.

지금까지 이번 강의의 주인공 드뷔시가 갈망했던 혁신이 어떤 모습으로 새 시대를 물들였는지 살펴보았어요. 음악은 과학기술의 발달, 세계대전 발발 같은 거대한 사회적 변화를 겪으며 전통적인 클래식 음악과 결별했죠. 그것도 모자라 '신대륙' 미국에서는 완전히 새로운 음악이 등장하는데요. 슬슬 짐을 챙겨 바다 건너 미국으로 떠나볼게요.

필기노트

02. 추상의 시대

1차 세계대전은 막대한 피해를 남긴다. 고도로 발전한 인류 문명의 결말이 끔찍한 전쟁으로 귀결된 데 회의를 느낀 이들은 예술을 통해 내면의 상처를 가감 없이 드러낸다. 그렇게 탄생한 표현주의는 다양한 예술 분야에서 표출되고, 음악에서는 현대음악의 가능성을 제시한 쇤베르크의 작품 세계로 대표된다.

내면의 상처를 표현하는 예술

1차 세계대전의 비극 인류 최초의 세계 전쟁 → 전쟁의 참상에 절망과 회의를 느낀 사람들. 날것의 감정을 드러냄.

오스트리아 빈의 이중성 19세기 말 빈은 파리처럼 근대 도시로 거듭남. 과거 질서가 해체되는 과정에서 발견된 모순이 혼란과 불안을 야기. 진보적 예술인들은 낡은 전통에 맞서 투쟁을 선언함.

⇒ 이러한 배경에서 탄생한 표현주의.

표현주의 복잡하고 불안한 내면세계를 탐구 및 표현하는 예술운동. 미술에서 시작되어 문학, 연극, 영화, 음악 등으로 확장.

조성을 해방한 쇤베르크

쇤베르크 오스트리아 출신 음악가로 현대음악을 대표하는 인물. 빈의 진보적인 예술가들의 영향 아래 음악적 실험을 감행, 무조음악을 발표함.

무조음악 조성이 없는 음악. → 쇤베르크는 음악의 근간이었던 질서를 뒤흔들고 새로운 음악 구조를 개발함.

12음기법 옥타브 안의 12개 음을 균일한 빈도로 사용하는 작곡 기법. 무조음악을 위한 체계적인 규칙화. → 음들 사이의 위계를 소거하여 새로운 음악의 가능성 제시.

2빈악파의 등장

2빈악파 현대음악의 시대를 연 쇤베르크, 베베른, 베르크를 일컫는 말. 고전 장르의 기틀을 확립한 1빈악파, 즉 하이든, 모차르트, 베토벤의 뒤를 잇는다는 의미.

베베른
- 장식적인 음을 덜어내고 최소한만 남긴 음악을 추구.
- 형식과 내용이 압축되어 곡의 길이가 짧은 게 특징.

베르크
- 현대음악과 낭만주의 음악을 적절히 섞은 작품 세계를 구축.
- 최초의 무조 극음악 〈보체크〉를 만듦.

담장을 넘은 음표

풍요와 유희로 가득한 땅은
대담하고도 자유로운 음악의 자양분이 되었다.
순간을 박제한 레코드는 음악을 신세계로 인도했고
대중의 일상을 매일의 축제로 만들었다.

무엇이든 흡수할 수 있는 음악.
그럼에도 재즈는 여전히 재즈다.

- 소니 롤린스

03

새바람이
불어오는 곳

#미국 #대중음악 #재즈 #음악 산업 #축음기
#브로드웨이 #유성영화

혹시 '천조국'이라는 단어를 들어보셨나요? 국방 예산이 천조 원에 이르는 미국을 지칭하는 인터넷 은어인데요. 엄청난 경제력, 막강한 정치적 헤게모니, 거대한 영토까지. 미국 하면 떠오르는 이미지를 제대로 함축한 단어죠.
미국은 언제부터 세계 최강의 나라가 되었을까요? 정확한 연도를 특정하기 어렵지만, 모든 걸 쑥대밭으로 만든 세계대전이 오히려 미국에겐 고속 성장의 기회였어요.

전쟁이 기회였다고요?

세계를 지배하던 유럽은 두 차례나 세계대전의 무대가 되면서 경제적 생산 활동이 멈춥니다. 언제 어디서 포탄이 날아올지 모르는 상황이니 농사를 지을 수도, 공장을 돌릴 수도 없었죠. 이때 전쟁의 피해가 없던 미국이 유럽에 농산물, 면화, 공산품 등을 수출하기 시작해요. 무엇보다 전쟁에 필수적인 군수품 시장을 꽉 잡으면서 미국은

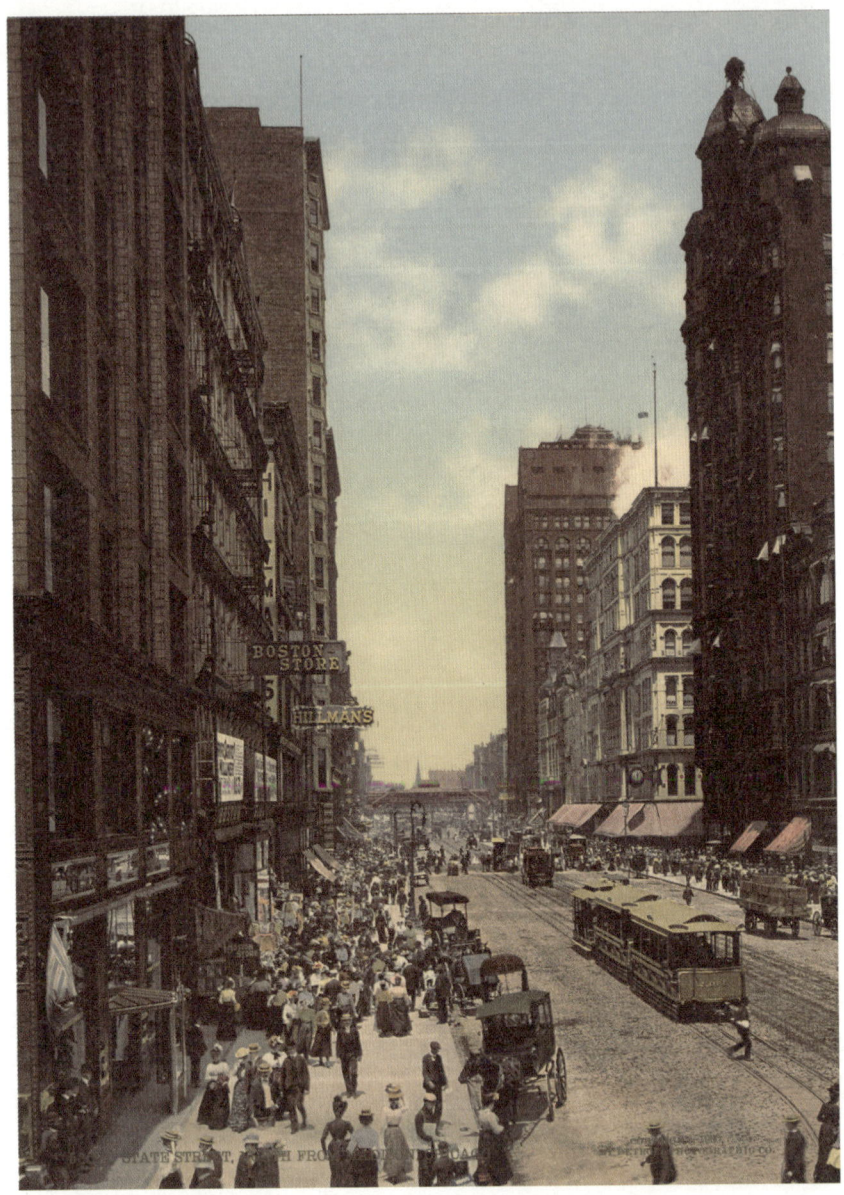

1900년경 미국 시카고 풍경
산업화로 성장을 이룩한 미국은 세계대전을 발판 삼아 번영의 시대를 맞이한다. 1920년대 세계 제조업의 42퍼센트가 미국의 몫이었다.

경제 대국으로 성장하죠.

인생처럼 역사도 결국 타이밍이네요.

술과 음악이 흐르는 땅

1차 세계대전을 기점으로 미국은 유럽에 빚을 갚는 나라에서 빚을 받아내는 나라로 탈바꿈해요. 미국의 경제 호황은 사회적, 문화적 번영으로 이어지는데요. 벨 에포크의 유럽처럼 생활 수준이 높아졌고 즐길 거리도 풍성했죠. 물론 빛이 있으면 그림자가 생기는 법. 극장에서 흥겨운 음악이 흘러나오는 동안 밖에서는 총성이 울려 퍼졌던 곳이 미국이랍니다.

총성이라뇨? 대체 무슨 일이길래요?

소설 『위대한 개츠비』를 읽어보셨나요? 1925년 스콧 피츠제럴드가 발표한 이 소설은 밀주업으로 큰돈을 거머쥔 주인공 개츠비의 흥망성쇠를 다루고 있는데요. 소설에서

『위대한 개츠비』 초판 표지, 1925년
1차 세계대전 이후 미국 사회를 배경으로 한 소설. 미국을 기회의 땅으로 여기던 '아메리칸드림'의 실체를 파헤친 소설로 유명하다.

잘 묘사했듯이 당시 미국에선 밀주, 조직범죄, 암거래가 들끓었죠. 1919년 미국은 알코올음료의 양조, 판매, 수출입을 금지하는 '금주법'을 단행했어요. 전쟁 직후인 만큼 술의 주원료인 곡물을 절약하고, 노동자들이 술에 취해 생산성이 저하되는 걸 막겠다는 취지였죠. 그러나 강제적인 통제는 부메랑이 되어 돌아와요. 술을 밀수 및 밀매하는 범죄 조직이 판을 치고 반사회적인 문화가 성행하죠.

우범지대가 된 거군요.

이 시기 미국을 '광란의 20년대'라고 일컬어요. 여유로워진 중산층은 지갑을 열어 밤낮없이 소비를 즐겼어요. 단속을 피해 운영하는 무허가 술집에서는 화려한 쇼와 음악이 끊이지 않았고요. 이때 술집을 가득 메운 음악이 바로 재즈입니다. 그래서 이 광란의 20년대는 곧 재즈의 시대이기도 했죠.

재즈의 역사가 이토록 깊을 줄 몰랐어요.

1920년대부터 1945년까지 재즈는 하나의 장르라기보다 대중음악 그 자체였어요. 사실 대중음악의 출발이 재즈였다고 하는 게 더 정확할 거예요. 당시 사람들은 밤늦게까지 클럽에서 스윙 재즈에 맞춰 춤을 추었죠.

스윙 재즈요? 재즈에도 종류가 있나요?

스윙은 '흔들거리다'라는 사전적 의미처럼 절로 몸을 들썩이게 만드는 재즈 특유의 역동적인 리듬감을 말해요. 그래서 초창기 재즈처럼 신나게 춤추기 좋은 재즈 스타일을 스윙이라고 부르죠. **〈싱, 싱, 싱 위드 어 스윙〉**을 들으면 금세 감이 올 거예요. 몸이 절로 들썩이지 않나요?

아, 이게 스윙이군요.

흥겨운 리듬을 포인트 삼는 스윙은 10명 이상의 대규모 악단인 일명 '빅밴드'가 연주했어요. 금관악기의 강렬한 사운드가 더해져 화려

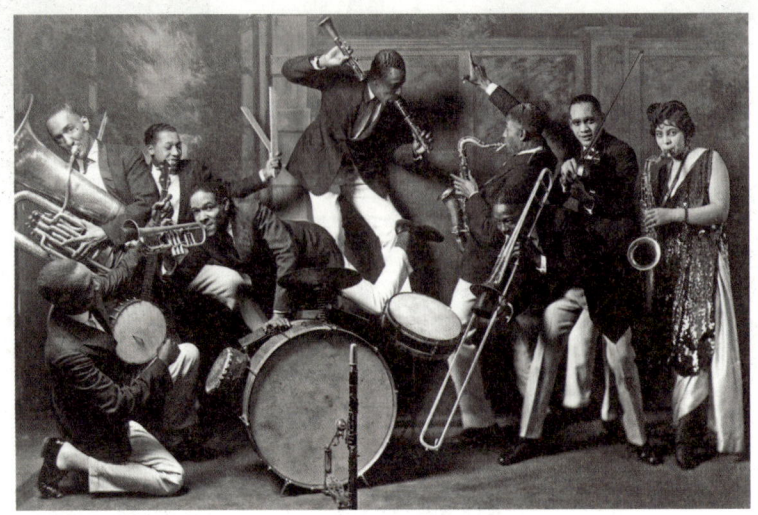

1920년대 재즈밴드의 모습

함을 자랑했죠. 야단스럽고 활기찬 음악으로 젊은 에너지를 발산한 빅밴드는 미국의 도시적 미감이자 세련됨의 상징이었어요. 한껏 멋을 부린 빅밴드 연주자, 그중에서도 밴드를 이끄는 지휘자가 주목을 받았죠. 빅밴드 시대는 곧 스타 뮤지션의 탄생을 알린 시대이기도 했어요. 베니 굿맨, 듀크 엘링턴, 카운트 베이시 같은 스타 지휘자들이 자기 악단을 거느리면서 스윙의 전성기를 이끕니다.

스윙의 인기가 정말 대단했나 봐요.

사람들을 열광시켰죠. 하지만 아이러니하게도 재즈는 사회적 일탈의 상징이기도 했어요. 부도덕과 타락을 불러일으킬 뿐 아니라 한번 빠지면 헤어나지 못할 만큼 전염성이 강하다고 경계했죠. 백인이 흑

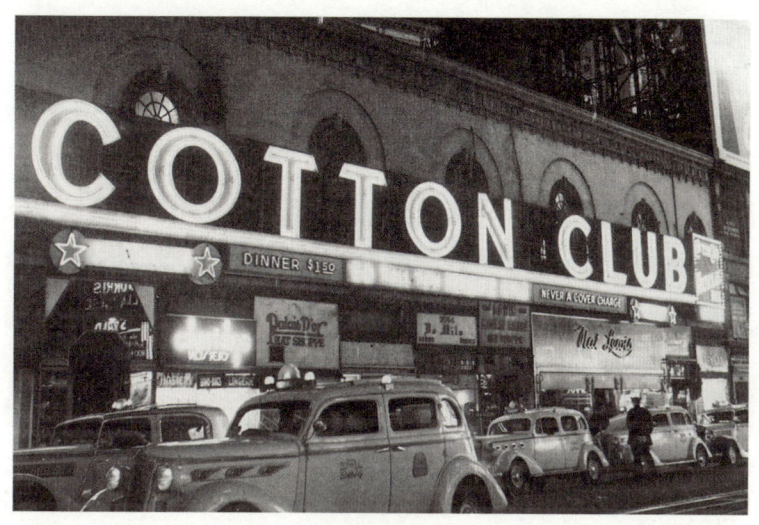

코튼 클럽, 1930년
뉴욕 할렘에서 가장 인기 있던 700석 규모의 재즈 클럽.
백인 전용 클럽으로 흑인은 연주자들 외에 들어올 수 없었다.

인의 문화에 끌리는 것 자체를 관능적인 즐거움을 좇는 위험한 행위로 보았으니 혐오와 질타를 피할 수 없었죠. 20세기 초 미국은 백인과 흑인의 거주 및 생활 지역을 분리할 정도로 인종차별이 극심했어요. 이런 상황에서 백인이 흑인 음악인 재즈에 푹 빠져서 흑인 동네의 클럽을 드나들었으니 이보다 아이러니한 상황도 없겠죠.

일탈과 타락의 음악, 시대를 주름잡다

그런데 재즈는 어떻게 생겨난 건가요?

재즈는 미국 남부의 항구 도시 뉴올리언스에서 시작되었어요. 1803년 미국 영토로 편입되기 전까지 프랑스 식민지였던 이곳은 아프리카에서 흑인 노예들이 들어오는 일명 노예항으로, 유독 흑인들이 많이 살았어요. 흑인과 프랑스계 이민자 사이에서 태어난 혼혈인, 이른바 크리올도 다수 있었고요. 다양한 인종과 문화가 공존한 만큼 음악도 같은 길을 걸었죠. 예컨대 재즈는 대중음악이지만 그 밑바탕엔 유럽의 고전음악인 '클래식'이 깔려 있어요. 클래식의 조성과 화성 요소를 가져왔고, 피아노·더블베이스·클라리넷처럼 클래식 악기들을 사용하죠.

클래식과 재즈는 완전히 다르다고 생각했는데 아니군요.

여기에 '블루스'가 섞여 재즈만의 색깔이 뚜렷해져요. 블루스는 흑인 노예들의 음악이에요. 이들은 주로 목화밭에서 일했는데, 혹독한 고통을 잊기 위해 노래를 흥얼거리며 서로 주고받았어요. 그렇게 만들어진 노동요와 노예들의 현실 도피처이자 피난처였던 교회의 찬송가, 즉 가스펠이 섞여 블루스라는 장르로 발전하죠. 블루스는 몇 개의 음을 일반 온음계와 비교했을 때 반음씩 낮은, 즉 플랫된 음으로 연주해서 음울하고도 미묘한 느낌을 내는데요. 이걸 블루노트라고 해요. 게다가 노골적이고 거친 가사로 가슴 속 깊은 울분과 절망을 담아내는 것도 블루스 특유의 색깔이 되었죠.

누구도 흉내 낼 수 없는 개성이 탄생했네요.

뉴올리언스의 목화 산업
재즈의 발상지 뉴올리언스는 항만도시로, 목화를 재배하여 실어 나르는 산업이 발달했다. 목화 농장에서 일하던 흑인 노예들 사이에서 블루스가 유래했다.

재즈에는 클래식 음악과 블루스 외에도 몇 가지 스타일이 가미되는데, 바로 당김음이 특징인 흑인의 '래그타임'과 트럼펫과 호른 등 금관악기를 중심으로 한 '브라스밴드'예요.

래그타임은 알죠. 드뷔시가 딸을 위해 작곡한 작품에 나오잖아요.

기억하고 있군요. 래그타임은 처음에는 미주리주를 중심으로 유행하다가 뉴올리언스 유흥가의 흑인 피아니스트들이 즐겨 사용하고, 이후 밴드 연주에 활용되면서 재즈의 요소로 들어가죠. 여기에 경쾌한 행진곡을 신나게 연주하는 브라스밴드가 세계적으로 유행하며 그 스타일이 초창기 재즈에 녹아 들어가요.

이 모든 게 뉴올리언스에서 만나 재즈가 탄생한 거군요.

20세기 초 재즈가 발전한 도시들
뉴올리언스에서 탄생한 재즈는 뮤지션들의 일자리 이동에 따라 뉴욕, 시카고, 캔자스시티 등에서 성행한다.

그래서 뉴올리언스를 재즈의 발상지이자 본거지라 부르는 거예요. 하지만 재즈 뮤지션이 뉴올리언스에만 머물 리 없었겠죠. 미국 남부의 목화 산업이 점차 붕괴하자 흑인들은 1910년대 말부터 뉴욕, 시카고, 캔자스시티 등 북부 대도시로 이주하기 시작했어요. 북부는 산업화와 더불어 전쟁이라는 특수한 상황으로 인해 노동력을 필요로 했고, 흑인을 향한 차별도 남부만큼 심하지 않았거든요. 그들 중에는 유명한 루이 암스트롱도 있었답니다.

루이 암스트롱은 저도 알아요!

재즈 하면 루이 암스트롱이 떠오르긴 하죠. 뉴올리언스의 빈민가에서 태어나 10대 때부터 거리와 술집에서 트럼펫을 연주한 루이 암스트롱은 당시 유명한 재즈 뮤지션이었던 킹 올리버의 악단을 물려

루이 암스트롱
1901년 미국 뉴올리언스에서 태어난 루이 암스트롱은 재즈 역사상 가장 위대한 트럼펫 연주자이자 가수로 꼽힌다. 20대에 북부 대도시로 진출한 암스트롱은 자신이 꾸린 악단 '핫 파이브'와 더불어 수많은 명곡을 남긴다.

받아 재즈 뮤지션으로 활동하다가 1922년 22살 나이로 뉴욕에서 큰 인기를 얻었어요. 이후 시카고에 진출하여 직접 악단을 꾸려 재즈에 새로운 바람을 일으키죠. 뉴올리언스 재즈의 교과서로 불리는 〈하터 댄 댓〉을 들어볼까요? 탁월한 기교를 뽐내는 솔로 연주와 스캣에 주목해보세요. 스캣이란 의미 없는 음절을 의성어처럼 즉흥적으로 노래하는 거예요.

예술에서 상품으로

한 세기 전 뮤지션의 연주와 목소리를 생생하게 들을 수 있다니 너무 좋네요.

최초의 재즈 음반, 1917년
오리지널 딕시랜드 재즈밴드가 빅터사에서 녹음한 최초의 재즈 음반. 과거 재즈(Jazz)는 재스(Jass)라 불렸는데, 이 음반에 그 철자의 흔적이 남아 있다.

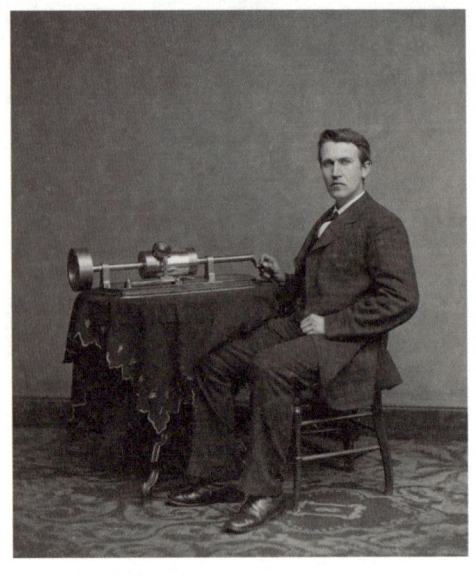

에디슨과 포노그래프, 1878년
1877년 에디슨은 '말하는 기계(talking machine)' 프로젝트를 시작한다. 포노그래프는 그의 두 번째 축음기 모델로, 구리로 된 원통이 회전하면서 진동판과 바늘을 통해 소리가 재생되는 원리로 이루어져 있다. 그러나 에디슨은 백열전구 발명에 몰두하느라 축음기에 더 이상 손을 대지 않았다고 한다.

중요한 포인트를 짚었네요. 우리가 재즈를 대중음악의 시작이라 하는 이유는 음악을 '음반'으로 소비한 최초의 장르이기 때문이에요. 음반의 시작점에는 축음기가 있는데요. 1877년 미국의 토머스 에디슨이 발명한 축음기는 소리를 기록하고 재생하는 기계로, 원래 사람의 목소리를 빠르게 받아 적는 속기사 기능을 대체하려고 만들어졌어요.

처음부터 음악을 위한 기계였던 게 아니네요?

오락적으로도 활용할 수 있겠다는 판단 아래 발명을 거듭하다가 음악을 녹음하고 재생하는 기계로 거듭났죠. 1890년대에 축음기 회사

들이 설립되며 기술이 계속 발전하더니, 20세기 초에 이르자 음악의 대량생산과 소비의 시대가 열립니다. 1917년 2월 26일 발매된 최초의 재즈 앨범 오리지널 딕시랜드 재즈밴드의 앨범은 100만 장이 판매되며 재즈 붐을 이끌죠.

녹음 기술의 첫 수혜자가 재즈였군요.

소리를 다루는 법을 고민하고 연구하는 노력은 축음기에서 멈추지 않았어요. 전화기의 발명으로 소리를 먼 거리에 전송하고, 마이크의 발명으로 소리를 증폭시켜 멀리서도 들리게 했죠. 송출 기술이 무선으로도 가능해지자 불특정 다수에게 음성과 음악을 들려주는 라디오도 등장했고요. 이처럼 기술의 진보가 맞물리며 음악의 성격도 재정의돼요.

이제 연주자가 눈앞에 없어도 음악을 들을 수 있으니까요.

과거에는 음악을 특별한 때에 정해진 장소에서 들었지만 녹음과 송출이 가능해지면서 언제, 어디서, 누구든지 즐길 수 있게 되었죠. 무형의 소리였던 음악이 음반이라는 물질적 형태에 담기며 물건처럼 사고파는 일이 가능해진 것도 큰 변화예요. 그 때문에 잘 팔릴 만한 음악이 쏟아져 나오기 시작했어요.

어라, 그러니까 음악이 상품이 된 거군요.

상품성만 따지다 보니 누구나 따라 부를 수 있는 쉬운 곡조에 사랑과 이별처럼 보편적인 감정만 다루게 되었죠. 독일의 사상가 테오도어 아도르노는 위대한 예술이었던 음악이 공장에서 찍어내는 상품으로 전락했다고 비판했는데요. 개성 없이 획일화된 음악, 나아가 지적인 성취를 멈춘 채 수동적으로 이를 소비하며 쾌락만을 추구하는 감상자들의 태도도 신랄하게 지적했죠. 그럼에도 기술의 진보에 힘입어 음악이 새로운 국면을 맞이했다는 점은 누구도 부인할 수 없을 거예요.

20세기 초 축음기
1887년 독일 출신 발명가 에밀 베를리너가 고안한 원반형 축음기. 원반에 홈을 판 후 소리를 녹음해 회전시키면, 그 위 고정된 바늘이 홈을 읽어 그 소리를 재생한다.

많은 사람이 수월하게 음악을 듣게 된 건 대단한 진보가 맞죠.

그 시절 대중이 사랑한 음악

음악은 대중의 일상에 빠르게 침투해요. 그렇게 시간과 장소에 얽매이지 않고 쉽게 즐길 수 있는 오락거리로 자리했는데요. 덕분에 20세기 초 미국의 대중음악은 하나의 산업으로 우뚝 서죠. 이때 미국의 대중음악계는 음악을 상품으로 만들고 유통하는 데에 능숙했던

'틴 팬 앨리'가 꽉 잡고 있었다고 해도 과언이 아니죠.

틴 팬 앨리요? 이름이 독특하네요.

앨리는 골목이라는 뜻으로, 이 골목에서 음악을 만들며 울려 퍼지는 소리가 마치 깡

틴 팬 앨리
뉴욕 맨해튼 5번과 6번 대로 사이의 28번가를 이르는 틴 팬 앨리는 20세기 초 미국 대중음악의 중심지였다.

통(Tin)과 프라이팬(Pan)을 두들기는 것처럼 시끄러웠다고 해서 붙여진 이름이에요. 그만큼 틴 팬 앨리에 음악 관계자들이 밀집해 있었다는 뜻이겠죠. 틴 팬 앨리는 1920년대와 30년대 거의 모든 대중음악이 이곳에서 만들어졌을 정도로 호황을 누려요. 이곳에서 음악 비즈니스를 시작하여 세계적인 거장이 된 작곡가들도 여럿이었죠. 그중엔 조지 거슈윈도 있는데, 그의 〈랩소디 인 블루〉를 들어볼게요.

애니메이션에서 들어본 음악이에요!

디즈니가 만든 〈판타지아 2000〉 덕분에 우리에게도 친숙하죠. 드뷔시의 친구 폴 뒤카를 이야기하며 〈마법사의 제자〉라는 음악을 소개했던 걸 기억하나요? 1940년 디즈니가 만든 애니메이션 〈판타지아〉에 삽입된 곡으로 〈판타지아 2000〉은 그 후속편이라 할 수 있어

1999년 제작된 월트 디즈니 애니메이션 〈판타지아 2000〉
디즈니가 〈판타지아〉 이후 60년 만에 후속편으로 낸 클래식 애니메이션. 조지 거슈윈의 〈랩소디 인 블루〉에 맞춰 표현된 등장인물들의 뉴욕 생존기가 인상적이다.

요. 클래식 음악 같으면서 재즈 음악 같은 〈랩소디 인 블루〉는 당시 음악계의 상황을 그대로 보여주는 거울과 같은 곡이죠. 클래식 음악에서 시작해 현대음악과 대중음악에 이르기까지 음악적 실험을 멈추지 않던 때였죠.

변화하는 시대의 모든 걸 녹여낸 걸작이네요!

거슈윈은 우크라이나계 이민자 집안 출신으로 정규 음악 교육을 받은 인물은 아니었어요. 10대 때부터 호텔에서 피아노 연주로 돈을 벌다가 음악 출판사에서 신곡을 홍보하는 피아니스트, 이른바 송 플러거로 일했죠. 기존 작곡가와는 밟아온 길이 달랐던 터라 독특한 재즈

풍의 협주곡 〈랩소디 인 블루〉를 쓸 수 있었던 거예요. 1924년 2월 12일 초연한 이 곡은 백만 장 넘게 팔리며 말 그대로 대박을 터뜨리죠.

정규 교육을 받지 않은 게 득이 되었군요.

덕분에 음악 자체의 문턱도 낮아졌고요. 이렇듯 누구나 음악을 쉽게 접하고 즐기는 시대가 도래하자 극장과 영화에서도 음악이 중요해져요. 거슈윈은 뮤지컬 작곡가로도 활동했는데요. 20세기 초 뉴욕 브로드웨이를 중심으로 뮤지컬이 상업적이고 대중적인 공연 예술로 급성장하는 데 틴 팬 앨리 작곡가들의 역할이 컸어요. 뮤지컬은 노래, 춤,

브로드웨이
미국 뉴욕 맨해튼의 대규모 상업 극장이 밀집된 지역. 1900년 브로드웨이 42번가에 빅토리아 극장이 처음 설립된 이후 현재까지 40여 개의 극장이 운영되고 있다.

연기가 어우러진 종합예술이지만 극의 성패를 좌우하는 건 음악, 즉 뮤지컬 넘버였으니까요. 틴 팬 앨리가 모두가 사랑할 만한 넘버를 만들지 않았다면 브로드웨이가 이만큼 호황을 누리진 못했겠죠.

작곡가들은 일거리가 늘어난 셈이니 상부상조한 거네요.

그건 영화도 마찬가지였어요. 19세기 말 등장한 무성영화는 움직이는 이미지 시대를 열면서 폭발적인 인기를 누렸지만 그리 오래가지 못했어요. 녹음과 송출 기술이 발달하며 라디오가 등장하자 무성영화의 매력이 급격히 떨어졌거든요. 그러자 라디오와 경쟁하기 위해 영사기에 축음기를 연결한 바이타폰이 개발되었고 1927년, 드디어 화면에 소리가 들어간 최초의 유성영화 〈재즈 싱어〉가 탄생합니다.

재즈 가수에 대한 영화였나요?

영화의 주인공이 재즈 싱어예요. 유대교 랍비인 아버지의 반대를 무릅쓰고 가출한 주인공이 마침내 성공을 거두지만, 브로드웨이에서의 영광을 포기하고 고향으로 돌아가 아버지의 유업을 이어

영화 〈재즈 싱어〉 포스터, 1927년

받는다는 줄거리를 담고 있죠.

인물의 설정과 배경에서 눈치채다시피 음악이 주를 이루는 뮤지컬 영화예요. 지금도 영화에서 음악은 중요하지만, 화면 전환과 카메라 기술이 발달하지 못했던 초창기 유성영화에서 음악의 존재감은 이루 말할 수 없었죠. 인물의 노래와 음악 연주가 어색한 극의 흐름을 이어주는 데 결정적인 역할을 했으니까요.

음악이 없는 영화는 상상이
가지 않아요.

〈재즈 싱어〉가 공전의 히트를 기록하자 브로드웨이 뮤지컬 작곡가들이 영화사로 영입되고, 배우들에게도 다양한 기회가 주어져요. 무성영화에서 유성영화로 전환하던 시대의 풍경이 궁금하다면 고전 뮤지컬 영화 〈사랑은 비를 타고〉를 추천해요. 1930년대 할리우드를 배경으로 최고의 스타 돈 록우드와 목소리 대역 배우로 활동하는 캐시의 사랑 이야기가 아름답게 펼쳐지죠.

영화 〈사랑은 비를 타고〉 포스터, 1952년

재즈에서 시작한 대중음악의 폭이 엄청 넓어졌네요.

새로운 시대, 새로운 음악

이제 슬슬 여행을 마무리할까요. 19세기 말 프랑스 파리에서 시작한 여정이 20세기 초 미국까지 다다랐는데요. 21세기를 살아가는 우리에게 친숙하면서도 때론 생경한 경험으로 기억되었으리라 믿어요. '클래식 음악가' 드뷔시의 생애와 작품 세계를 따라갔을 뿐인데 어느덧 '대중음악의 탄생'을 목격했으니까요.

클래식 음악의 경계가 모호해진 느낌도 들고요.

드뷔시가 호흡했던 시대는 100년이 훌쩍 지났는데도 여전히 생기가 남아 있어요. 그만큼 변화의 에너지로 가득했던 시간이었죠. 시대의 부름에 응답하듯 드뷔시는 전통과 결별했고, 그의 감각적이고 혁신적인 작품 세계는 새로운 미학적 기준이 되었습니다. '처음부터 원래 그런 음악'은 없었다는 사실을 증명한 드뷔시의 음악적 상상력은 쇤베르크로 대표되는 현대음악가에게 가닿고, 이후 바다 건너 미국에 다다르죠.

'혁신'이라는 배턴을 넘겨주는 계주를 보는 것 같았어요.

미국의 음악가들이 드뷔시와 쇤베르크의 배턴을 이어받을 무렵, 기술의 발전으로 음악은 형식뿐 아니라 성격 자체가 달라졌어요. 시공간을 초월하여 대중의 삶에 밀착한 예술로 변모하죠. 그렇게 음악은 산업이 되고 소비와 취향의 지평으로 자리합니다.

드뷔시가 지금의 음악 산업을 보면 뭐라고 했을지 궁금해요.

드뷔시는 시대의 변화, 그리고 미술과 문학 등 다른 예술에 영향을 받아 음악을 만들었는데요. 이처럼 음악은 언제나 다양한 요소를 흡수하며 발전을 거듭했어요. 거슈윈이 클래식과 재즈를 섞어 새로운 청각적 경험을 선사했듯이 음악의 장르, 국경, 속성을 나누는 것 자체가 의미 없는 시대가 도래한 거죠. 아마도 드뷔시가 환생하여 오늘날 음악 산업을 목격했다면 호기심 어린 눈빛을 반짝이며 지켜보지 않았을까요.

음악은 늘 '새로움'을 꿈꾸며 내일로 나아갑니다. 앞으로 어떤 변화가 우리를 기다리고 있을지 기대하며 이번 강의를 마칠게요. 고맙습니다.

필기노트

03. 새바람이 불어오는 곳

세계대전이 유럽을 쑥대밭으로 만드는 동안 미국은 수출 시장을 장악하며 경제 대국으로 성장한다. 대중음악의 시초라 불리는 재즈도 이때 성행한다. 기술의 발달에 따라 음악은 산업화되고, 대량생산과 소비의 시대가 열린다. 대중의 일상에 빠르게 침투한 음악은 언제 어디서나 즐길 수 있는 상품이자 오락이 됐다.

대중음악의 시초, 재즈

'미국'의 탄생 세계대전을 발판 삼아 수출 시장을 장악한 미국. 경제 호황은 사회적, 문화적 번영으로 이어짐.

재즈의 시대 20세기 초 대중음악 그 자체. 뉴올리언스에서 시작하여 뉴욕, 시카고, 캔자스시티 등으로 확산. → 재즈는 다양한 음악 장르와 스타일이 섞여 탄생함.

클래식 음악	조성과 화성을 갖춘 형식. 클래식 악기가 재즈에도 적용됨.
블루스	흑인 노예의 노동요와 가스펠이 섞여 탄생한 장르. 재즈에 영향을 줌.
래그타임	당김음이 특징인 연주 스타일. 뉴올리언스 유흥가에서 유행하며 재즈의 요소가 됨.
브라스밴드	금관악기를 중심으로 한 악단. 당시 세계적으로 유행하면서 재즈 연주에 도입.

상품이 된 음악

기술의 발전 1877년 축음기의 발명. → 녹음과 송출 기술이 발전함에 따라 음악의 대량생산과 소비가 가능해짐.

대중음악의 확산 상품처럼 사고팔며 산업화된 음악. 대중성이 중요시되면서 획일화된 음악도 등장.

음악 산업의 기둥들

틴 팬 앨리 음악 산업 관계자가 주로 모인 곳으로, 대중음악 생산을 주도. → 장르를 혼합한 음악적 실험이 상업적으로도 성공.

브로드웨이 연극·뮤지컬의 메카. → 짜임새 있는 뮤지컬 넘버가 작품과 산업의 성공과 직결.

유성영화 무성영화의 인기가 시들해지자 1927년 최초로 등장. 음악이 어색한 극의 흐름을 이어주는 중요한 역할을 함.

∴ 음악적 혁신 + 기술적 발전 → 음악의 산업화·대중화 → 소비와 취향의 지평 확대

작품 목록

책에서 다룬 클로드 드뷔시의 작품 목록입니다.

《베르가마스크 모음곡》 L.75
1. 〈프렐류드〉
2. 〈미뉴에트〉
3. 〈달빛〉
4. 〈파스피에〉

《세 개의 녹턴》 L.91
1. 〈구름〉
2. 〈축제〉
3. 〈사이렌〉

《영상》 1집 L.110
1. 〈물에 비치는 그림자〉
2. 〈라모를 찬양하며〉
3. 〈움직임〉

《영상》 2집 L.111
1. 〈잎새를 스치는 종소리〉
2. 〈황폐한 사원에 걸린 달〉
3. 〈금빛 물고기〉

〈기쁨의 섬〉 L.106

《전주곡》 1집 L.117
1. 〈델피의 무희들〉
2. 〈돛〉
3. 〈들을 지나는 바람〉
4. 〈소리와 향기가 저녁 대기 속에 감돈다〉
5. 〈아나카프리의 언덕〉
6. 〈눈 위의 발자국〉
7. 〈서풍이 본 것〉
8. 〈아마빛 머리의 소녀〉
9. 〈끊어진 세레나데〉
10. 〈가라앉은 성당〉
11. 〈퓌크의 춤〉
12. 〈음유시인〉

《어린이의 세계》 L.113
1. 〈그라두스 아드 파르나숨 박사〉
2. 〈짐보의 자장가〉
3. 〈인형의 세레나데〉
4. 〈춤추는 눈송이〉
5. 〈작은 양치기〉
6. 〈골리워그의 케이크워크〉

〈피아노 트리오〉 G장조 L.3

〈만돌린〉 L.29

〈탕자〉 L.57

《두 개의 아라베스크》 L.66
1. 〈아라베스크 1번〉
2. 〈아라베스크 2번〉

《판화》 L.100
1. 〈탑〉
2. 〈그라나다의 방〉
3. 〈비 오는 정원〉

〈피아노와 오케스트라를 위한 환상곡〉 L.73

〈놀이〉 L.126

《다섯 개의 보들레르 시》 L.64

〈목신의 오후 전주곡〉 L.86

《서정적 이야기》 L.84

〈펠레아스와 멜리장드〉 L.88
└〈난 머리카락을 탑의 바닥까지 늘어뜨릴 수 있어요〉

〈바다〉 L.109

〈캄마〉 L.125

《열두 개의 연습곡》 L.136

〈첼로 소나타〉 L.135

〈플루트와 비올라, 하프를 위한 소나타〉 L.137

〈바이올린과 피아노를 위한 소나타〉 L.140

작품 목록

드뷔시 외 본문에 소개된 음악가들의 작품 목록입니다. 작품명은 가나다 순으로 정리했습니다.

쇼팽
《연습곡》 Op.10
《연습곡》 Op.25
《전주곡》 Op.28
〈피아노 소나타 2번 b♭단조〉 Op.35

바흐
《평균율 클라비어곡집》

무치오 클레멘티
《그라두스 아드 파르나숨》 Op.44

베토벤
〈피아노 소나타 21번〉 C장조 Op.53

리스트
《순례의 해》 1권 S.160
└ 〈샘가에서〉

무소륵스키
〈보리스 고두노프〉

바그너
《니벨룽의 반지》
〈트리스탄과 이졸데〉

폴 뒤카
〈마법사의 제자〉
〈멀리서 들려오는 목신의 탄식〉

에릭 사티
《바싹 마른 태아》
《세 개의 그노시엔느》
《짐노페디》

〈파라드〉

스트라빈스키
〈봄의 제전〉
〈불새〉
〈페트루슈카〉

라모
《콩세르를 위한 클라브생 곡집》

라벨
《거울》 M.43
└ 〈바다 위 작은 배〉
〈바이올린과 첼로를 위한 소나타〉 M.73
〈볼레로〉 M.81
《쿠프랭의 무덤》 M.68

이사크 알베니스
《이베리아》

쇤베르크
《달에 홀린 피에로》 Op.21
《피아노를 위한 모음곡》 Op.25

베베른
〈다섯 개의 오케스트라 소품〉 Op.10

베르크
〈보체크〉

조지 거슈윈
〈랩소디 인 블루〉

작품 목록

본문에 소개된 미술 작품 목록입니다.

1부

카미유 피사로, 〈몽마르트르 대로의 봄날〉, 1897년
존 앳킨슨 그림쇼, 〈템스강에 비친 달빛〉, 1880년
제임스 애벗 맥닐 휘슬러, 〈검은색과 금색의 녹턴, 떨어지는 불꽃〉, 1875년
클로드 모네, 〈인상, 해돋이〉, 1872년
에두아르 마네, 〈풀밭 위의 점심〉, 1863년
클로드 모네, 루앙 대성당 연작, 1892~1894년
제임스 애벗 맥닐 휘슬러, 〈흰색 교향곡 1번〉, 1862년
장 앙투안 바토, 〈키테라섬의 순례〉, 1717년
오귀스트 르누아르, 〈보트 파티에서의 점심〉, 1881년
들라크루아, 〈민중을 이끄는 자유의 여신〉, 1830년
귀스타브 카유보트, 〈비 오는 파리의 거리〉, 1877년

2부

오노레 도미에, 〈세탁부〉, 1863년경
폴 시냐크, 〈항구의 일몰〉, 1892년
장 베로, 〈파리 음악원 앞에서〉, 1899년
라파엘로, 〈파르나소스〉, 1511년
장 앙투안 바토, 〈추파 던지는 사람〉, 1716년경

3부

에드가 드가, 〈아라베스크 마지막 자세〉, 1876년
클로드 모네, 〈해 질 녘 런던의 국회의사당〉, 1903년
페테르 파울 루벤스, 〈판과 시링크스〉, 1617~1619년
가쓰시카 호쿠사이, 〈가나가와의 큰 파도〉, 1830~1832년경
알프레트 스티븐스, 〈일본 의상을 입은 파리 여인〉, 1872년

4부

얀 스테인, 〈하프시코드 수업〉, 1660년

5부

앙리 드 툴루즈 로트레크, 〈볼레로를 추는 마르셀 렌더〉, 1895~1896년
수잔 발라동, 〈에릭 사티 초상〉, 1893년
마르셀 뒤샹, 〈샘〉, 1917년
에드바르 뭉크, 〈절규〉, 1893년
에곤 실레, 〈자화상〉, 1912년
바실리 칸딘스키, 〈구성 8〉, 1923년
조르주 쇠라, 〈그랑드자트섬의 일요일 오후〉, 1884~1886년

사진 제공

1부
오늘날 프랑스 파리 전경 ©V_E / Shutterstock.com
파리의 지하철 입구 ©Bellomonte
오늘날 오페라 애비뉴 ©Jebulon

2부
앙투안 프랑수아 마르몽텔 ©Bridgeman Images
파르나소스산 ©Chavakismanolis
쉬농소성 ©Adriano Russo
바이로이트 축제 극장 ©Rico Neitzel
만돌린 ©Arent
이탈리아 로마 전경 ©Sean Pavone / Shutterstock.com
메디치 빌라 ©Jean-Pierre Dalbéra

3부
파리 오페라 가르니에 극장 ©Funny Solution Studio / Shutterstock.com
국민음악협회 연주회가 열리던 플레옐 홀 ©Bridgeman Images
아라베스크 문양 ©Petar Milošević
가믈란 ©Jean-Pierre Dalbéra
앙코르와트 전경 ©Kheng Vungvuthy
오페라 〈보리스 고두노프〉 초연 무대 디자인 ©Album
드뷔시와 폴 뒤카 ©Alamy
1940년 제작된 월트 디즈니 애니메이션 〈판타지아〉 ©Album
드뷔시와 에릭 사티 ©Bridgeman Images
오페라 코미크 극장 ©Chabe01
2004년 영국에서 공연된 〈펠레아스와 멜리장드〉 실황 ©Bridgeman Images
2013년 독일 바이로이트에서 공연된 《니벨룽의 반지》 ©Album
레지옹 도뇌르 훈장 ©Raider9564
음악 평론집 『안티 딜레탕트 크로슈 씨』 속 삽화 ©Studio Philippe de Formanoir
드뷔시와 릴리 ©Album

저지섬 ©Gary Le Feuvre / Shutterstock.com

드뷔시와 엠마 ©Bridgeman Images

4부

드뷔시와 슈슈 ©Bridgeman Images

《어린이의 세계》 초판 악보 표지 ©Bridgeman Images

공원으로 소풍을 나온 드뷔시와 슈슈 ©Bridgeman Images

부촌에 살던 시절의 드뷔시 ©Bridgeman Images

샹젤리제 극장 ©Coldcreation

발레 〈놀이〉에 출연한 니진스키 ©Album

상트페테르부르크에 있는 그랜드 호텔 유럽 ©Aleksei Golovanov / Shutterstock.com

'여섯 개의 소나타' 악보 표지 ©Bridgeman Images

살 가보 극장 ©Celette

1918년 드뷔시의 임종 ©Bridgeman Images

드뷔시의 무덤 ©Maixentais

5부

물랭루주 ©Nasreddine Nas'h

짐노페디아 ©AKG-IMAGES

1차 세계대전 묘지 ©Adam Jones

아널드 쇤베르크 ©Bridgeman Images

2빈악파의 베르크 ©Album

1920년대 재즈밴드의 모습 ©Alamy

코튼 클럽 ©Bridgeman Images

20세기 초 축음기 ©Norman Bruderhofer

틴 팬 앨리 ©TFSyndicate

1999년 제작된 월트 디즈니 애니메이션 〈판타지아 2000〉 ©Alamy

브로드웨이 ©Maciej Bledowski

※ 수록된 사진들 중 일부는 노력에도 불구하고 저작권자를 확인하지 못하고 출간했습니다. 확인되는 대로 적절한 가격을 협의하겠습니다.

※ 저작권을 기재할 필요가 없는 도판은 따로 표기하지 않았습니다.